U0092132

賀壽光　著

中國第一景

第一景

50處遊山玩水的中國奇景

目次

【代序】
中華第一遊記

江蘇作家賀壽光寫的《中國第一景》，在網上流傳的時候，就被很多人稱它為「中華第一遊記」。

首先因為其內容：所寫的大都是千百年來被國人公認的「第一」名勝古蹟，是當之無愧的最具傳統色彩的旅遊勝地，這選材有創意、有氣魄，資訊含量大，簡直可以作為社會知識的考題。一卷在手，免費導遊，邊看邊尋，可以隨著作者的文字覽盡天下「第一」勝景，真讓讀者開券有益。

全書對中國第一景介紹的文字，是作者遊歷祖國大好河山的真實紀錄，加上聯想便成了隨筆。儘管是文人創作，但確實是真正的網路文學——全是賀壽光在學會上網後臨屏寫出來的，以「天下第一」、「中華第一」先在新浪網上發表，得到網友的紛紛讚揚，大家期待能夠連續不斷地欣賞「中華第一景」的美文，這就促使作者一週一篇，連續用了一年的時間完成了這部書稿，又從螢幕上下載變成了鉛字，這樣的成書方式，也算是天下第一了。

李幼謙

由於最先在網路上發表，能夠得到讀者的即時反饋意見，能夠深刻把握讀者心理，作者瞭解到，中國網友具備特有的民族文化傳統和藝術審美習慣，這造就了我們特定的讀者群體，滿足這種欣賞需求是作家的責任。樓主以現代人的目光去審視中國古典建築，廣採博取，涉獵大量的史料，以現實的激情去澆注史蹟，找到了大文化的浩瀚時空定標——中國第一景，娓娓道來，具有大俗大雅的藝術品位。

文章雖是遊記，但別出心裁，在散文體的寫作中將寫景、敘事、抒情、議論、說明融為一體，既是一種資料性很強的文字，讓人們對景點的重要特點有所瞭解，增知識長學問，又借景抒情穿插了歷史故事、詩歌對聯，同時揭示出景點中的人文精神，啟迪人的心智，帶它上路旅遊，美文美景相得益彰，調節精神，大飽眼福。

作者並非寫一般的遊山玩水文章，因為他知道，社會越是進步，對名勝古蹟的保護越有力，文化對景色產生的影響越大，所以他寫的是文化散文，並嚴謹地遵循著「沒有到過而不敢妄寫」的準則，以見而想，以想而寫，忠實於他的耳聞目睹，有親歷性，讀起來親切自然，在寫作中注入了他的思想情感，唏噓不已帶有強烈的主觀色彩，憑古弔今時的記敘抒情就真實自然了。由於這些景點都有歷史的厚度，要寫出歷史賦予的人文色彩的文化內蘊，還要通過對文化現象的透視，提升到對社會的關注，對人性的思考，對社會性涵義的詮釋，這需要歷史知識的淵博，由於作者有深厚的學養，有過硬的思辨力，交代得有條理，說明得很清晰，議論得很透徹，其文字精

湛，結構嚴謹，融知識性與文學性為一體，樓主才情悄然植於遊記的字裏行間，很多篇幅都能成為寫作遊記的範文。

畢竟，這些天下第一城、第一樓、第一塔、第一陵的興起離我們有太遙遠的時空，記錄它們的滄桑也有太多的沉重，所以，看起來感覺趣味性少了一點。如果有更多的發現與更深刻的議論，將更提升這部書的價值。但我們捧著《中國第一景》讀文、讀史、看風景、聽故事時，真的會產生起也如作者所讚歎的山一樣的感覺：「讓人置身於一種至尊境界：一覽眾山小，再覽眾山謙，山謙山非小，因我在山巔！」

（李幼謙，女，重慶人，中國散文學會會員，安徽省作協會員，蕪湖市作協名譽主席。）

① 第一城——長城

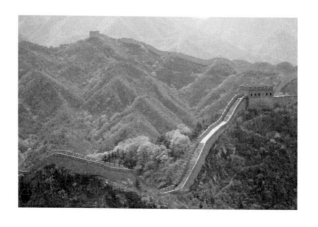

據說，當宇航員飛天登月，回眸地球時，能用肉眼看到的人間最大工程便是中國的萬里長城。

萬里長城，形如巨龍，西起大漠戈壁，穿越茫茫草原，蜿蜒崇山峻嶺，東抵山海關，「老龍頭」直入渤海，首尾總長逾萬里，被列為世界八大奇蹟之一！

毛澤東有名句：「不到長城非好漢。」他是把長城借代為前進的目標，同時，也說明長城是中華民族無可替代的標誌和象徵！

長城始築於春秋戰國，終於明代，歷時三百多年。前後有二十多個王朝和諸侯國參與修築。規模最大的有秦、漢、明三朝。有人做過統計，若把歷代所修長城相加，總長達十萬多里，足以把地球繫上一條腰帶！如今，保存較為完整的是明長城，從山海關到嘉峪關，總長六千三百多公里。

萬里長城，逶迤萬里，雄關險隘，星羅棋佈，風景名勝，比比皆是。作為遊客，只能擇一二登臨攬勝，也算做一回好漢了。

位於北京西北六十公里處的八達嶺長城，是萬里長城代表性的精華地段。世人的「好漢夢」大都夢圓於此。我也不例外。

這是位於層巒疊嶂的一處制高點，城依山勢，蜿蜒起伏，西望不見來處，東瞻沒有盡頭，仰視如置雲端，彷彿手可觸天，俯視懸岩如削，梁陡溝幽谷深。山風偏灼又狂猛，吹得人搖晃欲墜，佇立城頭，已自心慌氣短。何謂雄奇？何謂險峻？八達嶺就是注解！手撫城垛，遙望那穿越蒼莽，勢若蟠龍的長城，真的無法想像千百年前，那時民工匠役，要付出怎樣的艱辛！

傳說當年修這段長城時，起初三個月時間，民伕就死傷上萬人，而城牆僅修築不足一丈。秦始皇惱怒不已，連斬七個監督官。最後派宰相李斯來督建這段長城。

李斯為了保住自己的腦袋，便橫下心來，命令如狼似虎的監工，手持刀棒驅民工往山上抬石運磚，民工手腳稍一緩慢就被打死。十幾天工夫，工地上就成了屍山血海，而長城仍無多大進展。李斯一籌莫展，夜裏噩夢頻頻。

一天夜裏，夢中來了一位鬚眉皆白的仙人，怒斥李斯傷天害理。仙人告誡李斯，本應讓他伏法，但不忍再讓百姓塗炭，因此傳授「修城八法」，這八法是：「虎帶龍統羊背鞍，燕子銜泥猴搭肩，龜馱石條鬼引路，喜鵲搭橋冰鋪棧。」

李斯驚醒之後，趕緊把四句讖語記下，反覆琢磨仍不解其意，只得張榜招賢，求解這夢中之言。

三天無人揭榜。第四天來了位衣衫襤褸的老頭，解釋了四句隱語：「虎帶」、「龍統」是一種原始的傳送帶，同時也可看成「虎代龍統」，就是惡虎代表龍來統率民工，諷喻李斯對民工不可太兇惡。為了往山上搬運磚石，這路不是人走的啊，只能用羊往上馱城磚，用烏龜往上馱石條，用猴子為人搭肩引路，讓燕子往山上銜泥，用喜鵲來搭橋鋪路，以水注滿山谷，結冰作為棧道。據說，就這樣，巨大的石條，成千上萬塊城磚運上了崇山峻嶺，工程進度加快。經過八個月的施工，這段艱巨的工程終於完成。由於這段工程先後使用八個監工，用了神仙指教的「八法」，費了八個月時間修成，因此叫做「八達嶺」。

這段半神話的民間傳說，記敘了八達嶺長城地勢的兇惡、修築的艱難，也反映了古代人民的智慧。

西元前七世紀到西元前三世紀之間，是春秋戰國時期，齊、楚、燕、韓、鄭、魏，以及中山等諸侯國互相防禦，分別築起高大城牆，但互相不連貫。到了西元二二一年，秦始皇建立了中國歷史上第一個中央集權的封建國家。秦始皇命大將蒙恬率三十萬人築西起臨洮、東至遼東的萬里長城。秦以後許多王朝都修築過長城，其中以漢長城和明長城規模最大。漢長城分內外兩重，既開拓和保護了通往西域的絲綢之路，又保證了西域和長城內外的屯田。明太祖朱元璋把朱升提出的「高築牆，廣積糧，緩稱王」的建議，作為國策採納，從洪武元年（西元一三六八年）起，就派大將軍徐達和燕王朱棣先後修築了居庸關、山海關和遼東等地的長城和關隘。明長城先後修築了兩百多年，直到明朝滅亡，有的地方還在施工。

明長城應當說是修得最完備、最堅固的，然而也是最不堪一擊的。大清的八旗軍隊不費吹灰之力，就浩浩蕩蕩地闖進了山海關。原來，城是死的，人是活的，守將吳三桂把城門打開了，清軍長驅直入，長城形同虛設。因此，對長城的作用進行反思的也是清朝的皇帝。一六九一年，古北口總兵蔡元向朝廷提出，要修復他所管轄的那一段長城。康熙皇帝經過思考，發了一道上諭。上諭寫道：「秦築長城以來，漢、唐、宋亦常修理，惟在修德安民，其時豈無邊患？明末我太祖統士兵長驅直入，諸路瓦解，皆莫能當。可見守國之道，惟在修德安民，而邊境自固，所謂『眾志成城』者是也。」康熙皇帝還寫過一首詩嘲諷了秦始皇：「萬里經營到海涯／紛紛調發

逐浮誇／當時費盡生民力／天下何曾屬爾家？」因此清政府對長城是不修築也不破壞，提出了「但留形勝壯山河」的基本方案，多少有點把長城作為文物保存下來的意思。

三百多年前的這麼一位皇帝，居然能提出「修德安民」、「眾志成城」這樣的觀點，委實令人欽佩。也正是康熙皇帝的民本思想，為持續修了二千多年的長城工程劃上了句號。

如今，當我們登臨長城，撫今追昔，怎不感慨萬千！長城的價值和意義到底在哪裏？我們到底應該為長城驕傲自豪，還是應該為長城歎息和思考！

哦，長城，你只是一部歷史書而已，你見證了中國兩千多年的紛爭與統一，衝突和交流！秦漢時期，萬里長城是中國農業區和牧業區的分界，長城以北是遊牧民族生息繁衍之地，長城以南為農業文明發展興旺之區。長城目堵了遊牧族一次次破城南進，或殺掠破壞而歸，或入主中原稱帝；也見證了漢民族一些窮兵黷武的帝王屢次越過城牆征戰草原……這些，正構成了中國多民族之間既相互衝突，又交流融合的一部真實的歷史。它同時也告訴我們：閉關自守是沒有出路的。

當然，長城畢竟是舉世無雙的浩大工程，它身上鐫刻著偉大祖國悠久的歷史，古老的文明，燦爛的文化！它是中國兩千多年來各民族勞動人民智慧與血汗的結晶，是中華民族的象徵，它以宏偉的建築，磅礡的氣勢，壯麗的景觀，使人歎服，與世長存。

作為文物價值，作為民族象徵，新中國成立以來，政府一直關心和重視對長城的保護和有計劃地修繕。當然，這種保護和修繕早已和軍事作用毫不相干，而是一種精神傳承，一種文物保

護，一種旅遊資源的開發，把一條被歷史抽掉筋骨的長龍，變成了連接中國和世界各國人民的友誼長虹。

八達嶺是整個萬里長城保護和修繕得最好的一段，加之這裏距首都最近，景觀最雄偉，因此在全世界知名度最高，遊人也最為集中。我站在八達嶺長城之上，看到的景象是蒼山如海，長城如龍，人流如潮。作為中國人，仍然為天地間如此宏偉的工程而感到驕傲，同時也為祖先拋灑了太多的血淚、汗水而沉痛，更為自己生在當代而倍感幸運！

長城是中國的象徵，長城是人類的遺產。八達嶺作為長城的代表，一九八五年被評為中國十大風景名勝之一，位居首位。一九九一年在全國風景名勝四十佳評比中，又以絕對多數票名列第一。一九八七年十二月，聯合國教科文組織把長城列入《世界文化遺產名錄》。長城，屬於海峽兩岸的中國人！長城，屬於全人類！

長城，是舉世公認的、世界最偉大的奇蹟！

不到長城非好漢。登上長城，好漢之情油然而生。看這不見首尾的萬里長龍，靠的是一磚一石、一灰一土堆壘而成，積累千年，綿延萬里，這是任何一位好漢都無法獨立完成的宏偉工程。

真正的好漢，應當從一點一滴做起，無數的好漢，前仆後繼地努力，才能創造出天地間的奇蹟來。

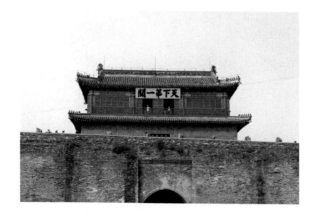

2
第一關——山海關

敢於理直氣壯打出「天下第一」招牌的，當首推山海關！

它不僅因為是地處萬里長城東首的第一座關隘，而且也因為自身的險雄氣勢和厚重的歷史文化背景而無愧稱第一。於是，它就敢於在城門樓上高懸起一塊令人炫目的匾額，上書五個大字：

「天下第一關」。

多少人遍遊天下，或憑字名，或憑文名，或憑官名，所到之處皆留「墨寶」，也不管觀者是否認可，先讓你瞻仰一回再說。獨「天下第一關」書者不留姓字，不書年月，讓後人覽此，不盡遐思。

初臨山海關，就給人一種威武、雄偉、險要之感，真正的撲面驚人！

連綿起伏的燕山山脈，似萬千雄兵，簇擁著一位頂天立地的主帥，奔湧南來。蜿蜒伸展的萬里長城，如雲端中探頭吸水的神龍，直衝蒼蒼茫茫的渤海，背負青天，懷抱群山，把一座雄壯的關隘托起在天地雲水之間，高山滄海，氣勢磅礡！站在這城樓之上，豪氣頓生，面向蒼穹高呼一聲：「這就是『天下第一關』，一夫當關，萬夫莫開啊！」

虎勢何雄哉！

然而且慢。

雄關固雄，固若金湯。可「萬夫當關，一夫可開」啊！看萬里長城，有多少雄關險隘？千百年間，又有幾道關隘未被打開過？有被強敵攻陷，有被內奸出賣，甚至還有傳說，被女人的眼淚哭塌——如孟姜女哭倒長城……

一個女人的眼淚，果真有如此強大的功力嗎？

顯然，這樣的傳說，在今人聽來，只不過是茶餘飯後消食的談資而已，頂多也就是戲臺上用來賺取癡人淚水的「佐料」罷了。

不過，細細想來，編出這樣的故事，在其特定歷史背景裏，確乎含有深意的。至少，這故事可以諷勸官家尊重民意，不可逆天行事。而對於老百姓來說，則是無可奈何的寄託，也就是人勸不如天勸，人懲不如天懲。你強行修築這麼個森嚴壁壘的關隘又有何用？倘若你逆天行事，不代表人民的利益，一個弱女人就能把它哭塌！

當然，長城憑哭是絕對哭不倒的。不過，長城的作用也是非常有限的。這一點，山海關就是見證者。

山海關是明長城的一座重要關隘，又是山海關城的東門。始建於明代洪武年間。據方志記載，原來的城樓高三丈，今實測為城臺高十二米，城樓高十三點七米。樓分二層。第一層牆厚一百三十釐米，第二層牆厚九十釐米。樓子上下兩層北、東、南三面，共有六十八個箭窗。看城裏堡、圓柱，配上畫棟雕樑，既雄偉又漂亮。站在城樓之上，看關外一馬平川，無遮無擋；看城裏堡、臺、甕、道密如蛛網，處處皆可伏兵佈將；望城上關隘、敵臺、箭樓、烽墩互為犄角，互為聯絡，設施完整。這樣的一處所在，在冷兵器為主的戰爭年代，恐怕擁百萬雄兵者也輕易攻克不了啊！

可是，歷史卻無情地記載著，清兵入關幾乎沒費吹灰之力。原因就在於守關的主帥吳三桂自己把城門打開了！

吳三桂的開門揖盜，據說是因為李自成起義軍領袖之一的劉宗敏佔有了他的愛姜陳圓圓。這又引起了不少文人墨客對「紅顏禍水」的憤慨。詩人吳梅村長吁短歎：「慟哭六軍皆縞素，衝冠一怒為紅顏。」這「紅顏」也真是倒楣。如果說孟姜女真以淚水哭塌長城也還罷了，這陳圓圓真正是個戰爭的受害者，卻也間接揹上了「毀我長城」的罪名。

紅顏無辜，罪在奸佞！歷史畢竟是公正的。吳三桂引清兵入關，不管出於什麼動機，這一段罪惡和恥辱的歷史是誰都改變不了的。

登樓遙想，叩天問地：倘若不出現那個千古罪人吳三桂，我們那座雄壯巍峨的「天下第一關」能否擋住多爾袞的鐵騎？大明朝能否復興？

否！

一座山海關絕對擋不住八旗馬隊，一條萬里長城同樣擋不住改朝換代的歷史潮頭！

清朝的康熙皇帝曾經志得意滿地寫過一首詩：「萬里經營到海涯，紛紛調發逐浮誇，當時用盡生民力，天下何曾屬爾家？」當然，康熙帝並不是真正憐惜民力，只不過抒發他的得意心情而已。但是作為封建帝王，能隱隱覺察到用盡民力失江山的歷史教訓，並把它說出來，已是很不容易的了。

登上山海關城樓，南望渤海，浪吐煙波，北看長城，蜿蜒入雲。沿城頭角道漫步，忽見兩側排列著許多身披鎧甲、手執刀槍的戎裝將士。這鏡頭只有電影裏和舞臺上才有，看了讓人身臨其境，彷彿置身古戰場之上。撫今弔古，感慨萬千。難怪「天下第一關」的書寫者不留名字，不留

年月……倘留了，人們的思緒或許就止於那個年代；未留，則上下五千年，都可湧入心胸、奔來眼底。而今，我們在這段明長城上，可以遙想到秦長城修築時的艱難，瞻仰到全長城的雄偉壯觀；可以吟歎孟姜女的古老傳說；可以搜尋八旗馬隊直入中原的行蹤；可以怒視八國聯軍火燒老龍頭長城的罪證；更可以飽覽中華大地的無限風光……

最後，還得考證一下到底是誰寫下「天下第一關」這五個大字的。在一本旅遊資料裏，終於發現了他，他是明兵科給事中福建按察司僉事──蕭顯。此公是當地人氏，因見名勝之處多有俗人題名刻字，心裏十分不滿卻又無可奈何，因而恥於留名。這倒使得他的名字流傳得更為久遠，也使得「天下第一關」之上所懸匾額成了「天下第一匾額」呢！

求不朽的往往速朽，不留名的往往長留。有形的雄關不如無形的人心，雄關只讓人遊覽，人心才是「天下第一關」！

第一樓——黃鶴樓

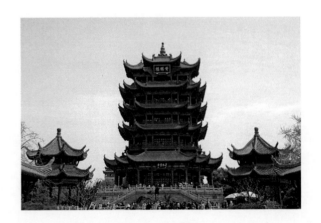

每個城市都有自己的名片。武漢的名片就是黃鶴樓了。現在許多人印名片都喜歡下綴一系列頭銜，如果合適也未嘗不可。比如武漢，就應該有「天下第一樓」、「天下第一江」、「天下第一橋」……等稱號，然而，也有人對黃鶴樓「別有一番滋味在心頭」。說什麼：「一拳捶碎黃鶴樓，一腳踢翻鸚鵡洲。眼前有景道不得，崔顥題詩在上頭。」這個人就是中國詩壇執牛耳的領銜人物李白。聽起來他恨黃鶴樓，細品品卻又覺得他對黃鶴樓摯愛太深，以致無法自拔。不過，據明人楊升庵考證這首詩並非李白所寫，實乃禪僧偽作。從情理上講，李白遊黃鶴樓喜悅而讚頌，讀了崔顥的詩歎服而不復作，是說得通的；但從詩風、人品看，卻又不完全可信。此係文壇、詩苑之懸案。不過，從此詩、此事來看，崔顥的詩是寫盡了黃鶴樓的風流韻致，確乎稱得上「前無古人，後無來者」的了。

因此，去武漢登黃鶴樓，熟讀崔顥〈黃鶴樓〉詩，是除文盲而外的遊人必不可少的功課。黃鶴一去不復返，白雲千載空悠悠。晴川歷歷漢陽樹，芳草萋萋鸚鵡洲。日暮鄉關何處是？煙波江上使人愁！

我們在中學課本裏就讀過這首詩了：「昔人已乘黃鶴去，此地空餘黃鶴樓。黃鶴一去不復返，白雲千載空悠悠。晴川歷歷漢陽樹，芳草萋萋鸚鵡洲。日暮鄉關何處是？煙波江上使人愁！」讀了多少年，並不覺得這首詩有多好，更不覺得黃鶴樓有多美！甚至有些不理解，「煙波江上使人愁」，「此地空餘黃鶴樓」怎麼會成為一處勝蹟，會成為「天下江山第一樓」呢！

不到園林，怎知春色如許！

不到實地親覽親歷，確實無法體味黃鶴樓的風骨和情韻的。

黃鶴樓，雄踞武昌蛇山之上，樓高五十一米，黃瓦紅牆，形似巨塔，飛簷凌空，翹角斗拱，突兀向上，拔地而起，非常壯觀。

黃鶴樓與岳陽樓、滕王閣並稱江南三大名樓。長江彷彿特別眷戀武漢，在這裏拐了個大大的彎子，成了南北走向，更準確些說，是西南往東北流淌的。因此，這裏應當稱為江東和江西。漢口、漢陽居長江之西，當中又被漢水分割為一南一北，而武昌居長江之東，三鎮成鼎足之勢。新中國成立之後，合併三鎮為武漢市。長江與漢江在此交滙，水域寬廣，湖泊密佈，使得武漢成了浮在水面上的一座「江城」。武漢地理位置十分重要，素有「九省通衢」之稱，歷史上就是兵家必爭之地。當我們登臨黃鶴樓遠眺對岸龜山上高聳的電視塔，俯視腳下波濤滾滾的長江水，彷彿還能看得見古代將士擂鼓征戰的身影，聽得到近代軍人「光榮北伐武昌城下」的戰歌，當然，更多的還是歷代文人墨客在此或慷慨、或憂患、或喜、或愁的吟哦。

黃鶴樓的入口非止一處。但最好要從正門進去。從偏門進入不足以領略它的雄渾！正面有寬闊的通道，這不像一般江南名勝的曲徑通幽，有著北方人粗獷和豪放的氣概。拾級而上，中間有牌坊，如同宮殿中的腰門。一般遊客都在此照相，因為黃鶴樓既高且大，靠近了便無法攝下全景。樓內有大幅彩繪、大型壁畫和巨幅楹聯，展現的是黃鶴樓的歷史淵源，人文傳說及江山勝蹟。閱之覽之，彷彿置身仙境，融入歷史長河。黃鶴樓從外觀上看雖然只有五層，但裏面每一層又都套著一層，是樓中有樓。登樓遠眺，則一層與一層感受不同。初登樓時，但見江潮撲面，長江大橋如長虹臥波，隔岸龜山與此樓比肩相望。登上高層，則見煙波浩

森，萬里長江如天際龍遊，飄忽而至，長江大橋如鎮江之寶，輕鎖江流。不由人想起毛澤東「龜蛇靜，起宏圖，一橋飛架南北，天塹變通途」的詞句來。那橋上南來北往的車輛，就如煙嵐中閒庭信步的黃鶴，很紳士地優游，由於是登高俯視，肉眼看不出車行的快速。展目遠眺，真有一種「極目楚天舒」的開闊，令人心胸頓時寬廣，耳目為之一新！

黃鶴樓的得名，與古代傳說有關。《南齊書》寫的是「仙人子安乘黃鶴過此。」《太平寰宇記》則說：「昔費禕登仙，每乘鶴於此憩駕。」《報恩錄》則敘述了一個更為完整的神話故事，說是有個姓辛的人家在黃鶴磯上開酒店，一位道士喝酒不給錢，辛「老闆」毫不計較，道士感動了，就用橘皮在牆上畫了一隻鶴，那鶴竟能下地跳舞，招引顧客，黃鶴樓起初只是一家酒店，是做建了一座樓，叫辛氏樓，從此那酒樓生意日漸興旺。這樣看來，黃鶴樓後來道士乘鶴去了，辛氏在此生意起家的了。這也難怪今天武漢的漢正街、吉慶街市場那麼紅紅火火，中外馳名，原來武漢人是極有商業頭腦，且得祖先真傳的。神話傳說當然不可信，但神話傳說往往會提高一個地方的知名度。黃鶴樓對於武漢便是如此。仙人子安有沒有原形，無從稽考。而費禕是實有其人，此公是三國時蜀國的宰相，諸葛亮的接班人。他死後能否騎鶴到這裏休憩遊玩，今人大概不會相信的了。南宋人張栻還考證，駕鶴之賓，不是費禕，而是荀叔偉，這又是沒法考證的事。但不管怎麼說，有一點是共同的，那就是，凡傳說皆與黃鶴有關！鶴在古代是長壽的象徵，跨鶴乘雲，羽化登仙更是多少古人夢寐以求的目標，因此，黃鶴樓便成了聚集人氣的勝蹟聖地。靠實了講，黃鶴樓是因當初建在黃鵠磯上得名的。據史書記載，黃鶴樓始建於三國東吳黃武二年，即西元二二三

年，此後的一千六百多年裏，屢毀屢建，清光緒十年，即西元一八八四年，黃鶴樓便徹底毀了。

一九五十年代初，因建武漢長江大橋的需要，清代黃鶴樓舊址被徵用，一九八一年十一月，重建黃鶴樓工程破土動工。到一九八五年五月重建告成。而今的黃鶴樓，比清末的舊樓高出二十一米，樓址移動了幾十公尺。筆者至此，也不由得觸景生情，發一聲感慨：「黃鶴樓移百尺遠，如雲遊客更勝先，晴川不見黃鶴影，原來仙蹤任人遷。」

仙，原本就是人造的，仙蹤，當然也可以由人來遷移了！

因此，去黃鶴樓遊覽，不要去尋仙蹤、鶴影。宋人張栻見黃鶴樓中石照亭上有題詩，當時傳為「此唐仙人呂洞賓所書也」，便發出「世俗之好怪」的喟歎，認為是：「此無他，不明理之故也。」今之遊人登黃鶴樓，自然不再會惑於神怪了。不過，把黃鶴樓看成是一座中華文學寶庫、一所歷史博物館是毫不為過的。不說別的，單那黃鶴樓內存留的詩、詞、歌、謠、銘、記、序、跋、文、以及匾額、楹聯就跨越時空一千餘年，累其總量不可勝數，其中不少作品堪稱國寶級文物，徜徉期間，足以讓你流連忘返了。登黃鶴樓，直面龜蛇對峙、江漢合流之美景，飽覽九省通衢之勝境，足慰平生！如前文所及，登樓者在眼前身後腳下，至少可以領略三個「天下第一」：黃鶴樓本身是古人稱頌的「天下江山第一樓」；萬里長江則是中華民族為之驕傲的「中華天下第一江」；而武漢長江大橋又是我國第一座橫跨長江的大橋，不也可以稱做「天下第一橋」嗎！三個「第一」，一眼盡收，這便是「連中三元」了。

「連中三元」，夫復何求？！

4

第一閣——蓬萊閣

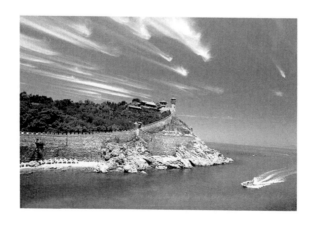

天下人慕名景而欲登臨，大都因先聞其名文而動心，這對亭、臺、樓、閣等人文景觀來說，更是如此。而蓬萊閣卻是個例外。本人未登黃鶴樓，先讀「昔人已乘黃鶴去，此地空餘黃鶴樓⋯⋯」，上岳陽樓前，早熟背「先天下之憂而憂，後天下之樂而樂」，欲訪滕王閣，多半忘不了「落霞與孤鶩齊飛，秋水共長天一色」⋯⋯這些名句，是江南三大名樓馳名天下的翅膀。

而我所知道的蓬萊閣，起初只曉得這裏因海市蜃樓的奇景而出名。

傳說渤海上有三座仙山，山上有長生不老之藥。這種傳說，顯然與這裏的海市蜃樓經常隱現有關。秦始皇統一六國後，就想自己能長生不老才好，便派人出海尋找長生不老之藥。這藥當然是根本尋不到的。但他不甘心。由於皇帝手中有無限的權力，他便親自東巡。站在海邊上，他看到海天盡頭有一片紅光浮動，便問隨駕方士：「仙島叫什麼名字？」方士一時不知如何應答，見海上有水草漂浮，隨機應變說：「蓬萊。」「蓬萊。」這是「蓬萊」得名的野史。據《山海經》記載，遠古時渤海之東有五山，其中一座就叫蓬萊。而真正把「蓬萊」作為實名定下來的是漢武帝。漢武帝在太初元年（前一〇四年）東巡至此，望神山不遇，就命令築一小城，命名為「蓬萊」，有點聊以自慰的意思。他這城一築不要緊，卻使「蓬萊」有了越來越濃烈的「仙味」，及至到後來，「蓬萊」因與「仙山瓊閣」對應而被稱為「人間第一樓」了。

我們今天所登臨的「蓬萊閣」，建於宋嘉祐六年（一〇一六年），明、清兩代均有修葺，新中國成立後，更是數次增修維護，使這裏成為一處旅遊勝地。

有文字記載，蓬萊閣底層長十四點八米，進深九點六五米；二層長十三點七五米，進深八點五五米。這麼一座樓閣，規模不算大，名氣卻出奇地大，直大到「出神入化」的程度。

樓小名氣大的原因還是因為這兒海面上會出海市蜃樓。蓬萊海市，歷代典籍、方志記載很多，從《列子》、《山海經》、《太平廣記》到《史記》、《後漢書》、《拾遺記》、《夢溪筆談》、《谷山筆塵》、《菽園雜記》、《廣陽雜記》，到當代的一些傳媒，都有文字記載。若論文字，當代作家楊朔的散文名篇〈海市〉，記載得最為詳盡。他寫道：「只見海天相連處，原先的島嶼一時不知都藏到哪兒去了，海上劈面立起一片從來沒有見過的山巒，黑蒼蒼的，像水墨畫一樣，滿山都是古松古柏；松柏稀疏的地方，隱隱露出一帶漁村。山巒時時變化，一會兒山頭上現出一座寶塔，一會兒山窪裏現出一座城市，市上游動著許多黑點，影影綽綽的，極像是來來往往的人馬車輛……」

物以稀為貴。海市蜃樓出現不多且規律尚未完全被人掌握，因而它容易被人們神秘化，卻不容易被人們詳實地取得第一手資料。一九八八年六月十七日，山東電視臺記者孫玉平，成了第一位獲取海市影像資料的幸運兒。他從下午兩點二十分開始，在蓬萊意外地發現了海市。隨即架起攝像機，連續五個小時，拍下了至為珍貴的海市蜃樓從「現」到「隱」的全程資料。這次海市，畫面上有金字塔，接著幻化成巨大的橋墩，橋墩慢慢伸展開去，連成一座多孔長橋。更有高山、大樹、古堡、城牆、旗杆、人群……一切都像慢鏡頭的電影，用的是蒙太奇手法疊映幻化，令人歎為觀止。由於它的「難得」，因此它也就有了難得的「價值」。如今，這

錄影的播放被蓬萊閣旅遊部門買斷，遊人要想目睹這一奇景，必須破費。

海市蜃樓的神奇，為造神造仙者留下了無限的空間。他們上可以蠱惑至高無上的皇帝，下可以誘使芸芸眾生中的善男信女到此頂禮膜拜。秦始皇四次巡遊山東沿海。漢武帝更是八次巡幸，歷時達二十三年。秦始皇對求長生不老之藥大概是至死不悟的，而漢武帝在臨死前兩年是醒悟了，他說：「天下豈有仙人，盡妖妄耳！」漢武帝姓劉名徹，最終大徹大悟。然而，漢武帝死後兩千多年的今天，卻有人重新祭起求神拜仙的幡子，在蓬萊一帶，大規模地營造神宮、道觀、佛寺，遊客所到之處，都弄得神神秘秘的，讓人心緒不寧，遊興大減！

「忽聞海上有仙山，山在虛無縹緲間。」生在唐代的李白都認為：「海客談瀛洲，煙波微茫信難求。」時隔一千多年，我們卻還在造神、造佛，甚至裝神弄鬼嚇弄人也嚇弄自己，不是很奇怪、很可笑的一件事嗎？！

其實蓬萊閣的自然景觀是非常不錯。我們先乘快艇沿近海行駛一圈，從海上返眺蓬萊閣，極是雄奇壯美，丹崖山臨海突兀而起，蓬萊閣狀如華冠，端立山巔，從海上仰視，其貌巍巍然雄奇險峻，不高而高，不大而大。隔海相望的長山列島橫臥波峰浪谷之上，煙嵐蒸騰，青蔥隱現，比幻覺中的海市蜃樓實在、壯美。輕舟返岸，迎面有城垛，是戚繼光當年為抗擊倭寇在此訓練水師的水城。宋代時，這裏就常屯重兵，教習水戰了。因受海岸線的制約，水城成不規則的長方形，面積達二十七萬平方米。港口、城門、敵臺、砲樓、護城河等建築，配套周全。水城修築至今逾六百年，是我國建築最早而今保存最完整的古代水軍基地之一。

越過水城，船靠碼頭，我們登岸，拾級而上，眼前蒼松古柏，蓊蓊鬱鬱，一個很大的建築群，就隱現在這片濃重的綠色之中。彌陀寺、龍王宮、子孫殿、天後宮、呂祖殿、三清殿等等，一律都是廟宇式建築，建築依山就勢，因而顯得錯落有致。因為建築物太多，遊人到達蓬萊閣時，倒覺得這裏有點擁擠。「蓬萊閣」三個大字，是清代書法家鐵保的手跡，蒼鬱豐滿。「文革」時，這區的上下款統被鏟去，所幸的是主體區文尚得以保留，據說這是偌大建築群中唯一倖存的一方古匾。

這裏供奉的神仙佛道範圍極廣，呂祖、關聖、彌陀、天后（媽祖）、龍王、元始天尊、太上老君、送子娘娘……也有蘇公祠、李公祠一類祭祀蘇東坡、李蔭祖這些歷史真實人物的祠堂，無論你信什麼教，在這裏都可以尋覓到頂禮膜拜的物件。從這個角度，蓬萊閣倒是具有大統戰的意義呢！

大凡文物古蹟，多有一些鎮山之寶，否則其文物價值很難彰顯。蓬萊閣也不例外。天后宮院內，有一棵枝繁葉茂的唐槐，據說是唐太宗李世民率軍東征經此時所栽。一些碑刻區額如鐵保的「蓬萊閣」字匾，蘇軾臥碑、蘇帖刻石、陳摶「福」「壽」字碑等二百餘方，都是「蓬萊閣」成為人文景觀的基石。古往今來，文人墨客吟誦蓬萊的詩文楹聯也不謂不多，從唐代的駱賓王，到宋代的蘇軾，到明代的戚繼光，到清代的施閏章，再到近代的馮玉祥、吳佩孚，當代的董必武、張愛萍、趙樸初……一時難以計數。但是，蓬萊閣與海市蜃樓的密切關聯，卻是天下唯一、江南三大名樓上千古傳誦的那些佳句還難以尋見。故而，蓬萊閣與江南三大名樓並稱「中國四大名樓」，遊人當能認可。筆者稱其為「天下第一閣」也正是這個道理。

第一奇山——黃山

久仰黃山！

早先，常聽人傳誦：「五嶽歸來不看山，黃山歸來不看嶽。」就躍躍欲往，可惜多年未能成行。

這次參加勞模參觀團活動，安排的線路經過黃山，終遂心願。

登黃山有幾條線路，我們選的是從慈光閣索道站乘纜車上山。纜車架設在一道山谷中，行進時，遊人彷彿進入時光隧道。懸崖峭壁從頭頂壓來，又從身旁急速後退。原來，紫褐色就是黃山的本色，因此古稱黃山為黟山，黟就是黑的意思。直到唐代天寶六年（西元七四七年），唐明皇為紀念黃帝，下令改黟山為黃山，原因是傳說軒轅黃帝在此煉出神丹，吃了神丹後「得道升天」，長生不老了。下纜車再爬山，還有十五公里左右的山道。這些山道都是圍著景點轉的。

初登山道，尚不覺得山景多麼奇特，但見山道旁的松樹棵棵有神，或緊貼懸崖，或插入石縫，枝幹無不遒勁，都像國畫上的蟠龍。行不多時，來到一座叫做玉屏風的山前，這山很寬闊的一面向著遊人，果像屏風。這時，群山已大都在我腳下，視野頓時開闊起來，特別是著名的迎客松在面前向我招手致意，不由人興致倍增。站在玉屏風前，背倚迎客松，左眺天都峰，右瞻蓮花峰，俯視腳下群峰，彷彿自己已經被融入群峰之中，成了黃山一棵松、一塊石似的。山間有霧，不太濃，但很活，縹縹緲緲地優游著，天都峰彷彿披了一層薄紗，山上各種造型的奇石，如仙人，如猿猴，如龍馬，如龜蛇，都在薄霧中靈動。

登黃山有幾條線路，我們選的是從慈光閣索道站乘纜車上山。纜車架設在一道山谷中，行進時，遊人彷彿進入時光隧道。懸崖峭壁從頭頂壓來，又從身旁急速後退。原來，紫褐色就是黃山的本色，因此古稱黃山為黟山，黟就是黑的意思。直到唐代天寶六年（西元七四七年），唐明皇為紀念黃帝，下令改黟山為黃山，原因是傳說軒轅黃帝在此煉出神丹，吃了神丹後「得道升天」，長生不老了。下纜車再爬山，還有十五公里左右的山道。這些山道都是圍著景點轉的。

初登山道，尚不覺得山景多麼奇特，但見山道旁的松樹棵棵有神，或緊貼懸崖，或插入石縫，枝幹無不遒勁，都像國畫上的蟠龍。行不多時，來到一座叫做玉屏風的山前，這山很寬闊的一面向著遊人，果像屏風。這時，群山已大都在我腳下，視野頓時開闊起來，特別是著名的迎客松在面前向我招手致意，不由人興致倍增。站在玉屏風前，背倚迎客松，左眺天都峰，右瞻蓮花峰，俯視腳下群峰，彷彿自己已經被融入群峰之中，成了黃山一棵松、一塊石似的。山間有霧，不太濃，但很活，縹縹緲緲地優游著，天都峰彷彿披了一層薄紗，山上各種造型的奇石，如仙人，如猿猴，如龍馬，如龜蛇，都在薄霧中靈動。

天都，從字面上看，便知道是「天上都會」的意思。登山小道長三里，好似雲中掛繩梯。陡坡最險處竟達八十五度。更有一段「鯽魚背」，長十米，寬一米，堅石隆起，光滑無倚。勇敢者頂著前邊人的腳跟登上天都之巔，看到「登峰造極」四個大字，極目天際，雲山一體，俯視腳下，千峰競秀，一身疲勞頓時消盡。

迎客松旁，還有陪客松、送客松。蓮花峰是群峰之首，海拔一千八百七十三米，造型如禮賓的司儀，彬彬有禮。告別三松，再登蓮花峰。蓮花峰是群峰之首，長得都很蒼翠奇特，群巒簇擁，恰似蓮花初放。登上蓮花峰，但見群山如同刀削，顛顛連連，組成一片山的波浪，雲霧繚繞其間，盤旋腳下，讓人自然而然地生出一種「今已凌絕頂，一覽眾山小」的豪情。彷彿振臂一聲喊，群山就會拜我來。

從蓮花峰到光明頂，山勢相對平緩，但要經過「一線天」，這是個奇險的咽喉要衝。兩峰之間，怎麼就裂開一條僅容二人擦肩而過的縫隙來，而且這縫隙的上方，還卡著一塊圓形的巨石，那巨石形同太陽彷彿隨時都可能墜落。沿著四十五度陡坡拾級而上，仰看蒼穹，果然僅存一線。導遊說這叫仙女拋繡球，我估計，人間任何一位「酷男」也不敢接這繡球的，除非不怕被砸成肉醬！

「一線天」周圍，到處都是奇形怪狀的天然雕塑，有盤膝而坐的山僧，有扶杖而行的道士，有貓、鼠、龜、蛇、鱉……千姿百態，栩栩如生。其實，黃山的天然雕塑處處皆是，有的如「孔雀戲蓮花」；更有「夢筆生花」──石峰如筆，筆端之上立一古松，背後還有一座頂分五叉、形同筆架的「筆架峰」；憑空裏突兀一塊巨石，人們叫它「飛來石」，電

視劇《紅樓夢》中那塊女媧補天用剩的頑石，就是在此拍攝而成。

雲海，更是黃山一絕。這裏一年中有兩百多天雲霧。雲海變化莫測，春、秋、冬季的雲海氣勢磅礴，白雲浩蕩，波翻浪捲。群峰恍如島嶼，在滔滔銀海中隱隱現現。我們此行不是觀雲海的最佳時機，但是，當我立於排雲亭前，看到西海飛絮滿谷，煙嵐蒸騰，霞光飄移，群山浮動的景象時，已經是情不自禁，欲歌欲舞了，真恨不能插上雙翼，飛入雲海遊玩一番呢。

最後來到始信峰。大家都已疲倦，獨我聽導遊說：「不遊始信峰，未識黃山松。」便奮然前往。登始信峰，沿途都是松，取名也非常引人，如連理松、龍爪松、豎琴松、接引松等等。這黃山松可謂棵棵奇特，氣概非凡。據瞭解，黃山松原是在丘陵地區常見的油松，由於扎根於山高風驟、寸土如金的環境裏，逐漸演變而成一種獨特的「黃山松」。這種松幹曲枝虬、針葉短粗、擁抱緊密、蒼翠深沉，冠平如削。安徽人以黃山為驕傲，把「黃山松」定為「省樹」，其實，它又何嘗不是我們的「國樹」之一呢？

登上始信峰，何止瞭解黃山松！始信峰下，危崖千丈，削谷幽深，四周奇峰林立，石柱如筍，雲湧霞飛，氣象萬千。連飽覽祖國名山大川的徐霞客也禁不住「狂叫欲舞」，「始信黃山天下奇」啊！

「無山不石，無石不松，無松不奇」的黃山，素以奇松、怪石、雲海、溫泉這「四絕」名傳遐邇。提到「泉」，便聯想到「瀑」，黃山有「九折九疊，一折一瀑」的九龍泉，有一源二流分兩叉的「人字瀑」，還有一處「百丈泉」，合稱為黃山「三大名瀑」，山中建有觀瀑樓，據說此

處是觀賞「人字瀑」的最佳處。當年鄧小平就住過這裏，他觀看了黃山奇景後，提出要把黃山這個牌子打響全世界。可惜的是我們這次來的不時時候，瀑布是觀賞不到了。行色匆匆，連溫泉也沒能泡成。留待下次吧。

國畫大師劉海粟曾九上黃山，一次比一次感受不同。可見黃山的魅力是無限的，如果「讓你一次看個夠」，那黃山就不是天下第一名山了。

下山路上有一石碑，上書「登黃山天下無山」，此言有些絕對化，但是，集天下名山之大成的，大概只有黃山。這一點，我堅信。因此，我想把「始信峰」的涵義調整一下，峰，還叫「始信峰」，只是這「始」字應視為「始終」，而不是「開始」。從此，我將始終相信：黃山的確是天下第一名山！

第一名嶽——泰山

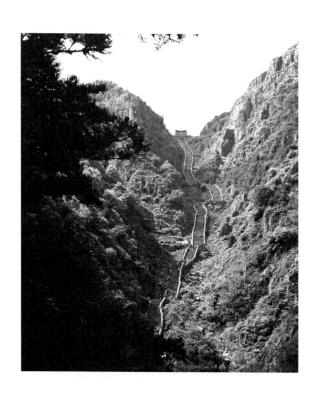

最早接觸「嶽」字，還是朗誦大躍進時的一首詩。詩中寫道：「喝令三山五嶽開道，我來了！」氣魄倒是很大，內容則不必去評說了。但那時我便知道中國有「三山五嶽」。「三山」沒有實指，據說是海上漂浮著的蓬萊、方丈、瀛洲三座仙山，人不得靠近，極可能是山東蓬萊外海面上出現的海市蜃樓，是「忽聞海上有仙山，山在虛無縹緲間」的一種「太虛幻境」。

「五嶽」是實實在在的五座山，也可以算是牽涉到七座山。漢宣帝曾確定東嶽為山東的泰山，南嶽為安徽的天柱山，西嶽為陝西的華山，北嶽為河北的恒山，中嶽為河南的嵩山，後來，又把湖南的衡山改為南嶽。明、清兩朝，則以山西的恒山為北嶽，清順治皇帝祭祀北嶽時，直接去了山西的恒山，而河北的恒山則被通稱為大茂山了。

世人尊泰山為五嶽之首，稱之為「岱宗」，岱為始，宗為長，「岱」字就是統領天下諸山的意思了。當然，更重要的原因是與秦漢時代開始的泰山封禪活動有關。在封建社會，至高無上的皇帝還要去封禪和朝拜泰山，可見泰山地位之高！因此，數千年來，泰山不僅成了人們遊覽的重要景區，更是人們嚮往的精神聖地。

我還是二十年前登臨泰山的。二十年，彈指一揮間。當年登山的情景依然歷歷在目。先乘汽車到中天門。目標是登上玉皇頂，在山上過宿，翌晨觀日出，因此，在中天門就未做停留。那時還沒有建索道，我們過了雲步橋，到五松亭，這裏有五棵松樹，傳為秦始皇當年祭泰山在此遇雨，是在五棵松下避雨得以免受淋濕之苦，故而封這五棵松樹為「五大夫松」。現在的五大夫松是後人補植的，原來的松樹早就死了。可見皇帝也不是金口玉言。世間一切總離不開自

然規律，包括皇帝自己也免不了最終一死。

再往前行，就是舉世聞名的十八盤了。十八盤是一架名副其實的石製雲梯，整齊如一的長條石鋪就了斜插雲天的石梯。遙望南天門，彷彿在雲端顫悠悠地晃。十八盤上滿是上上下下的人流。儘管攀登著前人鋪就的石階，我們仍然氣喘吁吁，汗流浹背。經過對松山時，便尋找些理想的角度拍照，一來留下些難忘的瞬間，二來做些自我調整。

這時，我發現了兩種與眾不同的登山者。一種是挑著磚頭的壯年漢子，每副挑子都是二十塊磚以上，一百多斤重壓在肩上，一步一步挑上山去。還有一種是老太太，竟然一步一叩首，一層一級往上爬。問一問知情人，原來她們都是要去山頂碧霞祠進香的。前者有著明確的目標，後者懷揣無比的虔誠！因而他們不管多苦多累多艱難，都要一步一步、腳踏實地朝著泰山極頂進發。

看著他們，想想自己，噫，疲勞竟然消逝！

一個多小時後，來到南天門下。但見凌空一閣，兩側有石刻楹聯一副，上聯：門闢九霄仰步三天勝蹟；下聯：階崇萬級俯臨千障奇觀。登臨天門，但覺涼風習習，寒氣侵人。令人聯想起李白詩句「天門一長嘯，萬里清風來」。極目四野，腳下山如浪湧，松似波動。南望中天門，在綠樹掩映中隱現；北眺黃河，於天際間舞動，狀如綢帶。秋陽甚好，給萬山叢中撒下金輝，朝陽處明亮，背陰處幽綠，映襯得萬里山河瑰麗一片。

兩千多年前，孔子「登泰山而小天下」，分明就是一種「以天下為己任」的胸懷和抱負的流露。孔子往前，有遠古的無懷氏、伏羲氏、神農氏、炎帝、黃帝、顓頊、帝嚳、堯、舜、禹、

湯、周成王等，都登臨過泰山。之後，秦始皇來了，漢武帝來了，東漢光武帝、章帝、安帝都來了，隋文帝、唐高宗、玄宗也來了，宋真宗及金、元、明、清各代帝王更是競相仿效，登封泰山。這些帝王登臨泰山的目的大不一樣。《史記集解》說：「天高不可及，於泰山上立封禪而祭，冀近神靈也。」帝王們登臨封禪，是為了「報天之功」，同時也為證明自己是「受命於天」的「真命天子」。

當然，帝王們的登臨封禪，為泰山留下了眾多的歷史遺蹟，帝王們的封禪提高了泰山的知名度，吸引著眾多的文人雅士紛至沓來。孔子後，又有司馬遷、司馬相如、李白、杜甫、蘇轍等數不清的名人登臨攬勝，抒發豪情，留下無數詩文墨蹟。如今，整個泰山如同一個無與倫比的博物館，一些龐大的古建築群，數不清的碑刻和摩崖石刻，年代久遠的蒼松古柏，都成了中華民族人文精神的閃光折射！可以說，泰山的一峰一嶺，一草一木都被人審視過、命名過、記錄過。因此，泰山是中華民族由蒙昧走向文明的最權威的歷史見證者！泰山是中華民族的一座精神之山、文化之山！這一點是其他任何山嶽都無法比擬和替代的。

過了南天門，迎面有一建築，古色古香，門前橫一匾額，上書「未了軒」三個大字，字是郭沫若的手跡，文意取自杜甫「岱宗夫如何，齊魯青未了」的詩句。據瞭解，這裏原本是一座關帝廟。

山頂上另一處古建築就是「碧霞祠」。據說祠裏供奉著的送子觀音很靈，那些三步一叩首的老太太們，大都到此頂禮膜拜。

眼看夕陽西下，我們趕緊投宿。下榻於岱頂賓館。吃完晚飯，有經驗的旅伴提醒我去租一件大衣，說山頂上很冷，早晚氣溫極低。我們穿上大衣，去逛一逛「天街」。天哪，所謂「天街」，就是一段山路。大大小小的石子硌腳痛。原來天上的街道並不平坦！凡人步行於天街還須十分小心，萬一把腳蹶了，明晨看日出可就不行了。天氣有些變化，星月全無，時而還隨風飄落下雨滴，天街上的天空變得烏漆墨黑，如同一口大鍋反扣下來，倒是山下遠處的燈火，還保存著一些光明。山風呼嘯，捲起陣陣松濤，敲得耳鼓發麻，並沒有聆聽天籟之音的樂趣，讓人覺得遠離塵世之後，倒有一種耳不聰、目不明的感覺了。有的只是孤寂、冷清和毛骨悚然。也許我是肉眼凡胎，無福消受天界仙境的美妙吧。

早早將息，黎明即起。趕往探海石下，等侯泰山日出。

這探海石生得極為奇特，從平緩的山體上突生出一塊巨石，面北朝天，橫空出世，因此也叫做拱北石。

當東方漸漸發白之際，腳下的雲海漸漸湧起，先是一線灰，繼而一片灰，且逐步白而透黃，黃裏隱紅，由暗而明，由靜而動，如飄絮，如奔馬，如湧浪……霞光從雲海深處穿射上來，雲海沸騰了，奔湧起紅色的潮頭，浮托起一片紅裏帶黃的活物，在雲浪尖上顫巍巍地晃動，先是內紅外黃，繼而通體赤紅，酷似一尊宮燈形的雕塑，上圓中扁下平，基座與雲海平行。就在人們驚異於它的無比瑰麗之際，它倏然一躍，騰空而起，頓時，漫山遍野撒滿霞光，無盡的雲海蕩漾起七彩的波濤。隨著旭日冉冉升起，它的紅逐逐消退，變成淡淡的白，再升高時，光線就開始刺眼

了。平常在家看日出，日在我上；海邊看日出，日與我平；岱頂看日出，雲在我腳下，日從雲中出，感覺全然不同。

據資料記載，岱頂觀日出，最難得的可以看到日珥。但泰山觀日每每會見到這奇異天象。這也是泰山一絕！日珥是太陽表面上噴射著火焰狀的熾熱氣體，這一現象只有日全蝕時才能看到。

元代人說：「觀日有三遇，正月無雨，海暈不升，一遇；暮秋氣爽，新霽無塵，二遇；仲冬雪後，曉絕雲煙，三遇。」我們那次是幸運的，正趕上暮秋氣爽、新霽無塵之際，看到了泰山獨特的日出奇觀！

泰山日出是世界最瑰麗的自然奇觀，泰山文化則是中華最豐盛的人文大餐，把天、地、人結合得如此完美的地方，唯有泰山！聯合國世界遺產專家盧卡斯先生考察了泰山之後說，泰山把自然景觀與文化獨特地結合在一起了，它使國際自然協會的委員們大開眼界。一九八七年十二月，泰山被聯合國列為世界自然遺產。

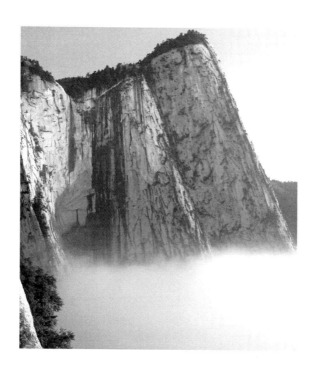

7 第一奇險——華山

早聽說華山是天下奇險第一山，故而登山之前，對它的雄奇險峻和攀登之艱難，是有一定的思想準備的。但是，當我置身其境時，還是被眼前險峰、腳下險道、身邊險岩所驚歎⋯整座山就像一隻直插雲天的巨型拳頭，到處是懸崖絕壁。幾乎所有的山道都是靠人工斫出，若無石階鐵鏈，一般遊人幾乎寸步難行。

這回出遊，由於條件所限，只能加盟西安一家旅行社，成為其中的散客，只能服從這個臨時集體的統一行動。從早晨七點開始，旅行社的車子就一處一處接客人，差不多接到九點才把一車人接齊。到達華山腳下，天近中午。我們看到山上皚皚白雪在太陽照耀下閃閃發光，烏青的雲壓在銀白的山峰上，極是好看，當下便急著想上山去看個究竟。導遊卻不著急。

自古華山一條路，東西南三面皆是壁立千仞的峭壁，飛鳥都難通過，唯北峰有奇徑可登。這條路，艱險程度非比一般。且舉幾個名字：「五里關」（第一關）、鐵門關（第二關）、「回心石」（三面絕壁，不見前路，讓登山者回心轉意）、「千尺幢」、「百尺峽」、「猢猻愁」、「擦耳崖」、「上天梯」、「金鎖關」、「蒼龍嶺」⋯⋯哪一個名字不包含著險惡陡峭之意！

過去，人們只能從山麓的玉泉院起步，沿著幽谷，從嶙峋山石叢中蜿蜒前行，履險而上。生出一道溝來，溝下又是令人心懸膽顫的幽壑，登山者就從這溝中通過。這溝不是人工開鑿，傳說是太上老君看百姓鑿山為梯苦不堪言，故而驅鐵犁一夜犁成此道，因此稱為「老君犁溝」，真正的鬼斧神工！遊人從此道攀登，若想遊遍華山五峰，一天是不夠的。一般情況下，要十二小時才能到達山頂。

隨著科技發展，華山有了登山索道。只需八分鐘，就可以把行人「拎」到北峰之下，節省一半時間。從山上索道站起步，有五個小時就可以把五座山峰浮光掠影地轉一遍。索道雖然便捷，但讓人丟失了相當一部分領略華山險雄風貌的歷程。使歷險之旅成了一個重結果、輕過程的「半吊子」。其實，如今登山，踏著前人鋪鑿的石階，牽著前人佈好的鐵索，已經遠不如古人登山那種激情，那種原汁原味的蠻荒給人的險惡感受了。前人鋪路後人攀，今上華山已不難！唐代大文學家韓愈攀登至蒼龍嶺，舉目一望，四壁懸空，前不見進路，後不見歸途，心驚膽顫，涕淚交流，寫下遺書，投於深谷，預備隨時失足葬身懸崖之下。後人還給留下個「韓愈投書處」，真是令人扼腕歎息。於今儘管險峻依然，但有了石階鐵鏈，誰也不會在此投書以備一死了！登山條件越是改善，越是會削弱山的雄奇險峻程度、降低登山的難度。當登山變得如履平地時，也就沒有了登山的味道，失去了登山的真正意義。

當我坐在索道的吊籃裏上北峰，看旁邊那筆陡的峭壁時，發現先前所看到的山間積雪，全是錯覺，那只是裸露的山石在陽光下發出的銀光。華山多這樣的石峰、石壁、石坡，就是寸草不生，白花花平板一片。

北峰又稱雲臺峰，是扼守整座華山的咽喉要衝。它三面凌空，只有南面一嶺通向其他諸峰，嶺上的石徑，也只容二人擦肩通過。

登上北峰，秦川如畫，渭水如綢，一片秀美田園景色奔來眼底，讓人心曠神怡。

出北峰前行，眼前一懸崖斜插碧空，崖間一徑，如巨斧向內砍去一塊，人行其間，須將身體

外傾，稍一不慎，耳朵便會碰擦崖壁。

過了一處叫金鎖關的要衝，不遠處便是華山中峰「玉女峰」了。相傳春秋時的隱士蕭史善吹玉簫，秦穆公的女兒弄玉與其相愛，二人隱居於此，後人為之建玉女祠，中峰也就此得名「玉女」。

離玉女峰前行，左路經東峰南峰再西峰折回，右路則先西峰後南峰再東峰返程。因南峰是華山最高峰，海拔兩千兩百米，也是五嶽最高峰，必欲先登為快，我們便取道左路，經東峰上南峰。

沿途景色與來時全然不同，原始森林翁翁鬱鬱，滿目蒼翠。隔著林木聞人聲而不見人影。空氣裏似乎能握出綠意盎然的水分來。微微的山風吹得人一身愜意。造物主總是把美妙的福地置於艱難困苦的背後，沒有前面的攀登，就沒有這會的享受！

東峰也稱朝陽峰，形勢最為險要，巨崖直垂，形如巨掌。傳說華山與黃河北岸的中條山原為一座山，阻擋了黃河的出路，河神巨靈手蕩腳踢開而為兩，黃河才得以呼嘯奔騰向前，如今東峰的「仙掌」，就是神話傳說中巨靈擘斷華山時留下的手印。東峰前，山石突斷，懸崖中有一孤峰，峰上一亭，亭蓋鐵瓦，內置鐵棋。傳說宋太祖趙匡胤與隱士陳摶在此下棋，結果將華山輸給了陳摶。想去此峰，必須抓住鐵鏈轉身懸空而下，人稱「鷂子翻身」。從東峰往南峰，有一道「長空棧」，懸崖絕壁之上設立鐵架石板棧道，遊人只能憑藉鐵索踏雲而行。最後一段，更是垂直而下，在懸空的木椽上，緊攀鐵索，面壁履步，屏息通過。

如此險道，令人聞之膽寒，望而生畏，暫且繞過也罷。

直達南峰。

此峰又名落雁峰。四周都是松柏，濃蔭如蓋。祠、洞、泉環繞主峰，眾星捧月。

登峰造極，物我兩忘，但見四面群山，頷首參拜至峰前，讓人置身於一種至尊境界：一覽

脊，如同一條條玉龍，蜿蜒游動於雲邊天際，

眾山小，再覽眾山謙，山謙山非小，因我在山巔！

南峰往西峰的路，儘管有一條形同蒼龍嶺的懸崖，但坡度相對平緩得多。西峰又名蓮花峰，

一蕊千尊插天上，山形猶勝青芙蓉。此峰就是神話「劈山救母」的發生地。沉香打敗舅父楊戩，

手執大斧，劈開巨石，救出生母三仙姑，如今有齊刷刷斷為兩半的巨石在山頂。當代「智取華

山」的真實故事也發生在這裏。西峰可算是神話與現實結合最緊的重要場所。登上西山之巔，遠

眺黃河、渭河交滙，如同金色綢帶飄拂，又如華山繫上了絲條，越發英武。

上山容易下山難，過去我對這話體會不深，這次登華山才真正體味到內中真諦。華山道極險

極陡，下山時顯得極難，腳如踩棉，腿似搖鈴，懸乎又懸，一步一顫，捱到索道站，雙腿軟如彈

簧。下了山，仍然足尖前衝，磕磕衝衝，好像不會走路了！過了一星期，兩腿肚還隱隱地痛。這

使我意識到為什麼華山多神話的原因了。如此奇險之山，尋常人想征服它是不易的，故而需要神

話中的英雄來進行「華山論劍」。歸家敷衍小詩一首，以記此行：「拔地擎天五高峰，盤旋上下

一徑容。抬頭雲梯懸絕壁，舉目鬼斧削芙蓉。立似天邊隱惡煞，飛如嶺脊走蛟龍。穿空唯見光影

動，直向太華拜英雄。」

8

第一奇觀——石林

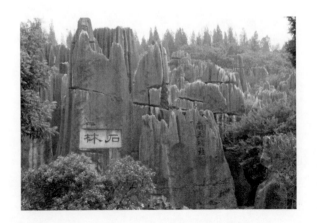

「天下第一奇觀」?!

這口氣何等之大!

不是一山一石一城一水之奇,而是宏「觀」之奇。誰堪享此盛名?

雲南的石林!

到了彩雲之南,當然要去石林。這就是「天下第一奇觀」擋不住的誘惑!

出省城昆明,往東北而行。不久就見到路邊有不少岩石森林,那些石頭,一簇簇,一叢叢,如樹,如花,如少女……我就以為石林到了。一問,石林距昆明有一百二十公里呢。當然,我們所見到的這些造型奇特的石頭組合,也是石林的一部分,只不過這些才是「石頭森林」的周邊,還沒有到最集中、最突出的核心區罷了。

「到了!」忽然,車上的旅伴喊了一聲,我向窗外望去,果見石林茂密起來,比先前看到的各種石頭造型要豐富,形體也大,「身材」也高,聚集的也多了,像一群駱駝和牛羊的混合編隊,高低參差,富有動感。

導遊黃小姐告訴大家,這還不是真正的核心景區,只不過已經很接近了。

真正進入石林景區時,首先展現在人們面前的是一汪湖泊,湖水很綠,湖對岸連片的石山,狀如孔雀開屏,倒映在湖中,酷似一幅絕妙的山水畫,讓人看了,精神為之一振。

進入景區,迎面一塊巨石大的石屏風,上刻隸書「石林」二字。

還有一批勒石大字,最醒目的便是「天下第一奇觀」!

循著前人開鑿的石路往裏，有「望峰亭」、「蓮花峰」、「劍池峰」多處景點，那路彎彎曲曲，眼看山窮水盡，忽又柳暗花明。有些山洞，僅容一人側身而過。更有一洞，頗似人形，頸項處細窄，粗脖子從此處則不得過，只有躬身匍匐而行。

登上頂峰，俯看石林，啊，這時你才覺得自己踩在一望無邊的石浪之巔，那些高高低低的石柱，如定海神針似地插在浪谷之間，那些大大小小的石峰，都像神奇的雕塑，石象、石牛、石人，石樹、石花、石亭，千姿百態，有的飄逸舒展；有的老成持重，如梁山伯、祝英臺十八相送，阿詩瑪母女林中互喚，就說那端踞石臺上的小石象吧，據說那是桂林象山那頭大石象的孩子，如今它頭朝著桂林方向，正準備尋母去呢！更多的石柱則是直刺蒼穹，如同平地裏長出一大片石質的刀槍劍戟，酷似一群血氣方剛的小伙子，裸露著四肢健壯的筋骨，向世界宣告：這才是真正的陽剛之美！

如果不是身臨其境，我根本不會也不敢相信，天地間竟有如此神秘的巧手，把沒有生命的石頭雕琢出如此美妙絕倫的風景，站在石林叢中，我彷彿聽得見它們交談的呢喃細語，感覺到它們呼吸的絲絲氣息！

是的，它們一定是有生命的一群，或許此時正在休息，或許它們就是這樣一種生存的狀態，總之，這是一片充滿活力的森林，這是一群頑強堅毅的生命！

這樣的生命狀態簡直讓人無法解釋，難以想像！

於是，美麗的神話傳說便填充了人們的思維空間。

世代居住在這裏的撒尼老人說，很久很久以前，有個哥自天神，他要給窮苦的撒尼人造一片良田。於是，他從天上趕下一群石頭，吆來一匹騾子馱土。這群石頭只有晚上才走，天亮就不動了。

哥自天神急急趕路，驚動了一位老媽媽，老媽媽聽到動靜，以為天亮了，喔喔一啼，把全村的公雞都叫起來了。石頭以為天亮了，就不再走了，於是，一片美麗神奇的石林，就留在了撒尼人的家鄉……

撒尼人是彝族的一支，能歌善舞而又富於想像，他們創造的阿詩瑪的故事不脛而走，膾炙人口，已經拍成電影，斐聲海內外。

阿詩瑪與阿黑情投意合，戰勝了熱布巴拉家。馬鈴響，玉鳥叫，阿黑哥陪著心愛的阿詩瑪回家鄉。萬惡的熱布巴拉家放水沖散了這對情人，淹死了阿詩瑪。阿詩瑪便化著了石林中的一座山峰，在石林叢中得到了永生。

石林景區的導遊小姐一律身著「阿詩瑪」服裝，遊客稱導遊小姐也都叫「阿詩瑪」。「阿詩瑪」們也非常樂於應答，真是：「一個阿詩瑪化成石，千萬個阿詩瑪活起來！」她們大都撐一柄小紅傘，熱情地為你講述石林，講述阿詩瑪的故事，時不時還給你唱上一段《阿詩瑪》的電影插曲。

美麗的故事使石林更加神奇，神奇的石林也讓傳說更加動人！

當然，石林的真正成因不是神話造就，而是大自然的鬼斧神工。三億年前，這裏是一片汪洋大海，隨著地殼抬升，逐漸成為陸地。海底的石灰岩被抬到陸地之上，又經過兩億八千萬年的雨水沖刷和淋浴，塑就了這片石林。科學家把這叫做岩溶地貌。

世代居住在這裏的撒尼人，創造了與神奇美麗的石林相匹配的文明。農曆六月二十四，是撒尼人的火把節。現在，他們已經把火把節延伸為正常舉行的待客之禮。每當黑夜來臨，火把燃起，歌聲響起，舞蹈跳起，石林動起……

可惜我們沒有時間，未能圍著火堆，跳一曲撒尼舞，當一回阿黑哥！不過，我們可以對著石林說：阿詩瑪，我們永遠記著你！

第一奇秀——雁蕩山

雁蕩山，自唐宋起就聞名遐邇，北宋大科學家沈括稱其為「天下奇秀」。

而雁蕩山給我留下的印象和記憶，不僅是「奇秀」，還是一段「奇遇」、「奇趣」，講出來幾乎是「奇聞」，當然，水平有限，寫出來卻未必能成「奇文」。

那年我們去溫州出差，途中經樂清。雁蕩山就在樂清境內，順道看一下也算不上公費旅遊。

於是，就把車子拐進去了。

誰知門票停售，這兒當天另有接待任務，一般遊客謝絕入內！

運氣怎麼這樣差？千里迢迢而來，卻進不得門，真叫人失望！

正在這時，有警車鳴叫，一支車隊，威風凜凜地開過來。大門隨之開敞，守門者垂手立於道旁，畢恭畢敬！

顯然，這是一群極有來頭的旅遊者。

我們的領隊很有魄力，果斷地命令駕駛員：「插進去！」

哈哈，順利通過。直達山門，竟沒有任何人來找我們的麻煩。

雁蕩山有北、中、南三座山。風景名勝區是指北雁蕩山，也就是我們混進來的這一處。單這個地方就有一百五十平方公里，分為靈峰、靈巖、大龍湫、三折瀑、雁湖、顯勝橋、仙橋、羊角洞等八個景區。我們所進的是靈峰景區，是風景薈萃的中心。

迎面有兩座高聳入雲的山峰，左峰叫倚天峰，右峰叫靈峰。形同合在一起的兩隻手掌，故而合稱「合掌峰」。天下著毛毛細雨，山峰間雲纏霧繞，飄飄忽忽，合掌峰如同一對男女相擁而立。

據說，晚上看這兩峰，更是維妙維肖的「夫妻峰」，尤其是靈峰，女性特徵都很明顯，這是雁蕩山的一絕。一景多變，移步換形；日景耐看，夜景耀眼，晴景迷人……一個字：變。

遠處有多座很挺拔的山峰，披著煙雨顫巍巍地晃動，或如雄鷹展翅，或如犀牛望月，或如婆婆側面，或如淑女沉吟，有的如同仙人在雨中漫步。百山百形能百變，美妙無窮。其中有一座叫做雁湖岡，傳說「岡頂有湖，蘆葦叢生，結草為蕩，秋雁宿之」，因此取名為雁蕩山。如今，雁蕩湖還在，雁陣有沒有卻不得而知了。

走過合掌峰，有一座碩大的山洞，洞內依山勢建起十層樓房。第一層樓內有風調雨順四大天王像，第十層樓上是觀音菩薩坐像。洞兩邊塑著十八羅漢像，據說早先這裏塑有三百羅漢，因此叫羅漢洞；後來塑了觀音像，觀音比羅漢職位高，因此這兒又改名觀音洞。

觀音洞中香火很旺，遊人至此，請香供佛的很多。更有和尚當場搖籤算命，求籤者交一塊錢抽一支籤，那籤上有一句話或是幾行識語，據說可以預示吉凶，是謂未卜先知。不過，那些話都是模棱兩可，正反可解的。

觀音洞上方亦非完全封閉，天開一線，雨絲從縫隙中飄灑下來，像一道顫悠悠的綢幕，加上香煙繚繞，嫋娜而上，使洞中的氣氛變得神秘起來。

洞中有泉，名為洗心泉，瀟瀟如練，朗朗有聲。據說在這泉中洗濯一番，可以洗去以往的罪過，乃至成佛成仙。儘管此種說法無根無據，還是寧信其有不信其無，勸人向善總不是壞事。

果真是「天下名山僧佔多」，這雁蕩山中古剎古寺竟有十八處。浙江的普陀山是著名的佛教

名山，雁蕩山與普陀山隔海相望，因而佛教盛，佛寺多。其中宋代建起的靈巖寺藏經樓，所藏數百卷經書，是世上珍品。明代石刻「海上名山」、「寰中絕勝」也為雁蕩山增色不少。

雁蕩山不僅山色奇秀，泉瀑也好生了得。大龍湫是我國著名瀑布之一，高達一百九十米，氣勢磅礡，景隨季節變化，或輕盈如絲，或凌空傾瀉，或隨風飄忽，或映日垂虹，絕無定勢。故而前人留下詩句：「欲寫龍湫難著筆，不遊雁蕩是虛生。」由此看來，我遊過雁蕩，此生不虛，至少也是此行不虛了。儘管這次遊雁蕩，是混進山門的，而且也只浮光掠影跑了一個邊角，但是窺斑見豹，雁蕩山的奇秀景色也算有所瞭解啦。

據此填小詩一首，以紀此行：「巨手掰斷群山巔，崩出雁蕩橫海前。霧繞層巒初染墨，寺懸絕壁欲傾天。合掌峰揚瀟瀟練，洗心泉聚濟濟賢。仰看指隙穹如線，未知雁陣向誰邊。」

據說夜遊雁蕩，景色最妙。步移、景換、形異，像人，像物，如禽。不過我們沒有那個條件了，留點缺憾和懸念吧，以便今後再來。

第一江山——北固山

最早接觸鎮江，是間接從戲曲舞臺上的《白蛇傳》、《梁紅玉擊鼓抗金》等劇目開始的。起初只知道鎮江有個金山寺，那兒出過一個老和尚叫法海，拆散了白娘子和許仙的美好姻緣，法海是有情人兒的死對頭！

後來到鎮江出差，才知道鎮江有三座山，除了金山之外，還有焦山和北固山。這北固山山體雖然不是很大，名氣卻極大。

它號稱「天下第一江山」，多少年來，無人表示異議。

北固山與金山指代涵義正相反，金山寺的老法海拆散了有情人，因而金山是令人傷心的無情地，而北固山恰恰是有情人終成眷屬的多情之地，當年劉備與孫尚香成親的甘露寺就在這北固山上。

從鎮江市中心的大市口乘公共汽車到北固山，二十分鐘左右，不遠。

初登北固山，感覺就像在家鄉登海堤。一條翠綠的大堤由南向北，蜿蜒伸展，乍看以為是人工堆築的，細看才知實為天成。這平地凸起的大堤就是北固山山體的重要組成部分，根腳都深深扎向地底。走在這段「山堤」之上，彷彿踩著「龍骨」前行，兩坡斜斜削下，脊背上留下甬道，甬道經過人工打理，走上去很舒服。兩側坡上植被很好，綠樹成蔭。

這段甬道也不長，幾百米而已。走著走著，眼前突現一大橫碑，上書「天下第一江山」幾個大字。據史書記載，這幾個字原本是六朝時的梁武帝蕭衍手書。而梁武帝就是鎮江人，他也算為家鄉長了臉，做出了貢獻。但後來由於戰亂，蕭衍手書被毀，現在的碑額，是南宋一個叫吳距的書法家重題的。

山頂地勢平緩，有不少古代建築，還有國寶級的文物。

進門左拐，便是古甘露寺了。這寺不像北方寺廟粗獷豪放，倒有點江南庭院的靈秀之氣。

一進幾堂，那些配套的曲苑、香徑、花圃、假山，都不似一般寺院所有，而像一處王公大臣的後花園。這大概與劉皇叔在此入贅招親有關了。或許這樣的佈局，正是吳國太的精心設計，或者孫權、周瑜設定美人計的投入呢。不過，這也只能是遊人的某種猜測了，我不得而知。如今這些建築差不多都是後人修繕或續建的。可是寺額「甘露寺」卻傳為張飛親筆，我不太敢相信。雖說孫劉結盟，江東眾多名士，怎會讓張飛題寫這麼一方寺額！

甘露寺側，有一尊鐵塔，別看它其貌不揚，卻是唐代寶曆元年建造，如此鐵塔，國內僅存六座，可算一件國寶級的文物了。也有資料說這尊塔實為北宋元豐年間建造，原為九層，明、清兩代均遭雷擊，現存四層，上三層為宋代遺物，下二層是明代遺物。這些我輩也不懂，留待考古專家去鑑別吧。此外還有石羊，又稱「狠石」，據說當年孫仲謀與劉皇叔就騎在石羊上，定下了聯手破曹大計。只恐怕此說未必能當真，否則，石羊的身份當比鐵塔更為尊貴。也是可惜，這二人當初怎麼騎在石羊身上結盟的呢，羊是柔弱之軀，在這結盟基礎可是不牢的呢。孫劉聯盟最終破裂，好親戚反目成仇，導致雙雙被曹氏擊破，可見聯姻的功效也很有限，結盟的基礎不牢，最終必然導致大失敗。

北固山的頂端直插萬里長江，酷似一條長龍從南方飛來，到江中吸水，山的絕對高度雖說只有五十八米，但懸空凌江，俯視滾滾長江東逝水，那氣勢已經十分逼人。加之龍首有「角」——

臨江建有多星樓。此樓原名北固樓，也稱春秋樓、相媚樓、梳妝樓，登上北固樓，看萬里長江，波瀾壯闊，雪浪騰煙，碧空澄澈；西望金山，寺山一體，古塔矗立，雲纏霞綿；東眺焦山，聳峙江心，山浮水面，水浮青山，雄秀滴翠，宛若蓬萊。兩山拱立，烘雲托月，北固險峻，形似半島，石壁嶙峋，凌空欲飛，江山如畫，宏圖無涯！真讓人豪氣上湧，精神煥發，難怪當年劉備在此觀景，發出由衷讚歎：「此乃天下第一江山也！」

〈陌室銘〉說：「山不在高，有仙則名；水不在深，有龍則靈。」北固山兼得江、山兩勢，本身便是一條飛龍，萬里長江不過是它的一隻酒壺而已，稱它為「天下第一江山」，不無道理。

這北固樓在古代名氣也好生了得，一度時期，曾與黃鶴樓、岳陽樓並稱為「江南三大名樓」，後來王勃寫了個〈滕王閣序〉，使得滕王閣聲名鵲起，北固樓漸漸寂寞下來。儘管宋代大書法家米芾也在此題了塊「天下江山第一樓」的匾額，與黃鶴樓的名份一般無二，但畢竟一方匾額敵不過一篇千古傳誦的〈滕王閣序〉。歷代文人與鎮江的緣份也不算淺，李白、孟浩然、白居易、杜牧、范仲淹、文天祥、歐陽修、王安石……都在此行吟，只可惜沒有一篇超越〈滕王閣序〉的駢文或詩詞！這同樣驗證了劉禹錫「山不在高，有仙則名」的哲理，「文不在多，傑出則名」，「天下第一江山」一直缺少一篇「天下第一文章」來匹配她！

如今，大手筆已經出現，「天下第一文章」正在撰寫。這篇文章就是「潤揚大橋」。

鎮江古稱潤州，對岸便是揚州，現在這裡正著手修建一座橫跨長江的「潤揚大橋」，隨著大橋建成，人們有理由相信，「天下第一江山」必將煥發新的生命活力！

第一江峽——長江三峽

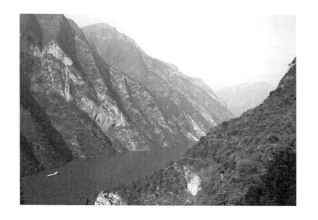

兩山夾水的地方謂之「峽」。兩山夾海則為「海峽」，兩山夾河則為「河峽」。倘河流過處，兩山峭壁既高且陡，山谷既狹且深，則被稱之為「峽谷」。

這樣的地理區分，似乎有些瑣碎，但卻使我們清楚地知道，天下三峽數以十計，而第一江峽，則非長江三峽莫屬。

長江三峽是夔峽、巫峽和西陵峽的統稱。它西起奉節白帝城，東至宜昌南津關，跨五個縣市，全長一百九十三公里。由於三峽雄奇險秀的自身魅力，古往今來，不知吸引了多少文人墨客的目光，留下了多少千古不朽的詩文。如今，誰想留下什麼超越前人的作品，近乎於異想天開。但是，既然我們有感官，有思維，手中又有筆，那還是要從「我」的角度，記錄一下自己的感受。

我曾兩過三峽。第一次是夜間，只能「聽」三峽，第二次是白天，總算「看」了一回三峽。

三峽是什麼？我要說，不聽三峽，怎知人世間有如此旋律激越的天籟！三峽是雄渾的立體交響樂，多少遍從書刊、報紙上讀過三峽的壯觀，多少回夢繞魂牽那纏綿的巫山煙雲、豪放的夔門湧浪……而今終於有了圓夢的機會。一九九九年九月的一天，我出差路過重慶，乘船東歸，途中必經三峽。從朝天門碼頭上船的那一刻開始，我就盡情地體味那「千里江陵一日還」的意境，「兩岸猿聲啼不住，輕舟已過萬重山」，那該是多麼快的速度呀！可是如今兩岸沒有了猿啼，船也碩大笨重起來。儘管航速比之李白所乘的輕舟要快許多

山水如此壯美？我要說，不聽三峽，怎知人世間有如此旋律激越的天籟！

倍，但船體的肥大穩重反而讓人感覺不出它航行的快速。客輪慢騰騰地吐著淡黑的輕煙，漫不經心地撥開身前的波浪，優閒地信步江中。夕陽漸漸沒入江水，烏雲慢慢湧上南天，四周被黑夜吞沒，輪船依然故我，不緊不慢地走自己的路。

船近三峽，已是深夜。細雨迷濛，星月全無。要感受夔門的雄奇險峻，眼看是不行了。但我們還有耳朵，可以聽。人總說耳聽是虛，眼見為實，那要看針對什麼事物。對音樂而言，則應當是眼見為虛，耳聽為實，耳聞絕對勝於目睹。

三峽是史詩，是音樂，當然可以聽，值得聽。

我佇立船舷，側耳細聽。兩岸群山，一江波浪，都在接受夜風洗禮。秦漢的日月，唐宋的星辰，全都鑽進厚重的黑色天鵝絨被中睡覺去了。

此時此刻，唯有風，永不疲倦的風，陪伴著夜行的江輪，陪伴著江輪上不眠的旅人──如我。

鏗鏗鏘鏘，浩浩蕩蕩，風在奔走呼號；嗚嗚嘟嘟，呼呼嚕嚕，風在淺吟低訴。哦，這古老而又年輕的風，你從鴻蒙初闢之時起，就來到這世界上。記否記否？人事物事，倏忽來去，歷四萬八千歲而不老的是這三峽。山依然蔥蔥，水仍舊蕩蕩。「滾滾長江東逝水，浪花淘盡英雄。」當年被曹操稱為天下唯有的兩個英雄之一的劉玄德，最後竟慘敗在一個乳臭未乾的東吳小將陸遜之手。劉備兵敗後病死在三峽邊的白帝城，使得大詩人杜甫慨歎：「江流石不轉，遺恨失吞吳。」

夜色中，我聽見江風在傳述著歷史自信乃至固執的教誨：天時、地利、人和，永遠是不可隨意分割的三位一體啊！

聽，何處傳來滾滾沉雷？這秋江，這冷雨，不應有雷。再仔細聽，原來是江水奔騰時的吶喊。

發端於唐古喇山的長江，從世界屋脊青藏高原奔流而下，沿途接納了沱江、嘉陵江、烏江等一批江河，水勢陡增猛漲，然而到了夔門這地方，江面突然被束窄在僅有五十米寬的河床上，那水勢當然就湍急起來。加之兩岸絕壁懸懸巖勝如斧劈刀削，十分陡峭，江水無處漫溢，便都擁擠在這窄而又深的門口，爭先恐後地沖將出去，訇訇地呼嘯經兩岸群山的共鳴和擴音，便成了驚天動地的轟雷聲，在峽谷中甕甕地傳響了億萬斯年。

二〇〇二年四月，我第二次經過三峽。這回是白天，所見景象由耳聞成為目睹。我們乘坐的是飛艇，速度比大型客輪要快多了。剛見岸邊的白帝城露了個影，船便駛過一個寬大的江灣，航道忽然不見。卻見面前有兩扇壁立千仞的石門，一紅一白，直插江中。這就是舉世聞名的夔門，兩道石門其實是兩座山峰，紅色的叫做「赤甲」，白色的叫做「白鹽」。古人有詩寫道：「赤甲白鹽俱刺天，閶闔繚繞接山巔。」只見山峰顛連，那奔湧的江水竟不知來自何方了。我當即「狗尾續貂」，吟成兩句：「但見山聳雲天外，未知江從何處來。」

正此時，飛艇莫名其妙地壞了，就在夔門前打起轉來，一艇人急得要罵，我卻覺得老天是有意成全了我，使我能多看夔門幾眼。峽口上，「夔門天下雄」五個大字尚在。但由於三峽工程竣工後，這裏要被水淹下去許多，因此兩側懸崖上的一批國寶級石刻，正在被文物工作者採取著措施，有的將被整體搬遷，有的將被密封起來，永久地沉入江水。兩邊筆直如削的石壁上，留著一棱一棱垂直的石溝，像是一片竹林，又像是碩大無朋的竹簡，隱隱地鑴刻著三峽的歷史。

白天的夔門，江底下沒有了雷聲，但見湍急的江水，義無反顧地向東、向東，奔流到海不復還！這時，我又彷彿聽到一個蒼老的聲音在說：「逝者如斯，逝者如斯啊！」這是孔子，是儒家文化的始祖孔丘，在詠歎時光如流水一般不可逆轉啊！

我們換乘另一艘飛艇，繼續前行。兩岸可見古棧道的遺蹟，人稱「孟良梯」，傳為孟良移屍盜棺所鑿。還有巴人巖棺「風箱峽」等多處景觀。顯出一種歷史的蒼涼和厚重。

巫峽總長四十多公里，西段稱金盔銀甲峽，東段稱鐵棺峽。前者是因為山形酷似金盔銀甲，後者大概是因為峽中有古代懸棺（即鐵棺）而命名的吧！

巫峽窄，兩岸山峰又高，峽中濕氣便不易散去，巫山十二峰中最為突出的是神女峰。古人宋玉把神女峰寫成了王母娘娘小女兒瑤姬的化身，那高高的髮髻上常年裏纏著一層如絮的輕紗，霞光飄飄逸逸地在雲間忽閃，把神女峰照得格外神奇秀美。此情此景，令人歎為觀止，且心馳神往。我正凝神賞景，忽聽耳旁有人吟哦：「曾經滄海難為水，除卻巫山不是雲。」是元稹，唐代的大詩人元稹。元稹吟畢，我彷彿又聽一個濃重的湖南口音在朗誦：「截斷巫山雲雨，高峽出平湖。」這聲音，於抒情中流露出一種威嚴，讓人聽了不容置疑。這是集政治家的氣魄和詩人的氣質於一身的毛澤東，這樣的聲音非他莫屬。

記得第一次夜行三峽之時，天色微明，我就踏上船頭，獨自憑欄，且看且聽。秋晨的江風耐心地敲遍了每一隻舷窗，告訴每一位旅人：「這裏就是三峽了，你們出來聽聽它的歷史回聲

吧。」這樣的號召力非常有限，回應者多半是些墨客騷人。然而，正是這些人，用一個個方塊

字，疊印下了三峽的歷史痕跡。屈原便是其中之一，他故居湖北秭歸，家門口便是西陵峽，他是

真正的三峽之子。倘沒有三峽賦予他的博大胸懷，大概也就說不出「路漫漫其修遠兮，吾將上下

而求索」這樣的傳世格言來。

回到眼前。船入西陵峽，江流又沸騰起來。陽光很好，充滿愛意地撫摸著浪尖，逆光望去，

滿江泛起赤紅的金波。一陣笑聲從船底江中傳來，如同古代壯士剛從戰場凱旋，那種高奏得勝令

時的仰天長笑，這是西陵峽的一絕——笑水。西陵峽昔日有三大險灘：青灘、泄灘、崆嶺灘，一

灘更比一灘難。這裏水下地形複雜，水勢千變萬化，或往上沖，形成蘑菇狀的水泡，據說高時達

一米。水流由外向內回轉，中心變成鍋底形的漩渦，最深的可達三米。如同仙姑和龍女們在翩翩

起舞，那裙裾旋成了渾圓的花。這嘩嘩之聲，或哈哈之聲，便是舞裙上飾物碰撞出的仙樂，這般

悅耳，這般怡情。不過，隨著葛洲壩的建成，江面抬升，笑水已經幾近絕跡。

過了西陵峽，三峽就結束了。就在這裏，雄偉的三峽大壩巍然屹立，西陵水將深埋江底，

通航條件顯著改善。本人隨即口占一絕：「橫空一壩鎖大江，從此西陵水不狂，且蓄雷霆萬鈞

力，澤被中華播富強。」

三峽下游，江面豁然開朗，萬頃波濤，一瀉千里。旅人此時的感覺，就像剛讀完一首雄奇的

古詩，又開始朗誦一篇抒情的現代散文。真正體驗到了「勝似閒庭信步」的意境。

附記：整理這篇遊記的時候，三峽大壩已經成功截流。曾有人擔心三峽大壩建成後，三峽風光將不再。商家就曾打出「三峽告別遊」、「三峽絕版遊」等廣告招徠遊客。但事實上，三峽的絕大多數景觀沒有改變，神女依然多情，夔門依然險雄。有些景觀是搬遷了，如張飛廟；有些是封存了，如大寧河上的古棧道孔；有些則是另闢蹊徑，以另一種方式出現了，如水文石魚，密封後可從水下去觀賞，將更為奇特。與此同時，更有一批新景觀出現。首先三峽大壩就是一個重要景點，是名副其實的「天下第一壩」；還有與之配套的一些新城景觀，巫山、雲陽、奉節等新城區建設得都非常漂亮，一種新的移民文化也將成為旅遊景點上的新亮點。因此，我們有理由相信：三峽是永遠的三峽，我們沒有辦法去告別它，也告別不了它。

第一江寨——石寶寨

12

自重慶的朝天門碼頭上船，沿長江順流東下，第二天就可到達忠縣。這裏雖說距三峽還有一段路程，缺少值得觀賞和流連的景觀，但有一奇寨突兀相迎，足可補上旅途缺憾。如同守門有衛士、鎮山有石獅，雄奇險絕的三峽，也在它的上游設了一座鎖江的寶寨，順流而下者，由此寨迎接，溯江而上者，由此寨送行。此寨確是生得獨特。兩邊山勢並不陡峭，就在這裏忽然憑空冒出一座四壁如削的方山。它高雖說只有五十米，但四周沒有與之比肩之物，且直面江流，便越益顯出氣勢。從遠處看，這座方形小山，猶如一方玉印，置於三峽兩岸的其他地方，都不過是一堆石頭垃圾罷了。而偏偏神功造化，把它放到了忠縣境內的長江邊上，它的價值就凸顯出來了，石垃圾就成了石寶。人們依石建鎮，就是石寶鎮；依石建寨，就是石寶寨。

船靠岸時，天淅淅瀝瀝下起雨來，這使得許多遊客的遊興消褪，包括我的幾位旅伴。我憑欄遠眺，隔著濛濛細雨，石寶寨的輪廓不甚清晰，江風拂動雨幕，顫巍巍地晃，看那山那寨有一種飄飄欲飛之形。記得神話電影中的南天門也就是這樣的情狀了。於是我認定，雨中登石寶寨，定會別有一番情致，於是獨行登岸。

碼頭上停放著一排滑竿，當地人稱其為轎子，其實就是竹躺椅綁上兩根竹竿，上面支一隻塑膠布篷，遮雨的。由於客源少，那拉客的熱情分外高漲。公開標價抬到寨門是十元錢一客。我是決心走上去的，拂袖不理。但到最後，還是被一對中年夫婦樣的男女拖住了。他倆說：「我們只要五元錢一人。」我倒不完全是貪便宜，看看雨是越下越大，這時莫說花五元錢，就是花個

三二十元躲個雨也好呀。再看這兩個人，老實巴交，憨態可掬，完全是田間勞作者的模樣，看上去就讓你放心，相信不會上當受騙。於是我就坐上了他們的「轎」。寨門其實離江邊很近，不一會就到。我剛一著地，那女人立刻遞給我一把摺疊傘，說你回來還坐我們的轎，最後結賬。我很感激他們考慮得周到，接過傘就向山上攀去。

順著條石鋪就的山道，行約二十多米，看到一座石牌坊，匾額上刻著「必自卑」三字，據說這是向人們暗示「登高必自卑」的道理，我卻沒有悟性，似乎登高越自傲。登高望遠，心胸開闊，何來自卑？不能苟同。

上山的樓閣是木質穿斗結構，共有九層，喻示天有九重。頂上還有三層，上三層與下九層並非完全銜接的一體，但風格一致，渾然一體。據CCTV報導，這座樓閣是目前國內最高的木塔，也就是說，它是「天下第一木塔」或「天下第一木樓」了。那麼，石寶寨當然也就是無愧稱「天下第一江寨」了。整個寨子始建於明代萬曆年間，雖經多次擴建維修，但古韻猶存。拾級而上，可見觀音閣、望江臺、魁星亭、天王殿、玉皇殿等十來處景點，不過各處的塑像著實不敢恭維。好的是本人登寨之意不在求神拜佛，意在居高臨下，看一看雨中的長江，看一看沿江兩岸的煙樹山嵐，故而對塑像也就無暇去瞻仰，更談不上妄加評述了。

站在望江臺上看雨中的長江，果然是與江中看江有著完全不同的感受。江中看江，雖見波瀾起伏，卻總覺得立體感不強，視野難得開闊。現在登臨望江臺看細雨浸染的長江，則完全是一幅

納天地於一體的國畫，四周完全被淡藍淺灰的雨色所籠罩。自然造化就是寫意國畫的大師，用的

是淡墨潑筆，三勾兩勒，就把萬里長江的雄渾展現在厚壯無比的風雨背景之上。你在驚歎大自然

神奇壯美的同時，不能不生發出這樣的問號：那幽深的蒼嵐盡頭，到底是什麼樣的世界？那如游

絲飄忽著的雨簾裏，究竟演繹著多少悲歡離合、聚散依依的故事？一簾幽夢！這裏深藏著的真正

是一簾幽夢哪！

李白的詩寫道：「孤帆遠影碧空盡，惟見長江天際流。」我讀這兩句詩時，總有一種天氣雖

然晴好，心緒卻寂寞蒼涼的不和諧感覺。而今我在這石寶寨上，面對一江煙雨，竟信口吟出了蘇

軾的兩句詩：「水光瀲灩晴方好，山色空蒙雨亦奇。」天氣雖不晴朗，心境好時周圍環境也就美

好起來。這世界，多一些晴固然好，但都是晴便不好，久旱不雨，晴便是災。沒有雨的世界是殘

缺的世界。

下山時，抬滑竿的兩人比上山時還要熱情。到了江邊結賬時，向我要二十元錢，附加一句：

「小費隨便給。」我說不是講好五元一趟嗎？一去一來應該是十元呀。那兩人一人一句：「五元

一人，我們兩人抬，不就是十元嗎？」「十元一趟，一來一去不就是二十元嗎？」「我們還給你

傘用，還在山門口等你，多少給點小費總是應該的吧……」

我簡直有點詫異，看著面前這憨憨的嫂子、傻傻的哥，根本沒法把他們和「偷換概念」、

「狡詐」之類的詞聯繫在一起。刮目相看。果斷付款。我給了他們二十五元錢，一來趕路要緊，

二來不能破壞自己的情緒，要迅速上船，把雨中登石寶寨的觀感記下來。付錢的時候，我說了句

實話：「其實，上山的時候，你們說收我五十元錢，這轎子我也要坐的，因為當時雨正越下越大。」那女人忙說：「老闆你就多付一點嘛。」我說：「現在不可能了。」

船開了。石寶寨在煙雨之中慢慢向後隱去。我憑舷而立，忽發奇想，假如把「石寶寨」改成「實寶寨」——實實在在的寶寨，是否會吸引更多的遊人呢？

隨著三峽大壩的建成，石寶寨的整個基座——也就是玉印山將沒入江流，到那時，石寶寨就成了浮在江面上的一朵芙蓉，一座小島，又是一番奇景。不過，它也還應該是「實寶寨」，不要變成「浮寶寨」才好！

第一江潮——錢塘江潮

我相信，天地萬物都有呼吸。

風，是天地的呼吸。

潮，是江河的呼吸。

呼吸的形式不盡相同，溫柔的，細如游絲；剛烈的，暴似雷霆；兼而有之的，亦柔亦剛，剛柔相濟。這便是起伏，起伏是呼吸的真諦。

你看那錢塘江，本來依偎著美麗妖嬈的西子湖，水波不興，溫柔無比。誰知它此刻只是屏住了呼吸，收斂了狂放。平靜之中正孕育著爆發。

「絲沙沙沙……」先似漫天細雨飄落聲，眺遠東南江面，橫扯起一道銀白的絲線，那是初潮正在形成。

「轟隆隆隆……」猶聞天際傳來不息的沉雷，再看那條絲線，已經變成一道白色的長虹，橫臥江面，直向前方推進。

「吭昂昂昂……」繼而又似萬千神牛一起響起粗重的鼻息，此時的長虹，忽然化成江中蛟龍，昂首擺尾，駕著滾滾波濤，氣壓群山，奮然躍動而來。

「嘿哈哈哈……」鼻息聲又化成萬千將士的仰天長嘯，「力拔山兮氣蓋世」，以一往無前的姿態，「橫掃千軍如捲席」！

「嘩啦啦啦……」千軍萬馬的大陣，衝到你面前，終於衍化成了三米多高的一道水牆，直向你傾壓過來，一時不免會令人膽戰心驚！

「咻咣咣咣……」水牆又成了雪山崩坍，如同無數列火車把橫亙的雪山摧毀打翻，雪浪騰煙，形成巨大的瀑布，劈頭蓋臉呼嘯而下……

這就是錢塘江潮！

這就是天下第一潮！

我見過許多江潮、海潮，從未見過如此奪人心魄的錢塘潮。

這裏怎會有如此雄壯的水上奇觀！

看一下地圖，發現錢塘江入海口狀如一隻大喇叭，遼闊的杭州灣便是喇叭口。海潮從寬達一百多公里的杭州灣向西推進，進入錢塘江後，江面逐漸束窄，到達最窄處鹽官鎮時，江面只有二公里，加之河床突然抬升，灘高水淺，激流上沖，前浪奔不快，後浪追得猛，一浪壓一浪，越壓越厚，越沖越猛，最終形成橫貫江面的潮牆！由於日、月的引力，農曆的月半前後，潮頭最為壯大。尤其是八月十八，地球距太陽、月亮距離最近，引力最大，潮頭也就最高，有時竟高達三米開外。

錢塘潮最為奇特的是變化多，「一潮三看」，甚至「一潮四看、五看」。

看完了波瀾壯闊的「一線潮」，又見江南岸出現一條潮帶，與江東面捲來的一條潮龍逐漸交叉接近，由於日光的映照，東潮黑浪捲，南潮白浪翻，如同黑白兩條巨龍。二龍搶灘，必有一場惡戰！當兩條潮帶攔腰撞擊之時，你會聽到山呼海嘯的吶喊，水柱騰煙，形成傘雲，如同飛瀑，傾盆直瀉。漸漸地，兩潮交滙成十字形的「浪城」。

這便是舉世聞名的錢江「十字潮」。

潮湧奔至鹽官西十多公里的老鹽倉，江面被一條丁字形的大壩攔腰截斷。江潮如同被激怒的一隊雄獅，不顧一切地撞向大壩，一時間，湧浪直竄雲空，呼嘯聲聞達數里。然而，終因大壩堅牢，潮水無可奈何，只得捲起數百米寬的水幕，憤憤地撤回，似乎要休整一番，並發誓十二小時後再來衝殺。

此景就是錢江「回頭潮」。

歷代文人名士、帝王將相，多有往錢塘觀潮且留下遺蹟者。蘇東坡說錢塘潮是：「八月十八潮，壯觀天下無。」范仲淹說它是：「海面雷霆聚，江心瀑布橫。」乾隆皇帝歷來喜歡到處題字，錢塘江邊自然少不了他的御筆，「錢江潮源」的石碑就是他的傑作。一九五七年農曆八月十八，新中國的開國領袖毛澤東也到鹽官觀潮，留下了一首〈七絕‧觀潮〉：「千里波濤滾滾來，雪花飛向釣魚臺。人山紛讚陣容闊，鐵馬從容殺敵回。」

錢塘潮作為人類自然遺產，理應得到保護和開發。保護便是不要讓它在我們手中消失，人為地築壩、填海，都可能破壞錢塘潮的生成和生存。開發當然是指旅遊專案，以潮會友，以潮興商，以潮促遊……

人是要呼吸的，呼吸通暢，生命力就旺盛。

潮是江海的呼吸，它也要通暢。激怒了它，它會成災。歷史上，錢塘潮傷人毀物不計其數，海寧城最為不寧，西元二二八年，這裏曾經「平地八尺水」。海鹽受災更甚，西元一四七二年，

此處「平地水丈餘，溺死男女萬餘人」。而一味攔截、封堵江潮也不行。一九八五年農曆八月十八，這裏的潮頭只有二十多公分高，江面上不過一條白線而已，壯觀的潮頭幾近消失。而反過來看，喇叭也是漏斗形狀。錢塘潮形成，實質上是大海通過漏斗向錢江猛灌而成。反過來，世人應當通過這隻喇叭大聲疾呼：「行動起來，保護好上天饋贈給我們的這一天下奇觀──第一江潮吧！」

只有通暢的呼吸，才能讓錢塘潮充滿活力。杭州灣連著錢塘江，形象酷似喇叭。

14

第一黃色瀑——壺口瀑布

遠望一團黃雲，近看一片黃霧，在黃河上橫扯起一道黃色的帳幔，在峽谷中橫架起一座不滅的虹橋！

這是液化的固體，固態的汽體，無數稍縱即逝的瞬間，織就了長留天地的永恆！

一滴水能映出太陽的光輝。

一道瀑布能映出一個民族的風采。

養育著黃皮膚之中國的母親河是黃河。

論寬度，論高度，壺口瀑布比不上貴州的黃果樹瀑布。然而，她是黃皮膚民族的圖騰，是母親河的旗幟，我們有理由把她稱做「天下第一瀑」。

況且，「天下第一瀑」並不等於「天下第一『大』瀑布」。現在，競技體育場上可以有並列冠軍，我們為什麼不能把壺口瀑布與黃果樹瀑布並列稱為「天下第一瀑」呢！

壺口瀑布位於陝西宜川與山西吉縣的交界處。兩岸群山顛連，黃河形同利斧，劈開一條上緩下陡的甬道，從群山之中強行突出。河底有堅硬的岩石，在水流常年不斷地沖刷下，形成一道三十到五十米寬的深槽，狀如長長的壺嘴。上游寬闊平緩的河床，正是黃河的壺肚，高聳的崑崙山則是它的壺把。

試問誰能背倚崑崙傾玉壺？唯有我們的黃河！

聽到那訇然震天的濤聲，我們心跳為之加快；看到那翻江倒海的湍流，我們血液為之沸騰。

我加快腳步，撲向壺口，這鬼斧神工的造化，這世界頂尖的奇觀！

勢同千軍萬馬奔湧，聲如萬鈞雷霆滾動。千流百川在上游滙聚，安安詳詳地在群山腳下漫步。來到這地方，寬闊的河面突然被束窄，平緩的河床突然被截斷，形成高低落差四十多米的一道壺嘴形出口，黃河憤怒了，吶喊著，縱身跳下懸崖，義無反顧，向前！向前！

這是一群來自黃土高原的漢子，敲打著安塞腰鼓，唱著〈信天遊〉，從崇山峻嶺深處走來，來到壺口這地方，縱身一躍，使歌舞達到高潮，熱情達到沸點。

這是一群充滿青春活力的現代舞者，早已賦味那慢三慢四的節律，聽到那迪斯可音樂的召喚，呼啦啦湧將過來，加入震耳欲聾的吶喊，「蓬嚓嚓，蓬嚓嚓」，「我來啦，我來啦」，向著大海宣泄而去，一瀉千里不回頭。

這是一群童真未泯的孩子，原本東張西望，充滿著好奇，在群山之中倘徉，撓撓賀蘭山的踝部：「喂，你癢不癢？」拍拍呂梁山的足背：「喂，你動不動？」走著走著，本來是二百五十多米寬的河床，忽然變得只有五十米寬了，他們被擠到了一起。前面有大海的召喚，後面有同伴的催促，小夥伴們招呼一下，手挽著手，「嘩」地一下，就跳下這四十多米深的懸崖。啊，這下子多麼過癮，那歡呼，震天動地；那速度，風馳電掣。澎湃著洶湧的浪頭，飛吧，兩岸的山桃花為你們夾道喝彩，日月星辰照耀著你們的白晝夜晚！

這是天地間的神奇魔術師，春秋季節，七彩霓虹隱隱現現，瑰麗無比。夏季水旺，則水簾高懸，煙籠霧騰。冬季寒冷，水體冰凝，則岫玉如雕，百狀千形。一年四季，有時是：「映日紅霞浮瑞馬，滿天風雨起神鯨。」有時則是：「玉樹臨風送飛雪，牙雕拄山呈晶瑩。」

哦，其實黃河就是黃河，用不著像那像這像那，您就是世界的唯一。您從世界屋脊走來，一路南巡，到了壺口，河面被束窄，行進受阻礙，於是您就厲聲呼喝：誰敢攔我！前面就是刀山火海，又奈我何！伴隨一聲長嘯，黃河便向著壺口撞將過來。天地為之一震，山嶽為之一動，鬼神為之一驚，一道黃色的電光，長留人間。

當夜有夢，我夢見自己變成一朵黃色的浪花，正從壺口躍下，滙入滾滾奔流的黃河！

第一瀑——黃果樹瀑布

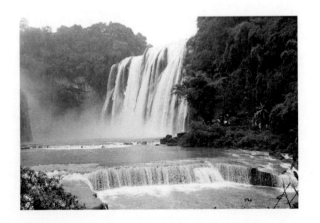

她是中國第一大瀑布。

她是世界最著名的瀑布之一。

她就是位於貴州鎮寧縣境內的黃果樹瀑布。

大巴車載著行人，從貴陽出發。才到鎮寧縣城，就聽見經久不息的轟鳴聲，隱隱從天際傳來，壓住了汽車發動機的響聲，滿車的人都意識到，這就是瀑布的跌落聲了。人們興奮起來，車子一停，就循聲湧向瀑布。

天公偏不作美，太陽讓位於雲霧，山風也要湊熱鬧，吹得人一身涼意。正是這涼，進一步催動了遊人的腳步。

響聲越來越大，就像有一架大型飛機，正在跑道上提速衝刺，轟鳴聲直敲耳鼓。風片裏著雨絲，從山那邊飄過來，淨往人臉上親，弄得人癢酥酥的。

到了，真的到了。走過一座山包，舉世聞名的黃果樹瀑布就呈現在人們眼前。

不，這哪裏是瀑布？分明是一幅巨大的寬銀幕，立在天地之間。它的幅寬超過八十米，上下落差也有七十多米，這樣一幅超寬、超高的銀幕，懸掛在雲貴高原的群山之間，歷千萬年風雨滄桑，究竟放映過多少動人心魄的故事片啊！

不，這不是銀幕，分明是一條游動著的銀色巨龍。白水河就是龍身，它從群山之間盤旋而出，來到鎮寧這地方，看到身旁有一棵參天大樹——黃桷（諧音「果」）樹在迎接它。它非常激動，高興地仰天大笑。誰知這一笑，竟有雷霆萬鈞之力，聲震山野，直衝牛斗，把山嶽震斷撞

裂，把白水河河床跌成九節，於是就出現了九級大小不等的瀑布，這黃果樹瀑布規模最為宏大。它每秒鐘以一千立方米的流量，十七米的速度，從七十多米的高處，轟然撞下。下有一潭，狀如犀牛，犀牛原本在優閒地欣賞月亮，故而中國功夫中有「犀牛望月」一招。望月的犀牛不曾料到月宮裏會忽然衝出一條巨龍，龍頭正撞著了它的腹部。犀牛於是發怒，一聲大吼，把那潭內攪得雪浪翻捲，珠崩玉裂。水霧直噴蒼嵐，高達數百米。據說，夏日陽光照射，可見水霧層中道道彩虹隱現。明代大旅行家徐霞客見此情景也歎為觀止，讚其是「搗珠崩玉」、「萬練飛空」。更有一幅楹聯：「白水如棉不用弓彈花自散，虹霞似錦何須梭織天生成。」把黃果樹瀑布刻畫得維妙維肖，真正地淋漓盡致！

當然，真正的玉龍和犀牛都是沒有的。這裏是典型的岩溶地貌，在長期的河道變遷、襲奪過程中，暗河塌陷，河流下切，造成河床級級跌落，形成或明或暗、多種多樣的瀑布群落，據瞭解，景區地表瀑布十八個，地下瀑布十四個，如此高密度的集群瀑布，中外罕見。主瀑布不僅為中國最大，在亞洲也是首屈一指。

要真正瞭解黃果樹主瀑布，得靠近去看，鑽進去看。遊人們走過懸索橋，買上一襲塑膠雨披，穿上雨披就可進入水簾洞。這是個名副其實的「水簾洞」，半是人工，半是天成。水簾洞就從瀑布身後的山腰穿過，洞邊有幾處平臺，人在平臺上可以直接觀看飛瀑，彷彿伸手可即。從洞中看瀑布，那水勢飄飄忽忽，欲斷還連。透過巨大的水簾，看簾外青山隱隱現現，若暗若明。頭頂腳底，都發出巨大的轟鳴，勝過天兵天將擂動著萬千隻天鼓。置身此間，真有登臨仙境之感。

出得水簾洞，繞過犀牛潭，登上對面的山坡，回頭俯看瀑布，人們的視野豁然開朗。四野群山，三面煙樹，兩岸霧嵐，一眼盡收。白水河如從天際奔來，在瀑布上方漸漸放慢了腳步，柔柔地打了兩個折。原來，這瀑布並非一路盡是狂奔怒吼，而是曲折有致，除了威猛剛烈，還有嬌媚動人的一面，真個是俠骨柔腸。我忽然想起中國傳統戲中的水袖，那水袖是潔白的，摺起來形同冰雕，擺開去就是瀑布。或許，水袖的發明者正是受了瀑布的啟示。毛澤東有詩曰：「寂寞嫦娥舒廣袖」，白水河在這裏飄忽跌落九次，形成九疊銀波，嫦娥的廣袖舞起來不知可有九道波痕？

也許，這條白水河就是嫦娥的廣袖衍化而來的吧！

第一灘——北海銀灘

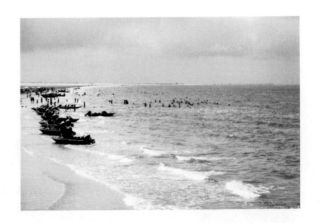

溫馨與浪漫常現於夢境！

奇景共美文多出自神遊！

烈火並柔情相融在縹緲！

最戀之佳境可遇而難求！

廣西的北海，北海之銀灘，是我夢寐以求的旅遊目的地之一。不僅因為這裏是中國最好的珍珠──南珠的產地，更因為銀灘人稱「天下第一灘」，必欲睹而後快。然而，一次次與她失之交臂！不是因集體活動線路調整，就是颱風海浪公然阻隔，逼得我不得不一而再、再而三地抱憾而歸！

也許是命運作弄，「芝麻」尚未為我開門。想起李白夢遊天姥，意騁名山而得傳世佳作之古例，想起范仲淹憑圖作〈岳陽樓記〉而成千古名篇之楷模，竟也不揣冒昧，斗膽作神遊北海之文。

正值此時，廣西一位「美眉」，從網上發了自己的一幀暢遊北海的玉照──不，是一幅「鐵照」，或者應稱「酷」照吧，戴著一副絕對時髦的墨鏡，憑海臨風，髮絲向空舞，長裙面海飄，身後是碧海、銀沙、藍天、白雲、綠樹、彩傘，交織成充滿動感、色彩豐富的旖旎風景線，遠景煙波浩淼，近處遊人如織，遮陽傘下情侶依偎，衝浪板上歡樂顛連，我自己忽然就悟到了北海銀灘魅力真諦，彷彿置身於萬眾之間，遨遊於海花波叢……

我關注螢屏，廣翻書籍，開始領略「天下第一灣」的風采！

灘勢長且平。誰見過這麼遼遠平坦的海灘啊，綿延二十四公里。從地圖上看，這銀灘所在的區域整個如同一隻張開大嘴的老虎，故而銀灘俗稱「白虎頭」。誰都知道，老虎是食肉動物，會吃人的。但銀灘卻是一隻絕對溫馴的充滿柔情的讀懂人心的老虎，與人類和睦相處，絕不隨意傷人。

沙質細而白。銀灘的得名，主要是因為這滿灘的銀沙。整個沙灘全由高品位的石英砂堆積而成，陽光照射，細而白的沙灘會通體發出銀光，這一灘碎銀，便是無價的富礦。石英砂是製造玻璃、搪瓷及光學儀器等產品的上佳原料啊！不難想像，在這樣的碎銀之上漫步是何等愜意！在上面打個滾也會讓你從頭舒服到腳。和這樣潔白、細膩的胴體零距離親密接觸，當是人生一大快事！

水性溫又淨。這裏的年平均溫度二十二點六攝氏度，夏無酷暑，冬無嚴寒，春夏秋三季都可進行海水浴。海水沒有污染，澄碧見底。宛若清純嫵媚的處子，熱情似火不外露，輕寒薄浪不凍人。我到過南方和北方多個海水浴場，感覺明顯不同。青島、大連一帶，因黃海含沙量大，海水受到不同程度的污染，難見清波碧浪。廣東、海南一帶，海水固藍，然而少有如此平緩伸展的沙灘，因此浴場上的爬灘浪就比較威猛剛烈。那浪頭高過人頭，砸下來力量不小。初學游泳者必須時時提防大浪，見到開花浪湧上來，你得趕緊往上跳，借助海水浮力，避開海浪撞擊。而銀灘平均坡度僅為零點零五，極其平緩舒展，所以爬灘浪也嬌媚溫柔，細軟可人，讓游泳者倍感親切。

空氣更清新。這更是銀灘一大特色。這裏的空氣清新自然，負氧離子含量是內陸城市的數十倍乃至百倍，因此被世人稱為「中國大氧吧」。

且無鯊魚擾。鯊魚是許多海水浴場的天敵。許多浴場不得不設立防鯊網，規定禁區，派人守衛。而北海銀灘浴場沒有這樣的麻煩。或許是上天特別鍾愛這片淨水，不許鯊魚靠近；或許是北海銀灘的妖嬈嫵媚，感動得鯊魚不忍前來驚擾吧，總之，這裏的浴場是得天獨厚的人間樂園，只有和平沒有戰爭。

且慢。誰說沒有戰爭？人與自然和平共處，是一種相互尊重、相互順應的平衡使然。一旦這種平衡被打破，戰爭還是不可避免。

前幾年，人們發現銀灘的沙質變灰變黑，平緩的潮間帶，沙灘變得起伏不平，形成了一棱、一道道的積水槽溝。

這是大自然向人類發出了嚴重警告，抑或是戰爭前的「最後通牒」吧。

是的，那漕溝是天書，天書上寫著：人類啊，你干擾了海岸沙灘的自然發育。

原來，是北海人在旅遊源大開發過程中出現了重大敗筆。有三十三幢建築物阻礙了海潮的自由，一道長而堅固的防浪堤緊貼潮線，改變了海洋動力環境，影響了海浪對銀灘的哺育，使得銀灘變得發育不良，麗質天成的美少女患上了肌肉萎縮症。

北海人接到了大海發來的「哀的美敦書」，臉紅心跳，深刻反省，並幡然改過。把一切防礙銀灘自然發育的建築物盡行拆除，還灘於海！

哦，「天下第一灘」，你是幸運的，你的抗議得到了北海人的「天下第一重視」，於是，你又恢復了青春活力、風情魅力！

哦，不，真正幸運的是北海人。正因為大海的及時提醒，北海人才免於自己砸掉自己的「金飯碗」，自己撕毀自己的臉面啊！試想一下，失去了銀灘，北海將會怎樣？

銀灘是美麗的，美得讓人心旌搖盪，但她絕不接受任何羞辱和蹂躪。

銀灘是溫柔的，同時又是剛烈的；銀灘是水做的，同時又是火煉的。如同百媚千嬌的「美眉」，也有如鋼似鐵的潛質，誰無端欺負她是不行的。其實何止是銀灘，整個自然界與人類都是一種和平共處、互利互惠的倫理關係，人敬我一尺，我敬人一丈，人若犯我，我必犯人。這就是真理，這就是警言！

李白夢遊天姥，吟有名句：「且放白鹿青崖間，須行即騎訪名山。安能摧眉折腰事權貴，使我不得開心顏？」顯示出一種順應自然、入山求仙的願望和和不能忍受屈辱的傲骨。有氣節的文人不肯「摧眉折腰事權貴」，有特色的景點同樣如此，「開心顏」是人與自然共同追求的目標。

范仲淹憑圖遙想，留下名言：「先天下之憂而憂，後天下之樂而樂。」則表現了一種承先啟後的人文精神。我今神遊「天下第一灘」，文思乏力，言表卻又迫切，無奈只得化用先賢名句，拼成一首順口溜：

天下憂樂分先後，

美景堪為子孫留。

且放碧水銀灘走，

得開心顏自風流。

表。）

（拙文草成後，終於得一機會去了北海，漫步銀灘，重讀拙文，竟不想再改。就依神遊情狀發

17

第一涯——海角天涯

歷史最會捉弄人。時空的變幻，常常把天涯變成咫尺，把遙遠變成眼前，把熱鬧變成清冷，把繁華變成荒涼，把得意變成落魄，把殘酷變成溫情，把情天變成恨海，把畏途變成通衢，⋯⋯一句話，既能把斷頭臺變成紀念碑，也能把歌舞場變成沙礫堆！這其中，有神功造化，有命運捉弄，但都是一種規律左右，是發展的必然。

如今，我站在「天涯」、「海角」兩塊巨石之間，憑海臨風，思想起千百年來，多少被流放的「罪臣」、「逆官」、「叛民」們，當年他們是一種什麼樣的心境啊，與繁華的都市相比，這孤懸海外的荒島，「鳥飛尚需半年程」！單是那種孤單寂寞倉皇悲涼，便足以令人萬念成灰，真正的悲悲慘慘淒淒戚戚！生亦難，死亦難，逃跑更難。「崎嶇萬里天涯路，野草荒煙正斷魂。」就是被流放者當時心態的真實寫照。

是啊，當一個人被從權力巔峰上打落下來，從繁華都市中驅趕出來，或一腔熱血遭遇冰冷的刺激，甚至黑白顛倒，反功為罪，直到披枷戴鎖，被強行放逐到這前無進路、後無歸途的蠻荒之地，那種心情是可想而知的了！

眼前所見，是亂石穿空的天之盡頭，是驚濤拍岸的海之邊際。亡命天涯走海角，何似生渡鬼門關！

這就是天涯海角的歷史背景！

涯，本意指水邊，泛指邊際，「天涯」，當然是指天邊了。古人不知天有多大，前方無路便是盡頭。被稱為天之盡頭的好像有兩處，一處在山東成山頭，那裏被稱為「天盡頭」。與「天涯

海角」相比，「天盡頭」不能算是最邊際。因為成山頭是半島，與大陸連為一體。而海南是一個大島，整體與大陸隔海相望，因此，更顯邊遠。所以，天涯海角是真正的「天下第一涯」。

這裏距三亞市西二十六公里，北倚馬嶺山，面對三亞灣，金沙碧浪，海風徐來，灣中有一群大小島嶼，在萬頃碧波中浮動，如玉盤托翡翠，清水出芙蓉。此景足以讓人心曠神怡，盡掃旅途疲累。更為奇妙的是山海之間，沙灘之上，凸現一大群千姿百態的礁石，大的如山頭，小的似臥牛，有的形如玉印，有的狀如石球，海中的如鯊魚浮水，岸邊的如海龜爬沙，石熊憑海，石虎臨風，石鳳引頸，更有石柱、石筍、石蛋、石臺、石疙瘩，造型各各不同。這些礁石，沒有鋒利的棱角，一律光滑柔和，這或許是億萬年間海浪沖刷打磨改造的結果。它們的著裝色彩也很統一，都是黛黑煙灰，色素沉著，有一種歷盡滄桑後的成熟。

最有代表性的兩大巨石，當然非「天涯」、「海角」莫屬了。二石高逾十米，長寬皆在六十米左右。「天涯」二字為清雍正十一年（西元一七三三年）崖州知州程哲所書；「海角」二字也是出自清代文人之手。「天涯」石上還鐫有郭沫若手書的一首詩：「海角尚非尖，天涯更有天。波清灣面闊，沙白磊石圓。勞力同群眾，雄心藐大千。南天一柱立，相與共盤旋。」字不錯，詩卻不敢恭維。

郭詩中所指「南天一柱」，是指「天涯」石左不遠處的一塊高約七米許的石柱，上有清代宣統年間崖州知州范雲梯所題「南天一柱」四個字。如今二元面值的人民幣，背面圖案即是這個南天一柱。與周邊礁石、椰樹相比，這柱子實在是矮了一些。大概也找不出更高更大的柱子來了，

權且矮子裏面選將軍吧。

由於有了「天涯」、「海角」、「南天一柱」等這些文字的人工切入，這裏的石頭便或多或少地提高了身價。遊客們來到這裏，一定要和這幾塊石頭合個影，表示自己到了天涯海角。當然，如今遊人留影時的情緒是與古人絕不一樣的。古時被流放者是去國懷鄉，憂讒畏譏，傷情斷魂，而今遊人則是興高采烈，喜氣洋洋，或寵辱皆忘，或志得意滿。前人以流放到天涯為悲，今人以旅遊到海角為樂！這就是天地翻覆，時空變幻。相對不變或變化很小的是那灘、那海、那石頭。

我在這石頭陣裏穿行，恍如進入時光隧道，聽見唐代宰相李德裕、宋代名臣李綱、趙鼎、李光、胡銓等等一個個站在這裏長吁短歎，哼的是斷魂曲，吟的是斷腸詩，與撐著陽傘、追著浪花，踏著沙灘、扶著石柱拍照的紅男綠女們形成強烈的反差。再看這群黑黝黝的石頭，一顆顆、一粒粒都像是向天而立的牙齒！天牙！啊，「天涯」群石，是「天牙」！它咀嚼著億萬年的天風海浪，咀嚼著千百年的人文歷史！這海角，分明就是「海嚼」的諧音哪！「嚼」，有信口胡說，無謂爭辯的意思，當然，也可以正話反說，說這人真能「嚼」，那就是說這個人特別能說，也特別認真地說，比如咬文嚼字，就是表示這人既認真又有一定水平了。「海嚼」則是大說特說啦。因此，關於「海角」的「海嚼」，流傳下來的神奇故事不可謂不多。

天涯海角的來歷，便是「海嚼」中的一段。

相傳很久很久以前，這裏惡浪翻天，漁民出海，因無航標經常觸礁翻船，被惡浪打沉。有兩位仙女下凡幫助漁民，立於南海之中為漁民導航。此舉犯了天規。王母十分惱怒，要抓她們回天

上去。二位仙女就化為雙峰石立於海邊。王母派來雷公把她們劈為兩半，一半成了「天涯」石，還有一半就是「海角」石。其中一位仙女的膀子被炸飛了，落下來成了「南天一柱」。說實話，如果讓遊人盡故事聽來有點血腥，但與這兒的地形地貌倒也相稱相配。

行離去，只留一個人在這石叢海浪之間倘佯，那必定會讓人毛骨悚然的。

如今的天涯海角，成了一座巨大的遊樂場，天上有飛艇，地面有纜車，水下有遊船，水下有潛水專案，海陸空一起上，立體推進，把整個海灣弄得甚囂塵上，沒有一處安靜。特別是兜售旅遊紀念品的婦女、孩子們，成群結隊地對遊客進行圍追堵截，誰若掏錢買了其中一份紀念品，那必有一群人包圍著買主，非讓你再買不可。而旅客出口處，就設計在一個大商場內，七拐八彎，從商品叢中穿越，不少於千米「征程」。那感覺，比在海角天涯石陣裏穿行是絕對惶恐得多！給人的感受就是，遊完天涯海角，你得再經受一次「天牙海嚼」的體驗。

本人出於對三亞人的感情，花幾十元錢買了幾份「海南珍珠項鍊」，到家一看，全是塑膠的！雖不大發感慨，但終歸有些想法，風雖無痕，潮卻有信，改革開放為荒涼的天涯海角帶來繁榮，我們為什麼不珍惜這來之不易的局面呢？應該相信，那每天漲落的潮水中，必定有古人灑落的淚水，那「天涯」、「海角」的石刻下，必定有古人呼喚海晏河清的吶喊！

願歡樂永駐天涯！

願繁榮長留海角！

18

第一溪——巫溪

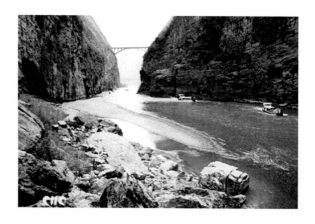

長江三峽以雄偉、險峻、秀麗享譽天下，更以舉世矚目的三峽工程馳名海內外。到過三峽的人知道，那裏還有一個人稱「天下絕景」、「中華奇觀」的好去處，人們把她稱做小三峽。三峽依託的是長江，小三峽依託的則是長江的支流。這條支流現在稱大寧河，古稱昌江，又名巫溪。從文面上考證，可知此水是從巫山縣境流過，直入長江巫峽。一山、一峽、一溪，統冠「巫」字，形成三足，這樣的命名應該最為合理。因此，筆者認為，大寧河應當復還古名——巫溪！

許多地方爭著打出「天下第一」的招牌，有人說「天下第一溪」當屬張家界的金鞭溪，也有腦筋急轉彎的人說「天下第一溪」是遼寧本溪。而筆者則認為，「天下第一溪」理所當然是巫溪。

巫溪發源於重慶市巫溪縣大巴山南麓的新田壩，途經巫溪縣城，再環繞巫山縣城半周流向巫山，全長約二百五十公里。從長度上看，巫溪也該屬「天下第一溪」了。

巫溪兩岸高山巍峨，鳥鳴猿啼，更有懸棺棧道的千古之謎，峽谷蜿蜒曲折，碧水幽深，險雄秀奇，各具特色，從景色上看，巫溪也堪稱「天下第一溪」。

我曾兩次去巫溪！

但是，第一次沒能進去。那次從重慶乘船往南京，中途船停巫山，換小艇進小三峽。我們一行三人，不知道換艇的地方，遲到了一分鐘，巫山那旅行社的人就不讓上艇了。眼睜睜看著著前面的遊客上了艇，直朝巫溪深處開去，艇後留下幾溜白花花的細浪，讓人乾生氣、空遺憾。沒有辦法，只好租條船在巫溪與長江交滙處轉悠半天，打發時間。當時，看那高懸在頭頂的龍門大橋，眺望曲曲折折的巫溪，青山隱隱如屏風遮住視線，真不知道裏面是何等美妙世界！那一趟三峽之

行真是非常不愉快，當時就發誓以後一定要再來。

二○○五年五月，為了與重慶三峽移民做好對接工作，我獲得一次順訪小三峽的機會，終於進入了夢繞魂牽的巫溪。

過了狀如飛虹的龍門大橋，就進入了小三峽的第一峽龍門峽。龍門峽號稱：「一里三灣，灣灣見灘。」三點五公里長的一段峽谷，水面落差達八米，水急灣陡，因此有「十船九翻」之說。兩岸削壁，恰似「龍門」，船航峽中，曲折蛇行，眼前的峽壁隨之或闢或開，角度一變，「門」的形態也就跟著改變了。真個是：「門開門閉渾不識，水湍水平灩秀風。」

龍門峽有兩大古蹟，也可以稱做兩個「千古之謎」。一是懸棺。在那懸崖絕壁之上，山腰白雲之間，有山洞形同鷹嘴，「鷹嘴」內銜著「鐵棺」。讓人無法想像，古人沒有機械化，這「鐵棺」如何往上搬運？又因何要束之高「擱」！正因為有這千古奇「棺」，龍門峽又被稱之「鐵棺材峽」。

關於「鐵棺」，還有點小插曲。民國年間，巫山縣來了個姓馬的縣長，他想破解這千古之謎，就帶了一幫弟兄們來到「鐵棺」之下。可這「鐵棺」高擱在懸崖之間，無法上去。即便登上山頂，人也無法下來，搆不著、撓不著。馬縣長就命令弟兄們開槍。槍一響，「鐵棺」沒打著，卻打來了滿天烏雲，半空雷電，一場暴雨，嚇得馬縣長屁滾尿流，險乎翻船落水。到了「文化大革命」，「造反派」比馬縣長那幫弟兄們厲害，不知怎麼就爬上去了，他們把「鐵棺」掀翻，一看原來是木頭做的，外棺內槨，裏面只有古人的遺骨。

第二大古蹟便是棧道孔，沿巫溪岸邊的巖壁上，距水面數十米的高處，有排列得非常整齊、規則的石孔長隊，孔口六寸見方，孔深二尺有餘，孔距一律五尺。部分地段孔分上下兩排，據推斷，下面一排是為上面一排做支撐所用。現存石孔從龍門峽開始，一直延伸到巫溪縣寧廠鎮，全長一百三十多公里，共有石孔六千八百八十八個。至於這三棧道孔何時開鑿，至今也是一個謎團。在時間上有人考證鑿於唐朝，有人認為唐朝以前就有了。在用途上，說法也難一致，有人考證，這棧道是用來引鹽鹵的，這倒有點像當代人修紅旗渠的意思，在半山腰裏支起一條引水的懸渠，古人稱為「鹽鹵覓」。也有人考證，史書有載：「鑿山岩而板梁為閣。」我國最著名的劍閣古棧道就是如此。有人分析，這棧道是既引鹽，又運輸其他物資，作戰時還可供軍隊通過。不管是什麼用途，在生產力低下的古代，修這麼一條棧道確實是很了不得的。

接下來，船入巴霧峽。只見東西兩岸奇峰突兀，怪石嵯峨，峭壁之上，乳石倒懸，滿眼都是豐滿的浮雕。有「龍進」、「虎出」、「馬歸」、有「仙女拋繡球」、「猴子撈月亮」、「八戒拜觀音」等。不僅外形酷似，而且每一組浮雕都有一串神奇的故事，難以一一記述。

巴霧峽東部高峽之巔的石縫裏，也有懸棺。在那天然雕塑群中，出現了這麼一個雲裏霧裏的謎團，更使巴霧峽充滿神奇，引人生發思古之幽情。筆者當時有詩記述：「名謂巴霧未見霧，怪石嵯峨任揣摩。龍進虎出馬歸去，悟空八戒仙挑挪。浮雕廊中無空處，絕壁嶺上有懸棺。幽思幽情合幽趣，十里幽峽一部書。」

沿巫溪上溯，越往裏走景色就越神奇、秀美。前面就是滴翠峽了，山越來越高，巖越來越懸。先是雙峰如合、天開一線，讓人覺得是「奇峰與天接，輕舟窟中行」。繼見迎面一峰突兀，橫鎖江流，人稱「關門巖」。又見一壁橫空，巖石紅褐，人稱「赤壁摩天」。滴翠峽兩岸群山植被豐厚，灌木叢生，滿山蒼翠。山間多處泉水，橫空傾下。麗日高懸，飛瀑如雨，別有一番情趣。更有群猴嬉戲，燕舞鶯飛，使整個畫面充滿動感。行船至此，筆者由不得命筆記述：「瑤臺翡翠落巴東，削壁盡成玉芙蓉。天開一線綠雙翼，峽進三重黛千峰。飛瀑有情播晴雨，靜谷無憂吹幽風。鶯飛猿戲雲不動，疑有仙人隱青蔥。」

過了小三峽，前面還有一個小小三峽。小小三峽聽其名，觀其形，是袖珍型的三峽。不過，小小三峽比起三峽和小三峽來，也有其獨特的魅力，大致可以概括為：山更青、水更碧，峰更奇；峽更幽，壑更靜，泉更鳴。這裏，是峽谷風光的微縮景觀。特別是新開發的漂流專案，集驚、險、奇、趣為一體，非常值得一到。不過，這小小三峽依託的是馬渡河，此河只是大寧河上的一條支流，本文要記敘的是天下第一溪──巫溪，對巫溪的支流也就不能一一詳敘了。

有人說：「黃山歸來不看嶽，巫溪歸來不看峽。」聽來似乎有點言過其實，實地一遊，你會相信這話並不誇張。日本國前首相中曾根康弘遊過小山峽後題字「天下絕景」。一九九二年，時任中國總理的李鵬也在這裏寫下「中華奇觀」四字。可見「天下第一溪」名不虛傳。

第一渚──黿頭渚

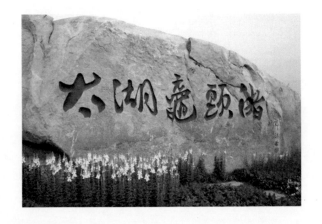

渚，原指水中間的小塊陸地。

以渚命名的地方既小且少，有大名氣的更是不多。王勃曾寫到「滕王高閣臨江渚」，這裏的「渚」並非實指。真正以「渚」聲名遠播的當屬無錫黿頭渚。

八百里太湖，橫跨江、浙兩省，沿湖風景多且美，然而，納湖光山色於一爐的最佳景點，則非黿頭渚莫屬。看一脈青峰，逶迤而下，顛顛連連，直入洪濤之中，渚端巨石，壯如黿頭，帶動身後群山，形同一隻碩大無朋的神黿，鎮守著太湖。

「太湖美，美就美在太湖水，水上有白帆，水下魚蝦肥……」甜美的嗓音，悠揚的旋律，把人們帶往煙波浩淼的太湖。

如今，我站在這黿頭渚上，灑下圈碎銀，好似一群黿子黿孫們在嬉水弄潮。極目遠眺，湖中圈。不遠處的幾個小島，在波浪間浮浮沉沉，如同給這頭巨黿戴上一隻銀項隱隱綽綽散佈著幾處比較大的島子，氤氳蒸騰，讓那些島飄飄忽忽，如雲頭翻動，似山峰隱現，籠罩著一片靈秀之氣。近處有一座仙島，是當代人開發的一個景區，從黿頭渚乘船二十分鐘可以到達，乘上七桅古船，登上仙島，可以遊覽諸如會仙橋、天街、天都仙府、靈霄宮等幾處景點。

從仙島或遊船上返觀黿頭渚，那又別有一番景色，黿頭渚連同身後的整座充山，彷彿一隻巨大的綠毛黿，山上的綠竹碧樹為它披上一件華美絕倫的翠衣，湖上的水煙霧氣為它罩上一層神秘的輕紗，天邊的霞光雲朵為它搭起一座彩色的屏風，一層翠綠，一層灰，一層不動，一層飛，這種動靜結合、層次分明的立體風景，讓人如同置身仙境，湖風送爽，倍覺神清氣健。古人有詩吟誦黿

頭渚：「瑤臺倒映參差樹，玉鏡屏開遠近山。」「天浮一黿也，山挾萬龍趨。」這些觀感，非泛舟湖上而不可得！

黿頭渚上有燈塔臨湖立於危崖，塔後立有石碑，正面刻有「黿頭渚」三字，背後刻著「黿渚春濤」。前者為光緒年間無錫秦毓人所書，後者則於「大革文化命」的「十年動亂」中被毀，以後從前人書法家的聯句中集得四字補刻石上。

累累傷痕，標誌著這黿頭渚確實有些歷史，有些根基，也曾經災歷難！

沿黿頭往上，有一八角形的亭子，登亭可憑欄眺望湖光山色，此亭名為「涵虛亭」，顯然，這是取自唐代詩人孟浩然登岳陽樓望洞庭湖時所作「八月湖水平，涵虛混太清」的詩意了。此處與岳陽樓的確有一定的共同之處。岳陽樓面對洞庭湖，湖上有君山；黿頭渚則面對太湖，湖上有仙山。隔湖看島，同樣置身「白銀盤裏一青螺」的意境。所不同的是岳陽樓緊貼長江，而黿頭渚與長江距離遠了一些。不過，黿頭渚自身的山勢，卻要比岳陽樓所處的地理位置壯美得多。故此，把孟浩然的詩借用到這裏，也可增添黿頭渚的詩情畫意。登岳陽樓觀洞庭湖是「氣蒸雲夢澤，波撼岳陽城」，登涵虛亭觀太湖何嘗不是「氣蒸古震澤，波撼無錫城」呢！太湖古稱震澤，橫跨江、浙兩省，這兩省古代分屬吳、越兩國。如今，黿頭渚風景區裏有一個景點就叫做「包孕吳越」。這四個大字，題刻在臨湖的一方峭壁之上，保存完好。雖屬清代題刻，但畢竟起著一種上溯千年、下繼萬世的傳承作用，如今，這幾個大字高踞崖壁之上，似乎在向遊人傾訴著經歷太湖千年風浪的故事。

黿頭渚的人文遺蹟，可以追溯到蕭梁時代，那時這兒就建了座「廣福庵」。古詩：「南朝四百八十寺，多少樓臺煙雨中。」這廣福庵便是南朝四百八十寺之一。

近代，一些達官貴人、社會名流傾羨黿頭美景，紛紛來此營造私家花園和別墅，其中包括蔣介石先生。蔣家園林現在是黿頭渚公園的主體。

與岳陽樓相比，黿頭渚的佔地面積更大，已達三百公頃，號稱江南最大的山水園林之一。這裏的景點也非常之多。從黿頭渚春濤開始，腳下有萬浪捲雪，往上有湖山真意、充山隱秀、鹿頂迎暉，平視有太湖仙島、十里芳徑，山間則有犢山晨霧、廣福古寺等等。

登高極目，舒天閣上放眼四望，群峰含煙，百水蒼茫，無錫城山環水抱，一片繁華。

沿湖踏岸，萬浪橋畔，曲堤浮波，驚濤拍岸，腳下捲起千堆雪；鷗鳥翔集，帆檣競風，天邊湧動萬重霞。

穿行山中，竹海碧波擁著無邊綠意，幽蘭嘉木吐著無痕暗香，沁人心脾，無酒先醉。

美食家盡可以在此飽享口福，著名的太湖「三白」，即白魚、白蝦、銀魚可謂色佳味美。當然，這幾年太湖受到污染，湖鮮產量、質量都下降許多。每年封湖時節，真正活蹦亂跳的太湖魚蝦更是不可上餐桌了。

郭沫若有詩云：「太湖絕佳處，畢竟在黿頭。」遊覽「天下第一渚」，旨在得山水真趣，口福則是可遇不可求的。黿頭碑旁，涵虛亭上，憑湖臨風，八百里湖山奔來眼底，數千年往事湧上心頭。古稱震澤的太湖，包孕吳越，潤澤江浙，曾湧流多少甘甜的乳汁！吳越大地，自古多出才

子佳人，勇武之士相對較少。即使古代的吳越戰爭，也與西施這樣的紅粉佳人緊密相連。綜觀歷史，震澤之濱可稱柔有餘而剛不足。是謂柔情似水，水柔情！也是自然造化，在這片泱泱澤國之畔，突兀起一片峭壁懸崖，平緩中顯出奇崛，溫柔中透出剛強，柔中寓剛的無錫人，柔中寓剛的江浙人，其性格形象的縮影在黿頭渚得到了凸現。

如今，環太湖經濟圈，長三角經濟帶已經形成，其核心圈就在太湖之濱，看來，柔中寓剛的性格，在和平年代發展經濟中，是有著獨特作用的。

第一磯——燕子磯

磯，指水邊突出的岩石或石灘。

萬里長江，沿岸多磯。歷史書上常提到采石磯，那是個多次發生戰爭的地方。水文預報時，常提到城陵磯，那是個觀察長江水位的標誌。因人文景觀與自然景觀相結合，而聞名於世的「天下第一磯」，則非南京的「燕子磯」莫屬。

據說，金陵（即南京）四十八景中，就有燕子磯。但時至今日，虎踞龍盤的南京城，天翻地覆慨而慷，景點眾多，這燕子磯已經排不到重要景點行列去了。

或許正因為不在旅遊熱點之中，燕子磯及其周邊的關聯景區，倒是保留了一些原汁原味的滄桑，令人讀來感慨頗多。

我是先後分三次遊完燕子磯景區的。

第一次是夏天。長江正發洪水，我們乘車到達三臺洞。這算個公園，也收門票，票價僅兩元。門面建築很單薄，孤零零地立在江風裏，讓人聯想起公廁一類的建築。

三臺洞往前，依次還有二臺洞、頭臺洞。洞裏也沒有多少可看的東西，留下的人文景觀只記得有明太祖朱元璋寫的一個「一筆壽」，就是一筆連著寫成的繁體「壽」字。究竟朱元璋有沒有到這來過，不得而知。洞裏有些石鐘乳，但大都是死的，不再生長了。還有一處叫「一線天」的，順著一個筆陡的洞子可以爬出去。

前面還有觀音洞。觀音洞前，傍山臨江，有一座規模不小的廟宇，由於江洪很大，我們走不到那邊，更沒法登上燕子磯了，只好回頭。

江邊有座碼頭，同行的老陳忽發奇想：游泳。

我也回應。就脫衣下江，游了一回，不敢往遠處游，順著碼頭扒拉了一陣就上岸了。儘管如此，還是很興奮，不無自豪地說：我在萬里長江中游泳啦！

後來聽說，那地方漩渦極多，游泳十分危險，經常有人在此淹死，聞之不免後怕。

三臺洞那邊的三個洞，留給我們的印象就是荒涼。或許歷史上這兒曾經繁華過，或許這裏一直就處在寂寞狀態中，因此出家之人選擇這裏修身養性呢。

第二次是直奔燕子磯。

這裏叫做「燕子磯公園」，是都市裏的村莊。比城裏冷清，但比三臺洞那邊人要多得多。

這次來時是秋天，公園裏滿眼菊花和雞冠花，黃紅兩色是主色調。秋陽照在磯上，倒也有點金光燦燦的，給人一種暖洋洋的感覺。拾級而上，登上磯頭，一陣江風撲面而來，我不由打了個寒顫。磯上臨江的一面，拉著鐵索檔子，掛著「禁止翻越」的牌子。走近鐵索，俯視江面，忽覺心懸膽吊，胸口撲通撲通慌了起來。但見湍急的江流，一陣一陣吶喊著向磯身撞來，一波未平，一波又起。碰壁後的江濤，粉身碎骨，隨即又重新組合，發出吼叫，繼續往上衝撞，有一種不知疲倦，視死如歸的精神！

一旦在這裏墜落江流，百無一生！

因此，這裏曾是許多自殺者首選的終結生命之地！

大教育家陶行知曾在這裏豎過一塊牌子，上寫：「想一想，死不得！」

是的，人為什麼要自尋死路呢！活著才好，活著真好！活著才能享受明媚的陽光，享受純潔的空氣，享受江上的美景。死了可就一切全無啦！

然而，人也有生不如死的時候啊！

生不如死的時候，有人就選擇了死！於是在燕子磯上，眼一閉，腳一跳，在半空裏劃一道淒美的弧，就下了江，就終結了生命。一條不歸路，只需五秒鐘就可走完。這樣的場景，燕子磯熟視無睹多少年，人們也熟視無睹多少年。

終於有一個人出來阻止了，他平心靜氣地說了句：「想一想，死不得。」聲音不大，卻如黃鐘大呂，震驚了多少人，使他們得以猛醒。

這個人就是陶行知。

陶行知作為教育家，催醒了許多正在走向死亡之路的人猛回頭。其中也包括一些教育家。

據說，曾有兩位教育家，因不堪「革文化命」的凌辱，踏上燕子磯，準備終結受辱的生命。但陶行知的靈魂攔阻了他們。他們又轉身下磯，咬牙堅持，終於盼到了雲開日出……

陶行知先生豎立的木牌不知被更換過多少次了。我去燕子磯兩次，見到的兩塊牌子就不一樣，一次署名為陶行知，一次署名為陶知行。據說陶先生就用過這兩個名字。先是知而行，後改行而知。知而行或者行而知，這裏面有辯證法。因此說：「想一想，死不得！」

我第三次去燕子磯是春天。有點倒春寒，早上還很冷。天近中午，我作為兼職導遊，陪兩位朋友登上燕子磯，在磯頂上的御碑亭旁，幾位同仁讀著乾隆留下的一首七絕：「當年聞說繞江

瀾，撼地洪濤足下看。卻喜漲沙成綠野，煙林相鑿久相安。」

讀詩可知，乾隆皇帝登臨燕子磯的時候，磯下是一片沙灘，灘上是一片綠茵，江潮已經遠遠退後。乾隆爺希望這美景長存：「煙林相鑿久相安。」

願望畢竟是願望，現實還是要變。如今，「漲沙成綠野」，早已退入江流，「撼地洪濤足下看」險境重生，真讓人感歎滄桑之變化，人生之短暫，為此，更當珍惜今天，珍愛生命。

燕子磯，金陵之怪景，長江之侍衛，人生之鏡鑑，像一部線裝的天書！粗看毫無奇趣，細讀奧妙無窮，充滿哲理。

21

第一溝——九寨溝

是水，妖嬈了九寨溝！

九寨溝的水，有形，有聲，有色。

眾多的水精靈，從雪山鑽出，滙聚成山泉，如傘如篩，為她們遮擋了沙塵，過濾去雜質，使她們保持了純潔和清亮。四周茂密的叢林，如傘如篩，為她們遮擋了沙塵，過濾去雜質，使她們保持了純潔和清亮。山間的礦物質，為她們提供了豐富的營養，使她們通體滋潤，富有彈性。連陽光也偏愛著她們，賦予她們七彩的霞衣，使她們無須刻意裝扮，便自然生發出種種誘人的光彩……她們奔跑、跳躍、嬉戲、休憩。奔跑時便是小溪流，留下一路悅耳的歌聲，如同環佩碰撞之音；跳躍時便成瀑布，迸起一陣陣激情的吶喊，好似虎嘯龍吟；嬉戲時便在石頭上推搡、碰撞，發出一串串銀鈴般的歡笑，笑聲中盡顯童真；休憩了，靜若處子，面上幾無微瀾，但體內並未有片刻停止流動。水流在各種形態的鈣化體上滑過，經陽光折射，水面上便顯現出各式各樣的影像，或如珍珠滾動，有的形同臥龍潛水，有的好似孔雀開屏，引發遊人無限遐思。

九寨溝因有九座藏族村寨散居其中而得名。溝呈「人」字形，主溝叫樹正溝，其上兩條支溝，東溝叫做則查窪溝，西溝稱做日則溝，溝谷總長五十公里。溝頂發端於原始森林，從溝頂到溝口分佈著一百多個高原湖泊，當地人稱這些湖泊為「海子」。海子大小、深淺不一，但個個美妙絕倫，且各具特色。這些海子還有一個共同點，那就是清澈無比，深過數十米的地方，仍可直視湖底。由於湖水中含有大量的碳酸鈣質，湖水所到之處，把樹木的外表也鈣化了，因此，灘裏的那些樹木雖長年浸泡在水中，卻仍然發旺得很，使得陸生植物成了水生植物，構建起獨特的天

然盆景園，浮現在清純晶亮的水面上。這也是九寨溝的一大奇觀。

憑湖遠眺，銀白的雪山，湛藍的天空，碧翠的森林，以及姹紫嫣紅的山桃、杏花等等，一起倒映在清澈的湖水之中，形成了一幅納天、地、人於一爐的絕妙畫圖，春夏秋冬四季美景同時收入眼底。

最令人叫絕的是海子裏的水竟是多彩的。最淺處水呈白色，稍深些略顯綠意，再深處綠裏透藍，最深處藍得發黑，觀色可知水深淺。這還不算。由於湖底被鈣化，各種圖案、各種顏色都被相對封閉起來，形成了碩大的水底「琥珀」，於是就有了種種多姿多彩的畫面。五花池就像一塊巨大的調色盤，橙、黃、綠、青、藍蕩漾其中；五花海底，竟有一隻藍孔雀正在開屏；臥龍海裏，真的可見有一巨龍側臥水底……

這裏還有一片蘆葦海。蘆葦在江河湖海之濱生長，本不稀奇，但在海拔數千米的高原之上，依傍雪山存在，實屬罕見。蘆葦海中，有一條小河流過，如同一根飄動的綢帶。傳說這裏曾有一位婀娜女妖，躲藏在蘆葦海中裸浴，恰巧被當地一位小伙子碰見了。女妖慌忙上岸穿衣，情急之中掉下自己的腰帶，這腰帶就化成了蘆葦海中的那條小河。小河對面的山崖上，如今還留著女妖的身影，不過，她已經化成了一座天然的石雕，永生在九寨溝畔了。

傳說引人遐想。難道九寨溝的這般絢麗，竟是因為女妖在此把守的緣故？聯想到電視連續集《西遊記》曾在此拍攝，而《西遊記》中多的是降妖捉怪之事。妖是什麼東西呢？哦，妖介於仙凡之間，妖比人的本領要大，但又不如神仙。妖有一種渴望，就是修成正果，位列仙班。妖也有

這部教科書吧！

是水，妖嬈了九寨溝，是九寨溝，給了我們美的享受。尊重規律，保護自然，讀一讀九寨溝

遊旺季，管理者還控制每天進出溝的人數，以絕對保證九寨溝空氣的潔淨，環境的寧靜。

煙，對違禁者，立罰五百元。於是，這裏才得以保存著山青水碧、雲白天藍的原始之美。到了旅

不許驚擾那位婀娜女妖，進九寨溝不准開燃油車，不准下河戲水，甚至嚴禁吸

穴，我們今天就不可能享受這份寶貴的自然遺產。如今，人們已經明白世間萬物共生互利之理，

流，不就是造福人類嗎？我為九寨溝而慶幸，若是有哪位英雄豪傑為了降妖捉怪而搗毀女妖的巢

了。從某種意義上講，惡人惡過妖，善妖善過人。比如九寨溝中的婀娜女妖，她拋下腰帶化著河

約，相互順應。人妖之間需要鬥爭，但更需要分清善惡。比如同樣是妖，妖冶便好，妖嬈便好

正在對人類進行瘋狂報復。直到此時，人們似乎才覺得，天、地、人、妖需要和平共處，相互制

也不是那麼好除的，此妖滅了彼妖來，那沙塵暴、那酸雨、那洪水、那荒漠化一個個粉墨登場，

山頭削平；水中有妖，人便把江河填起⋯⋯人類勝利了，便興奮地高呼「人定勝天」。可是，妖

人類與妖類鬥爭了億萬斯年，勝負參半。林中有妖，人便把林子砍倒；山上有妖，人便把

麗的婀娜女妖來就是理所當然的了。

善妖了。妖多生於崇山峻嶺、茂林大澤等人跡罕至之處。在九寨溝這樣美麗的地方，衍生出如此美

七情六欲，有善惡之分。惡者害人，善者利人。而九寨溝中的婀娜女妖，顯然是造福於人的一類

第一堰——都江堰

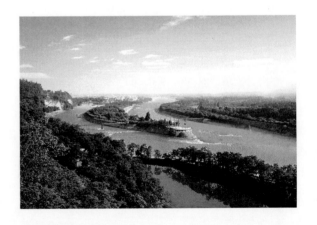

都江堰位於成都西北，汽車一個多小時可到。進入都江堰地界，只見滿目青蔥，翠山如城，雲霧繚繞，一派神奇幽靜之狀。這就是與都江堰工程相鄰的青城山了，青城山是蜀中名山。但我此行的目的不在遊山，而在「逛水」──逛都江堰，看岷江水。因此，就只能越過青城山，直奔都江堰了。

啊！這是名副其實的「天下第一堰」。

當那一江雪浪從岷山腳下飛瀉而下的時候，它們絕不會想到會在這個地方被改造得筋酥骨軟，服服帖帖。千萬匹無羈無絆的白鬃烈馬，從雲端奔來，到這裏忽然被套上了籠頭，編成了隊列，左則左，右則右，規規矩矩，聽憑人類的調遣，接受人類的檢閱，服務人類的需要。這裏彷彿是一個偉大的檢閱，臺上有一位偉大的司令官。

這個偉大的檢閱臺就是都江堰。

這個偉大的司令官就是李冰。哦不，應當說第一任司令官是李冰，兩千多年來，司令官換了多少任，誰也無法統計，然而，司令官所用的指揮旗卻始終如一，這面大纛上寫著永不褪色的兩個字──安瀾。

至於有人把都江堰和萬里長城相比較，甚至認為都江堰比萬里長城更偉大。我卻覺得這樣的比較沒有多少必要，或者說沒有多少根據。就如同把空氣和陽光拿來比較一樣，這兩者都是人類生存必需，很難說哪一個更重要。萬里長城是中華民族的驕傲，都江堰同樣為中國人帶來了萬世不滅的自豪。萬里長城不會因為有都江堰的比較而黯然，都江堰也不會因為有萬里長城的存在而不滅。

渺小。可以說，長城是陸上的長城，都江堰是水上的長城。當然，如果從實用價值上看，如今的萬里長城，早已失去屯兵禦敵的功能，而都江堰在經過二千餘年使用之後，仍然在為天府之國的水利工程發揮著咽喉作用。毛澤東說：「不到長城非好漢。」今天我要說：「不到都江堰真遺憾。」

為什麼遺憾？

因為都江堰本身就是一個偉大哲理的結晶：水能為患，水能為利。就如唐太宗李世民所言：水能載舟，亦能覆舟。關鍵就在人們能否做到因勢利導。

你看一看中國的歷史吧，在李冰之前，岷江究竟多少次為害蜀中？「天府之國」究竟有多少次淪為「水府澤國」？記不清，實在記不清。因為史書上只有一句話：「古蜀多水患，成都平原尤甚。」「甚」到何種程度，你自己去想像吧。

到了秦代，李冰守蜀：「於岷江出山口度勢以建堰：設魚嘴分其江，築飛沙堰溢其洪，開寶瓶口引其水，三位一體，道法自然，勢若蟠龍首尾相應。」兩千多年來，都江堰歲歲安瀾，時至今日，灌溉面積已逾一千萬畝。這不能不說是一項萬世奇功！

那縱臥江中的魚嘴分水堤，將湍急的江流一劈兩半，內江灌溉，外江洩洪。更不可思議的是，洪水裏挾下的大量沙石，竟通過飛沙堰排到外江，而潤澤巴蜀大眾的，盡是篩去沙石的甘泉。

尤其令人驚歎的是，當初的排石飛沙，沒有一個馬力的機電動力，完全借助了自然的力量，這在今天，就是人們孜孜以求的沒有任何污染的「綠色工程」。水挾沙石來，水排沙石去。這在兩千五百多年前，絕對是世界頂尖的高科技，至今無與倫比。

世界上的景觀，大致分為兩類，即人文景觀與自然景觀，當然，這之間也有互相滲透、互相包容的，而都江堰又獨具特色；它不僅自身把實用性與觀賞性融為一體，而且與秀美的青城山融為一體，形成了人文景觀與自然景觀的最佳結合。

可以這樣說，青城山因都江堰而更壯美，都江堰因青城山而更雄奇。

有一個由來已久的話題，就是：人與自然孰強孰弱？是人定勝天還是天定勝人？看過都江堰，我們平心靜氣地想一想，這兩者決什麼勝負，比什麼高低！關鍵在於人，在於人類這個大群體中誰更善於同自然和諧相處。為什麼要對立起來呢？人類離不開自然，自然也需要人類的呵護。誰掌握了自然規律並能利用規律去改造自然、和自然融為一體，誰就是真正的強者和偉人。李冰是把自己當成歲歲安瀾曾是人類億萬年間尋不著影的一個美夢，直到李冰手中才得以夢圓。李冰是把自己當成了大自然中的一分子，把握和順應了自然，李冰獲得了不朽，都江堰獲得了不朽。

從這個意義上來說，都江堰是人與自然和諧相處的偉大典範，是人與自然親和力的巨大體現。這裏是科學治水的思想寶庫，這裏是人類文明的歷史豐碑。

你遇到煩惱了麼？那去看看都江堰，它會教會你怎樣分流，怎樣安瀾，怎樣放鬆自己。

你春風得意，胸濤澎湃著嗎？去看看都江堰吧，它會教你怎樣借助自身潛流的力量去排石飛沙，淨化自己。

你或許覺得自己有什麼委屈，那也去看看都江堰吧，它會教你怎麼調適自己，怎麼努力和外部世界和睦相處。

人們哪，擁抱自然吧。

23

第一泉——趵突泉

對天下第一泉的排序，歷來爭議頗多。一般公認的有四處：鎮江的中泠泉、廬山的谷簾泉、北京的玉泉和濟南的趵突泉。古代有人以煮茶品茗為據，給名泉排序，把鎮江中泠泉列為第一泉，無錫惠山泉為第二泉，蘇州虎丘觀音泉為第三泉，杭州虎跑泉為第四泉，濟南趵突泉為第五泉……我猜想，這些評定是江浙人多，帶有家鄉觀念，或是先入為主的潛意識了。你看，這個排序，谷簾泉和玉泉都沒有排到，豈非失之偏頗？就其氣勢、實用性、觀賞性各方面綜合而言，天下第一名泉當非趵突泉莫屬。濟南自古人稱泉城，有七十二泉聚集，趵突泉為七十二泉之首，還有哪一處堪與如此「泉群」匹敵？沒有了。大凡名泉，或依山，或傍水，少有地處人口稠密區者。趵突泉卻身居鬧市，位於山東省會濟南市中心，東臨泉城廣場，南依濼源大街，如此地理環境，還有哪處名泉與之相比？縱覽天下，「家家泉水，戶戶垂楊」的都市，唯有濟南。濟南名泉之首，唯有趵突，故趵突泉理所當然應領銜「天下第一泉」。

那年從北京學習歸來，慕名到濟南做短暫停留，目的便是遊覽一下大明湖和趵突泉。有要好的同鄉在濟南當記者，他熱情地陪了我三天，讓我領略夠泉城風采。

第一站便取道趵突泉。

這是一方佔地十點五公頃的自然山水公園。正面有門樓和女牆，古色古香，綠色琉璃瓦覆蓋。門前匾額藍底白字，上書「趵突泉」三字。據史料記載，趵突泉原名「檻泉」，又名「瀑流」，是古濼水的源頭。北宋詩人曾鞏任齊州知府時，在泉邊建了座「濼源堂」，賦此泉名為「趵突泉」，泉水蹦跳騰躍之態被鮮活活地刻劃出來。元代大書法家趙孟頫有詩稱趵突泉：「雲

霧潤蒸華不注，波濤聲震大明湖。」可以想見，當年的趵突泉氣勢非同一般。你想，本來，水

總是往低處流的，飛流直下三千尺已經讓人激動不已，而這泉卻是從地下往上噴湧，二千七百

年前，濟南曾有「趵突騰空」的奇特景觀。「泉源上奮」，「突起雪濤數尺，聲如殷雷」。地底

下噴出水柱，騰到空中去，雲蒸霧潤，波搖濤吼，這氣勢，這形狀，怎不令人驚歎大自然的神功

造化！

當然，趵突泉到了當代，水勢已經沒有當年的雄奇了。人類對地下水開採使用過多，影響了

趵突泉的後勁。不過我還算幸運，去看的時候，泉水還在骨嘟嘟地冒泡。一個很大的方井，注滿

清澈的碧水。當中有一亭子，四角飛簷，黃瓦紅柱，亭內有碑，上刻「激湍」二字，為清朝乾隆

皇帝手書。而「天下第一泉」也是這皇帝老兒正式命名的。亭左水面上也浮著一碑，上刻「趵突

泉」三字。此碑為明代胡纘宗所書。亭後有「觀瀾」石刻二字，係明代張欽書寫。此二人都是當

時書法名人。亭前有一大兩小三股泉水，從下往上突突地噴湧著，雖然不能夠「聲震大明湖」，卻

也還能震動遊人的耳膜。

濟南有一副舉世聞名的楹聯：「四面荷花三面柳，一城山色半城湖。」「半城湖」是指大明

湖，如今這副對聯還嵌在大明湖畔。趵突泉距大明湖不遠，景色也與大明湖有相近之處，雖然未

見「四面荷花」，但確實可見「三面垂柳」。泉邊有石條凳，坐於凳上，以泉為背景，以柳絲為

襯托，留一幀照片，也不枉做一回泉邊看客、畫中遊人。

趵突泉公園是一大泉群的滙集之園，除趵突泉外，這園內還有漱玉泉、金線泉、馬跑泉、柳

絮泉等二十多處名泉分佈其中。

金線泉是因為地下兩股水流上沖，一強一弱，水面交接處形成一道波紋，在陽光照射下宛若一絲金線，飄忽多變。

漱玉泉方池碧水，綠楊垂岸，泉邊有宋代女詞人李清照的故居。李清照的詞集名為《漱玉集》。如今依泉建有「李清照紀念館」，郭沫若為其撰寫了一副楹聯：「大明湖畔趵突泉邊故居在垂楊深處；漱玉集中金石錄裏文采有後主遺風。」

馬跑泉則是因傳說而得名。南宋建炎二年，金兵南侵，濟南知府劉豫意欲降金，部將關勝堅決反對。關勝出城迎戰，劉豫閉城拒關，並施放亂箭，箭中關勝一目。關勝怒拔箭簇，吞下眼珠，返身殺敵，直至壯烈犧牲。關勝的戰馬咆哮奔騰，蹄刨出泉⋯⋯

如今，這許多名泉或成了季節性的泉眼，或者僅剩下人文景觀的價值，供人憑弔、瞻仰、思考、遊覽，群泉噴湧、激流湍急的景象，已經一去難再返。

不過，依泉而建的北派園林，垂柳拂水、青竹搖風的南國風韻，在這裏得到很好的融合與統一，形成移步換景的風光迴廊，仍不失為鑲嵌在齊魯大地之上的一顆璀璨明珠。

第一「潑」──西雙版納傣族潑水節

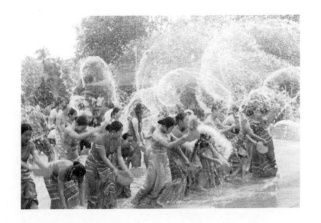

傣族的潑水節是在西曆的四月十三至十五日。第一天辭舊，第二天潑水，第三天是傣曆的新年元旦。相傳古時有一火魔，為害傣族人民，要除去它，就要割其頭，用水澆滅。這就演變成了今天的潑水節。已故的周恩來總理當年曾在雲南參加過潑水節。當代的潑水節已經成為一種祝福，誰身上被潑的水多，誰就會得到更多的祝福。當然，周恩來在現場被澆了個透濕，他也興奮得暢笑不止。

我們到達西雙版納的時間，已是八月份，早錯過了潑水節。但傣家人已把這一節日延伸為一種禮節，一種民族風情，只要來客樂意，每天都是潑水節。

我們租來傣族服裝，換上拖鞋，在傣族吊腳樓前坐定，兩旁的水池早已盛滿水，一擺擺潑水用的小塑膠盆也早已擺放在一旁。下午三點鐘光景，主持人身著傣族服裝，向來賓致意，接著便是傣家舞蹈表演。幾個節目演畢，兩位傣族「少多麗」（傣語：少女、姑娘）手持荷包登場，在音樂伴奏下優雅地起舞，並不時向人群中張望，尋找各自如意的「毛多麗」（傣語：小伙子）。過了一會兒，她們把荷包猛地往前一拋，引得人群一聲歡呼，一陣騷動，許多人都盼望得到這荷包，然而卻空歡喜一場。原來，荷包上繫著絲線，線的一頭還在「少多麗」手裏抓著，荷包只在空中劃過一道粉紅色的弧，又回到「少多麗」手中。如是者三，人群便逐漸安定下來。就在此時，「少多麗」把手中荷包呼地拋出，靠近的人趕緊爭搶。最後，得到的當然只有兩人。撿得荷包的幸運者立即被請到廣場中央，主持人問他們是否知道撿得荷包的意思？二人都知道撿了荷包就是接受了「少多麗」的求愛，就是定情。那麼，按傣家傳統，未過門的女婿必須先到女方家

中做三年苦力，兩個「毛多麗」當然不能，因為他們都是有了妻室的，於是，一個被罰唱一首情歌，另一個則要被大家扔進水池，他一看不妙，趕緊自己爬進水池，把渾身浸透。緊接著全場開始潑水。

潑水的氣氛那才叫熱烈，與其叫潑水，不如說播火。幾百號人，無分男女老幼，個個爭先恐後，端起小盆，舀起水來見人就潑，潑出一場青春之火。筆者「老夫聊發少年狂」，也抓過小盆，加入潑水隊伍。還有幾位佯作斯文的「筆桿子們」，在旁邊觀看了一兩分鐘，卻早遭了「暗算」，被別人一盆盆水潑將過來，於是就索性「豁」出去，抓起水盆亂潑一通。一時間，歡聲笑語伴著嘩嘩的水聲，把偌大的院落，鬧得喜氣充盈。在這裏，沒有長幼尊卑，有的只是互相祝福，即便是「惡作劇」，也絕不會遭到指責，倒是躲閃在一旁的，反而遭到批評：「你們不潑水，來幹嘛！」於是一陣狂轟濫炸，澆得他（她）們喘不過氣來，大家都笑做一團才作罷。有幾個過足了癮，換上衣服想走，竟又被躲在牆角的主人們潑了個透心涼，被潑濕的客人回頭看看，一笑而已。倘若平時在路上走，誰不小心灑幾滴水在他頭上，他也會變惱的，但在這裏，絕無惱怒，也不該惱怒，潑水是祝福嘛，誰不願接受祝福？

潑水是一種情境，進入這種情境，你便會忘記卻一切煩惱，剩下的全是歡樂。

感謝傣家人，創造了「天下第一『潑』」。

祝願這世界，天天潑水節。

25

第一漂——施秉漂流

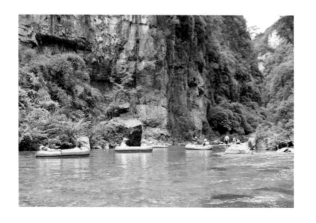

杉木河，很平常但又很奇怪的名字，它既非形似杉木，亦非神似杉木，河兩岸也看不見杉木。據說過去這裏有杉木的，後來漸次被人採伐了。不過，這裏的植被總體上沒有受到破壞，山青水碧，天藍雲白。所幸者地處偏僻也！此地屬貴州省施秉縣，距省城貴陽有數百公里，貴陽到施秉的火車要跑六個多小時。

杉木河有三絕：道險、山峻、水清。從施秉縣城出發，要翻兩座山。這山上原本沒有路，人們硬是從懸崖峭壁上削出一條「天梯」來，汽車像蝸牛在一個筆陡的陀螺上爬，陡峭處坡度幾乎達到四十五度，陡彎的夾角大約只有三十度左右。坐車人幾乎不敢看窗外，因為腳下就是萬丈深淵，看了心裏發懸，手心出汗。好在司機鎮定自若，像在公園裏開碰碰車似的，左一彎，右一彎，發動機吐著黑煙，嗚嗚地喘息著往坡上爬。待翻過了山，有人拍著心口稱萬幸，有人連說夠刺激，也有人說今生只此一回，下次永不再從此路過。真可謂：誰說蜀道難，黔道更比蜀道艱！

下了汽車，還要穿過一段棧道才到達漂流的出發點。一到目的地，人們歡呼起來，哦，這裏真是太美啦，兩岸青山如刀削，一泓碧水似蒸餾。綠陰如蓋，映襯著萬仞峭壁直插雲天，那山有的如筆架，有的似駝峰，有的像羅漢，造型逼真，神采各異。還有一座山頭頗似一把大酒壺，如同蒼冥之中有位仙子正把壺中的瓊漿玉液斟與人間，汩汩流淌的杉木河水就是從那壺嘴中奔湧出來的，那水清澈得讓人不覺眼前有水，最深處有六米，肉眼竟可見底，雲天倒映水中，人們看到水中的游魚在藍天白雲間徜徉，完全是一種神話的境界。如此碧水，能見度比蒸餾水還要高，直讓人聯想到傳說中的瑤池甘霖。

漂流正式開始，兩人一隻橡皮舟，發給一支小木棍，就出發了。開頭的水勢是平緩的，漂流者像在公園小湖中蕩舟。漂了片刻，水流開始湍急，河中的礁石也多起來，像皮舟撞上礁石，「嘭」的一聲，接著就是「撲通」一下，有人落水。落水者驚呼「救命」，誰知起身一站水不及腰，虛驚。原來，流急處水多不深，水深處流多不急。這也和人差不多，肚量大的人很少發脾氣，肚裏盛不得話的人就容易發牢騷。古人說，君子坦蕩蕩，小人常戚戚，大概就是這個道理了。

杉木河雖然時而平和、時而暴躁，但激流相接卻不傷人，淺灘很多卻不致擱船。這是杉木河的慈祥。深水處是危險的，她就托著橡皮舟讓其慢慢地通過。人們希望有驚無險，她就在水淺處佈一片礁石。束窄河床，形成激流，讓你感受一下中流擊水，浪遏飛舟的情境。她像一位重情重義重禮的苗家阿媽，眼見得自己的子女經過一陣激烈的奔跑之後，累了，要歇一歇了，她就讓他們躺在自己的懷裏小憩一下。歇息可以，但不允許停留，更不允許回頭，阿媽催促著：繼續前進。

於是，經過休整的河水又撒著歡奔湧起來。

這就是杉木河，一條平常而又特別的河，一條普通而又神秘的河。施秉人驕傲地稱自己的縣份為「中國第一漂城」。公認與否，不詳。又聽說猛峒河漂流是「天下第一漂」，還有一些地方相繼打出「天下第一漂」，都沒有人認證。我是在施秉經歷了自己的「人生第一漂」，因此，就認定這裏是「天下第一漂」吧。

第一霧——盧山霧

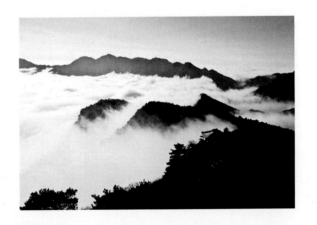

霧這東西，大概世人多不喜歡它。本人也在不喜歡霧者之列。然而，當我上得廬山，置身霧海之中時，才覺得霧其實是非常之可愛的。

汽車沿著盤山公路，曲曲折折地「旋」上山頂。山上有個小鎮叫牯嶺鎮。漫步牯嶺，陽光燦爛。看群山滴翠，起起伏伏、蜿蜒伸展，長江狀如綢帶，在腳下飄動，讓人馬上記起毛澤東的詩句：「一山飛峙大江邊，躍上蔥蘢四百旋。」但一時還體味不到「不識廬山真面目，只緣身在此山中」的那種意境。正在這時，山腰忽然飄起一陣陣霧氣，如同萬千伏兵突然殺出，滿山塵霧漫捲，頓時，樹、竹、花、草盡披薄紗，懸崖削谷，都被飛絮填滿。方圓數百里的廬山，此刻便都活了起來，靈秀飄逸，恍如動畫。遠處的山峰，一座座浮懸於天際，顫巍巍地晃，彷彿在向來客頷首致意。你站在原地轉上一圈，周遭的畫面便已與前大不相同，橫的嶺、側的峰都在不停地幻化換位，果然讓人「不識廬山真面目」了。

人們正驚歎大自然的神功造化，忽又雲開日出，霧氣很快消失，留下了滿山濕潤。就像一群剛剛還在天地間輕歌曼舞的孩子，一曲終了，馬上隱入後臺，給觀眾留下無限的回味與遐想。

啊，廬山的霧是如此神奇！

驅車前往含鄱口。早聞此處以「勢含鄱湖，氣吞長江」而得名。起初霧不很重，山腳下近處的江河湖塘、街道村舍尚可於朦朧中盡收眼底，只是鄱陽湖已經完全隱入雲霧之中，一時無法瞻望其雄渾的水勢。站在含鄱口，想等一等那雲消霧散時刻，誰知霧汽越來越濃。這回的霧不像先前只在遠天空還很晴朗，誰知一下車，迎接我們的竟又是一群霧氣。

處游移，現在它們可是貼面而來了。滿山遍野的霧順著山坡從上往上，一波一波地湧過來，許多細小的水滴，從人們的眼前優優雅雅地飄過，俏皮地吻著人的頭髮、睫毛、嘴唇、頸項，讓人覺得酥酥地癢，舒舒地樂。山上的松、竹、花、草，都在心安理得地盡情享受這霧的濕吻。葉面上蓄積起足夠的水分，聚成水滴，啪噠啪噠地滾落下來。四周有情人的竊竊私語，有旅人的暢懷歡笑，聽音不見容，聞笑不知貌，有聲無形影，令人心動神往。只可惜，登臨含鄱口難見鄱陽湖了。導遊含笑道：「廬山挽留你們呢，一次看夠了，下次就不一定來了。留下點缺憾，好請你們下次再來。」

言之有理。

廬山的霧，就是這樣多情！

臨下山，想捎點土特產。一打聽，廬山最有名的當數雲霧茶，這茶不施肥，不用農藥，全靠山間雲霧養育，是真正的綠色食品。此外，還有廬山特有的野山菌和多種名貴藥材，也都是廬山霧養育出來的。你看，這廬山霧，竟還對人類有著這樣的貢獻，而且是默默無言地奉獻。正是霧氣，揹著令人討厭的名聲，不聲不響地滋潤著山間的萬物，才有廬山的滿目蔥蘢啊！

廬山的霧，就是這樣的無私！

儘管霧有許多讓人喜愛的優點，然而它們那與生俱來的缺點卻是誰也不可否認的。當霧氣蹣跚在飛機場，徜徉在高速路，人們正常的工作和生活受到了干擾，這時人們對霧是要多討厭有多討厭。廬山的霧雖然對公路交通、飛機航行的影響不大，但由於近、當代的人們把廬山視

作一座政治山，廬山的霧也就有了政治色彩。「今日歡呼孫大聖，只緣妖霧又重來。」這是毛澤東的話。這裏的霧成了「妖霧」，雖非實指，但以霧為妖是明白無誤的了。遠古傳說中黎族首領蚩尤，與黃帝戰於涿鹿之野，曾作大霧為障助戰，但被黃帝指南車所破，結果他兵敗身亡。可見「妖霧」一說是有根據的。而漢高祖劉幫在平城被匈奴圍困了七天，最終卻是大霧瀰漫救了駕。這霧便成了「神霧」。湖北丹山則因紫霧繚繞使得天色更加晴朗，這裏的霧便成了「仙霧」。這樣一來，霧便有點「橘生淮南為橘，移至淮北則為枳」的意思了。可見，霧之善惡，霧之正邪，與所處之環境是有密不可分的關係的。回頭還說廬山的霧。廬山是一座橫看成嶺、側成峰的神奇秀美之山，廬山的霧何嘗不是如此，廬山霧是正看成仙、反成妖啊！霧孕育了廬山的蔥蘢靈秀，霧同樣也遮蓋了廬山局部醜陋的瘡疤和傷痕，虛掩過一些可怕的懸崖和絕壁。霧也使得廬山時常寒氣襲人，生活在這裏的人們弄不好就會患上關節炎之類的風濕病。

總之，霧只是一種懸浮於天地之間最底層的物質，它不像雲那樣可以行走於天空，讓人敬畏，供人景仰。霧是出身卑微的寒士，有一點浪漫情懷，喜歡我行我素，有點不拘小節的毛病，而當太陽與之較真時，霧便不堪一擊。霧的是非功過任人評說。事實上，霧的作用就是因人、因地、因時而異的，關鍵還在於人們以怎樣的目光去看霧，以怎樣的心態去待霧，以怎樣的目的去利用霧，是謂趨利避害是也！

第一山水──桂林

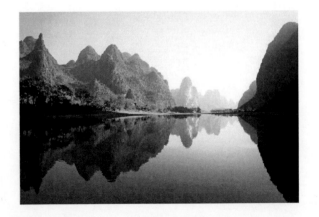

「桂林山水甲天下。」這是宋朝人王正功的評價，也是多少代旅人公認的一句話，用流行的說法，就是古人與今人達成了一種「共識」。

甲，是第一的意思！因此，稱桂林為「天下第一山水」當無爭議。

桂林的得名是「桂樹成林」，可惜我們去得早了點，桂花還沒有開。但去桂林意在山水之間，而不在觀賞桂花。

桂林的兩江機場距市區有十幾公里。我們乘上小公共汽車趕往市區，一路只見遠遠近近的大小山包，全都披著碧綠的春衫，卻無一處裸露。最為奇特的是，此處群山與別處不同，一律緩起緩伏，沒有劍拔弩張的狂放，彷彿是柔軟而鼓脹的海綿，擠一下就能滴下水來。倘若把這些山中的任何一座，搬到黃海灘上，它也會身價陡增。這就和人才競爭一個道理，桂林這兒聚集的「山才」太多，於是就造成了一定的積壓和浪費。

到達市內，已是中午，遊覽灕江全程已經趕不及了。先看近景吧。

象鼻山是桂林最有代表性的景點之一。

在桂林城南桃花江與灕江的交滙處，突兀著一座造型酷似巨象的山峰。整座山就如一座立體雕塑的大象，面向江水，大而粗的鼻子一直垂伸到江中，恰似巨象在飲水。更為奇特的是，這隻巨象還有一對炯炯有神的「眼睛」。在它的眼窩部位有一南北對穿，長約二十多米的扁長岩洞，洞倒不甚奇特，奇特的是它怎麼就生在了「眼睛」這個部位！從「左眼」望，可見桂林半城山

色，一溜街市，從「右眼」望，江波帆影，山蹤洲跡奔來眼底，真是一絕！

桂林素以山青、水秀、洞奇、石美聞名於世。但是，既然講它是以「山水甲天下」，遊人也只能把洞和石都歸類於山裏了。

看完了象鼻山，就近去看駱駝山，也許象、駝一家吧！這駱駝山與象鼻山異曲同工，都是山形酷似其名。你在此山前遊來逛去，無論哪個角度，看此山總似一頭遨遊於綠樹叢中的巨大駱駝。不過，喝酒的人看了，它又彷彿一隻古式的酒壺。這也不奇怪，駱駝的造型本身就像酒壺，現在也有人把酒壺造成駱駝型。據說，明末有個叫雷鳴春的江南儒生，流落在此，狂飲不醉，大概因為駱駝山是上天賜予的仙壺吧！

造型奇特的山，別處也有，只是這樣大型的、集群的，唯有桂林。如果說大象和駱駝是寫實的油畫，那麼疊彩山、伏波山、獨秀峰等處就是寫意的國畫了。疊彩山山石如錦似綢，層層相疊，唐朝人元晦在遊記中寫此山是：「石文橫布，彩翠相間，若疊彩然。」伏波山如「定江神針」，豎插灕江，勢同阻流迴瀾，水浮山、山映水、山水互動；獨秀峰孤峰拔起，俊秀飄逸。清代詩人袁枚有詩寫獨秀峰：「來龍去脈絕無有，突然一峰插南斗。桂林山形奇八九，獨秀峰尤冠其首。三百六級登其巔，一城煙火來眼前。青山尚且直如弦，人生孤立何傷焉？」袁枚的詩半是記景，半是寄情。他是登上山的，還有人沒登上山，留下的便是悵然若失了。史載大旅行家徐霞客曾在桂林流連四十三天，遍踏桂林山水，唯有四到獨秀峰，竟未能登上去，留下終身遺憾。據說是因為山僧怠慢，致使他失望悵然而未能「登峰造極」。可見，景點門口那些售票者、管理者

的態度對遊人影響極大，有時因為態度問題發生一些不快，遊客即使買了門票進得門去，也全無遊興。當然，徐霞客那時可能不用買門票，但遇上一些無禮的人和事，也會破壞他遊覽作記的興趣的。

七星巖、蘆笛巖，是以大型巖洞著名。七星巖分上、中、下三層，最早稱「棲霞洞」，隋朝時就有遊客來此。上層洞高出中層八到十二米，已經發現一千四五百年了。而下層低於中層十到十五米，是至今仍在發育著的地下河道，這個巖洞堪稱「多世同堂」。蘆笛巖則是一九五九年才開發出來的後起之秀。桂林的群山之中，溶洞甚多，已發現的就有四百多個，可謂各有千秋，但七星、蘆笛二巖堪稱正副代表。七星巖粗獷闊大，蘆笛巖精雕細琢，巖中有洞，洞中有河，河中有峽，石城、石廊、石帶、石幔、石幕、石旗、石筍、石柱、石花造型奇異，令人目不暇接，真正的洞天世界。

遊山玩水，遊過山再去玩水。次日，還有一段十分重要的行程，就是泛舟灕江，直赴陽朔。唐代的大詩人韓愈曾有「江作青羅帶，山如碧玉簪」的名句傳世，說的就是灕江及其兩岸青山之美。

上午九時許，我們登上遊船，導遊介紹，這一路水程約八十三公里，是山水相依的錦繡畫廊。其實，導遊的解說我們早已在書本上讀過，耳聞不如目睹，目睹須伴神遊，身臨其境當然還要憑各人的體會與聯想，遊覽才能得到達一個自己意象中的真美境界。

因為韓愈說過這裏是「山如碧玉簪」，後人便都把桂林的山稱為「簪山」，我看來看去，總覺得「簪山」並不恰當。山形儘管奇特，但很少有刀削斧砍的痕跡，也不像張家界一帶的山，上

銳下削，那才像倒插下來的玉簪。而灘江兩岸，群山顛連，滿目蔥蘢，酷似一班頭纏翠巾、身著翠裳的壯家「翠袖」，手挽手、肩並肩地跳著柔姿舞，輕鬆舒緩。灘江在群山腳下汩汩流淌，更使得兩岸青山充滿靈秀之氣，如同十萬秀女一曲舞畢，就著碧水濯足沐髮，洗出了滋潤，洗出了青春，一個個驕傲地挺起了豐滿的胸，展示著女性的形體之美。

灘江的水不如想像中那般清純，近看白裏帶著黃，略顯渾濁。但是兩岸青山倒映江中，特別是沿江兩側鬱鬱蔥蔥的鳳尾竹，襯映得一江流水綠如藍。

坐在船頭觀山景，兩岸山形變化多，有魚躍龍門、青蛙出洞、群龍戲水、仙人推磨、美女照鏡、烏龜爬山、狗熊望天、駱駝過江、獅子騎鯉……趣味倒也不錯，形神也算兼備，但此類造型，別處山中也有。因此，我總覺得這些天然景觀，賦予了人造的命名後，倒反而有點「蠟」味了。

灘江途中諸景，唯有一處，令人過目難忘，這就是「九馬畫山」。

船行著行著，對面突兀一山，好似一巨大屏風，斧削水磨般平整，高約百米，橫江截斷。導遊告訴大家，這就是「九馬畫山」，山坡石壁，如天然岩畫，畫上隱約有九匹奔馬，形態各異。

傳說誰能一次找出九馬，誰便是天下一品大官。那就是非宰相不可了。我輩愚人眼拙，出了七匹，所以他是副總理。我能找出其中四五匹來。但見那些奔馬，昂首嘶鳴，或見首不見蹄，或見首見蹄不見身，如同馬隊奔跑時捲起煙塵，而馬身裏襲其中，隱隱綽綽，又栩栩如生，堪稱天下奇景。

清人袁枚另有一首寫桂林的長詩，把桂林諸山寫得活靈活現。他寫第一印象「桂林天小青

山大，山山都立青天外」，寫山形變化：「女媧氏一日七十又二變，青紅隱現隨雲煙，蚩尤噴妖霧，尸羅袒右肩。猛士植竿發，鬼母戲青蓮……山川人物熔在一爐內，精靈騰蹄有萬千，彼此遊戲相愛憐。忽然剛風一吹化為石，清氣既散濁氣堅。至今欲活不得、欲去不能，只得奇形詭狀狩人間。」他把造型奇異的群山比喻為遊戲的精靈，遭到剛風吹拂，而定格於桂林，形象、生動，活脫脫一部神話電影的畫面。

遊船在「九馬畫山」下轉了個彎，繼續前行。天忽然陰了，接著淅淅瀝瀝下起了雨。有人覺得不太走運，怎麼會遭雨呢！導遊卻來祝賀：你們真幸運，雨中游灕江別有一番韻致。煙雨灕江比晴日更美。再看時，果見煙雲籠罩，細雨迷濛，灕江攜兩岸碧樹煙嵐，飄飄忽忽，撲朔迷離，完全是鋪展在天地之間的一幅水墨畫了。原來「灕江煙雨」正是桂林山水中的一絕呢！

船抵陽朔靠岸，這裏又是一番景色。此處有兩座青山並立，形同羊角，因「羊角」與「陽朔」的方言發音相近，因此人們稱這裏為「陽朔」。陽朔一帶群峰聳秀，狀如芙蓉，因此古人統稱此處群山為芙蓉峰。明朝嘉靖年間，廣西布政使洪珠在主峰東麓近水處刻上了「碧蓮峰」三字，因此，後人就稱這座主峰叫「碧蓮峰」了。碧蓮峰下，也有不少景點，諸如大榕樹、月亮山等等。這裏的風光也非常秀美，故而有人說：「桂林山水甲天下，陽朔堪稱甲桂林。」我認為這有些嘩眾取寵！陽朔只是桂林的一部分，灕江遊好比一條珍珠項鍊，陽朔是這顆項鍊上的一顆明珠，並沒有什麼「甲」、「乙」之分的。人們一路遊來，飽覽山水秀色，到陽朔仍然遊興不減，畫上一個圓滿的句號，甚至還要再加上一個驚歎號，這就是陽朔對桂林山水這首壯麗詩篇所做的傑出貢獻！

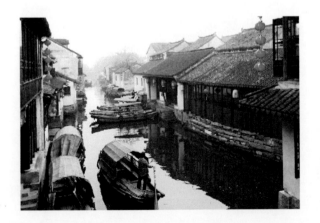

周莊，一個千餘人口的小鎮，同時又是一個有著千年歷史的水鄉古鎮，ＡＡＡＡ級國家旅遊風景區，人們公認它是「中國第一水鄉」。去周莊，如同進入一幅水墨畫中，遍地是水，滿眼見橋，以舟代步，穿街過巷，聽的是崑曲吳韻，看的是水鄉風情，吃的是江南美味⋯⋯觀看了水鄉玫瑰婚典，品一盞釅釅的阿婆茶，欣賞一下原汁原味的雅韻崑曲，臨了捎回一隻海內外聞名的「萬山蹄」⋯⋯

既然這裏是「中國第一水鄉」，那麼，最具特色的表現形式當然是水上項目。諸如搖快船、畫燈、風帆船、魚鷹捕魚、放河燈、撐篷船、撒漁網、扳漁罾等等。

我們去周莊的那天有霧，樓榭房舍在縹縹緲緲的霧氣中忽現忽隱，海市蜃樓似的。直到中午，霧氣才逐漸散去，眼前的房舍、短橋、窄河、扁舟及行人都清晰起來。這裏留給遊客的第一印象就是橋。澄湖上的長橋、市河上的短橋相互交接。圓形的橋孔、方形的橋孔，相互疊映。石板鋪成的街道，從水下伸展上來，穿過窄窄的巷子，又漸漸沒入水中。沿河的房舍，肩挨著肩，一色的煙灰小瓦，保留著顯著的明清風格。戶與戶之間皆有防火用的女牆相隔，白色的牆體有些斑駁，如同百歲老人的蒼顏。河上晃蕩著許多小船，船娘邊搖槳邊用吳儂軟語唱著當地民歌。莊內的船比車作用更大，船可以搖到自家的門前院內，車卻不一定能到。

我正在品味這幅富有立體感的水墨畫，忽然傳來一陣鼓樂之聲。循聲望去，但見水上搖來一條彩船，船頭上有一人持篙，船兩側數人划櫓，隨著鑼鼓節奏，小船彷彿氣墊船般懸於水上飛快前進。船艙正中端坐一對新人，新郎頭戴禮帽，身著長袍，新娘珠冠紅巾，身著喜服。這著裝，

既不是當代人的穿戴，又不像舞臺上的戲服，很有特色。細想想，這大概也是明清遺風，水鄉習俗吧。我這人好看熱鬧，就隨著那喜船前行。船在不遠處拐入一條橫著的水巷，隨即攏了岸。新郎、新娘攜手登岸。這又有些革新了。我曾在蘇北一個水鄉看過舊式婚禮，新娘是由「攙親奶奶」攙扶著進門的。「攙親奶奶」一般由兒孫滿堂的「福奶奶」擔任。進門後要「喊好」，「攙親奶奶」喊一聲：「福來是五啊！」眾人一起應答：「好啊！」接下來便是：「喜到成雙啊！」眾人又應答：「好啊！」過去還要喊：「兒孫滿堂啊！」現在一般則改喊：「計劃生育啊！」眾人也跟著喊「好啊！」一口氣能喊幾百句，鬧得院子裏喜氣充盈。

傳統的結婚儀式倒是和舞臺上大同小異，程序上是一拜天地，二拜雙親，三是夫妻對拜，然後送入洞房。當地風俗是拜天地、拜祖宗，然後進洞房，新郎挑去新娘頭上的紅方巾，再喝交杯酒，眾人鬧新房。聽周莊人說，這叫玫瑰婚典。這種結婚儀式，不僅當地人採用，而且還為外地遊客提供參與的機會，如果誰願意，可以到周莊報個名，地方上自有組織者幫助操辦。

看畢玫瑰婚典，我又返身匯入人流，徜徉在民俗文化街上。這裏聽不見機器轟鳴，也沒有現代科技含量，整個街道呈現出來的彷彿是一部上世紀五十年代拍攝的老電影畫面。紡紗車「吱吱」地響，一團棉花在一位大媽的手下轉眼地成了一錠紗線；織布機「啪啪」地叫，梭子在姑娘手裏來回地穿，那富有江南特色的細白土布，在不知不覺地延伸開去。這邊「乒乓」有聲，赤膊的壯漢正在掄錘打鐵。那邊「呲剁」作響，巧手的木工正在箍桶。隨著「嗦嗦」的細語，竹條在簀刀下化成柔軟的篾片……剪紙的、麵塑的、捏泥人的、做草編的、刺繡的、釘秤的、補鍋的、絢

鞋子的……各種傳統手工藝，差不多都能在這裏看到鮮活的表演。當然，這裏面許多行當在今天已經完全失去實用的價值，比如補鍋，補一口鍋遠不如買一口新鍋划算的。但是，有一些手工藝品，比如草藝、布藝、紙藝，卻是難得的「綠色旅遊紀念品」。我邊走邊想，這條街其實是一部立體的民俗教科書呢，比高科技的三維動畫更好看，因為這裏的景物，看得見，摸得著。在一臺織布機前，我也上去穿它一梭，於是，那長長的布匹裏，就有了我織進去的一根緯線了。

周莊地屬崑山，崑山是崑腔的誕生地，崑腔則是今日之崑劇的源頭。崑劇如今已被聯合國列入「人類口述非物質遺產」的代表之一，有「曲中幽蘭」之美譽。在一個很大的四合院內，我聽到了久違的崑劇《浣紗記》。我立即跨入院內，但見半露天的戲臺上正在演出，天井裏擺著一排排木椅、木凳，坐著不少戲迷，戲臺的前、左、右三個方向，都立著小樓，樓上朝天井方向敞開著門窗，樓板上也都站著觀眾。臺上的素衣女子正在唱：「苧蘿山下／村舍多瀟灑／問鶯花肯嫌孤寡／一段嬌羞／春風無那／趁晴明溪邊浣紗。」詞曲清麗文雅，那飾演西施的女子嗓音又很是甜潤酥柔，十分委婉動聽。這是崑劇始祖級的一齣劇目了。崑山腔源於浙江的海鹽腔和餘姚腔，是崑山人魏良輔兼收並蓄，加工提高而成。同代傳奇作家梁辰魚創作了《浣紗記》，詞與曲天造地設一般相配，對崑腔傳播起了大作用。崑劇對諸多劇種產生過重大影響，而到了清朝中後期，地方戲曲興旺了，崑曲卻逐步衰落。解放後，政府很關心崑劇的繼承和發展，當年浙江崑劇團的一曲《十五貫》，救活了一個劇種。」我不懂音樂，但知道，崑曲帶來過輝煌。周恩來總理說是「一齣戲（即《十五貫》）救活了一個劇種。」我不懂音樂，但知道，崑曲的主要特徵是細膩婉轉，人稱「水磨腔」。「水磨」是多麼

細膩的境界呀，行雲流水，欲斷還連。舞臺上的白色長袖叫做「水袖」，崑劇表演也極富舞蹈

性，像緩緩流淌的河水！入水鄉，聽「水」腔，賞水袖，置身水的世界，我彷彿覺得自己也已成

了水的一分子了。

天色不早，腹中已空，尋一沿河酒家，點幾個水鄉小吃。店家推薦說，「萬山蹄」最是好

吃。我也知道「萬山蹄」是水鄉美食的代表，據說是明代巨富沈萬山首創。這是一種紅燒蹄

膀，不油不膩，滑爽可口，即使不能吃肉的人，見了「萬山蹄」也要啃上幾口。

夜幕降臨，熱鬧一天的周莊逐漸沉寂下來。沿河的店鋪，高挑著的紅燈籠倒映水中，隨著水

的流動河面上漾起一道又一道彎彎曲曲的霓虹。前面有民居客棧，室內的擺設古色古香，雕花木

床上支著夏布蚊帳，藍色印花布做的被面、床單，引人生發思古幽情。可惜日程安排已滿，這次

我是不能留宿在此了，待下回再來，圓一個水鄉農舍的「鄉」、「農」清夢吧！

水鄉古鎮，是孕育和傳承吳越文化的重要載體。小橋、流水、人家，是文人墨客嚮往的詩情

雅韻之鄉。在這樣的地方誕生中國戲中之魁、曲中之蘭的崑曲就是順理成章的事了。

吳越文明的滲透和融合，又賦予水鄉傳統文化以競爭的靈魂，這裏的人民勤勞而又精明，深

知滴水能穿石，善於積小溪成大澤，勤於手工勞作，精於商海搏擊，明代便出現全國首屈一指的

大富商沈萬山，真正的「富可敵國」。

「雙橋」是周莊的標誌之一。雙橋一為圓孔，一為方孔，圓潤是一種成熟的人文精神，而方

孔又酷似古代銅錢之眼。外圓內方、天圓地方，這都是傳統哲學的精髓妙論。或許正是這種「方

圓」哲學，造成這方土地上近千年來既出才子，更出財子。套用今人說法，便是「兩個文明共同發展」。今日崑山，已成為中國最富有的「財神縣（市）」，也是外商投資首選的寶地。

周莊的風情是古樸典雅的，周莊的民俗是豐富多彩的。水鄉文化的底蘊總關乎一個「水」字，水有靈氣，水有韌性，柔中寓剛，以柔克剛。

第一亭——醉翁亭

誰是「天下第一亭」，說法不一。有說是紹興蘭亭的，有說是滁州醉翁亭的。我輩不敢妄下結論，好在兩亭都曾到過，近水樓臺先得月，文章也就先從近處寫起吧。

文以地生輝，地以文益秀。

中國那麼多亭臺樓閣，享盛名且傳之千古者其實寥寥。而滁州琅琊山中的醉翁亭，規模不算大，建築風格也難說獨特，交通條件更不怎麼優越，偏它就成了中國第一名亭！究其因，是北宋中葉文壇領袖歐陽修被謫貶在這裏，寫下了千古不朽的〈醉翁亭記〉，於是，亭以文傳，醉翁亭也變得不朽起來。

藉著到南京出差的機會，繞道去一趟醉翁亭。車到滁州城時，天近中午，空中淅淅瀝瀝下起小雨。我們一行三人便在一家不大的酒店中落座，一是看雨能不能停會；二是先吃飯，因為一般旅遊景點飯菜價格都比較貴的。

滁州是皖東著名古城，但現在城裏看不到什麼古蹟，也沒有太多的高樓大廈，街景毫無奇特之處。好在我們不是遊覽市容，「遊翁之意不在城」，只不過把小飯店當作遊醉翁亭前的「歇腳亭」罷了。三人叫了一瓶安徽地產名酒「口子酒」，先尋找一下「醉翁」的感覺。

雨沒有停的意思，我們只好買了傘，撐起，趁著點酒興，朝醉翁亭方向走去。

如同提到黃鶴樓就會想起崔顥、李白，提到滕王閣就會想起王勃，提到岳陽樓就會想起范仲淹一樣，提到醉翁亭，人們自然也會想起歐陽修。同樣，提到紹興的蘭亭，人們立即會想起大書法家王羲之。中國的文人和中國的人文景觀如影隨形，須臾不可離分。

山道如今都是柏油路，雖然雨不緊不慢地下，腳下卻不滑。兩側的山不很高大，樹木茂密，

但很少參天古樹或奇異造型的植株。我想，就這點景色，如果沒有歐陽修，琅琊山怕是出大名也

難呢！

醉翁亭到了。就在前邊山間，出現了一處建築群。原來，這醉翁亭並不是一個孤零零的亭

子，而是佔地一萬平方米，有九個不同風格、不同景致的小院組成的一個被稱之為「醉翁九景」的

整體。景區突出一個「醉」字，或因酒醉，如醉翁亭、同醉亭、醉翁樓；或因泉醉，如讓泉、曲水

流觴；或因梅醉，如古梅亭、影香亭。「醉」後又突出一個「醒」字，如醒園、解醒閣、洗心亭。

一醉一醒，大徹大悟，反映了文人雅士既想入世、卻往往又不得不出世的矛盾心態和處世思想。

我佇立在據說歐陽修常喝醉酒的那個小院裏，背倚據說是歐陽公手植的古梅，望著歐陽公的

畫像，思考著他當年為什麼要跑到這山裏來喝酒。滁州城裏酒不好喝嗎？就像我輩，進山之前特意

在城裏喝了酒，怕裏邊物價太貴呢。想來想去，還是因為歐陽太守當年在老百姓面前，總得注意

些形象，喝酒是雅趣，但當著百姓面大吃大喝就不雅了。他有個文朋詩友，是山中琅琊寺裏的和

尚。他常去拜訪這位文友。城裏喝酒不好，跑到寺廟裏去喝酒當然也不好，於是，這山道邊的小亭

子就成了歐陽公歇腳喝酒的「路邊店」了。

與古往今來的眾多知名文人相比，歐陽修還是幸運的，他至少沒有受到司馬遷受過的宮刑、

孫臏受過的臏刑，他雖然被貶一隅卻還能嘯傲山水，寄情詩酒，稱「醉翁」，寫「醉文」，吟

「醉詩」，說「醉話」。其實，這位「醉翁」並不醉，一句「醉翁之意不在酒」便洩露了天機。

據史料記載，這座亭子初建於北宋仁宗慶曆年間，距今已有八百多年的歷史。在歐陽修之前，這亭子了不起就是座荒野孤亭。正是因為歐陽修為其作記，才使得附庸風雅者不斷前來瞻仰，又有後人不斷為其增添景點，經過八百多年時空轉移，發展成今天偌大一片園林，這肯定也是歐陽修始料不及的。

擴建園林有利有弊。一方面，為後人留下越來越厚的文化遺產，更加吸引遊人；另一方面，則使後人對先人的處境產生錯覺。如遊醉翁亭，就覺得歐陽公挺會行樂，偌大一片園林得耗去多少民脂民膏呢？然而，倘若僅留一小小孤亭，而今的遊人又有什麼興致去觀看呢？這也是一對矛盾。

由此，我們不得不佩服歐陽修的偉大，他說：「醉翁之意不在酒，在乎山水之間。」出了醉翁亭，前面山道悠長，林壑幽深，登山的路不再是柏油路，而是青條石依山勢鋪就，時陡時緩。這才是真正的「琅琊古道」，但這條路也不是宋代就有，而是明嘉靖年間建成，途中還有一小亭、一小湖，亭稱蔚然亭，湖稱深秀湖，意思都是取自歐陽公「望之蔚然而深秀」的名句。沒什麼大意思，也就繞過去，繼續向前。待到登上山頂，也累得氣喘吁吁，渾身是汗了。峰頂一閣名「會峰閣」，取群峰聚會的意思吧。登上會峰閣，展目四望，果然如歐陽修所說：「環滁皆山也！」這琅琊山在煙雨霧嵐之中，顯得深遠廣博，滿目青翠，給人一種飄飄欲飛的感覺。那琅琊寺就座落在山腰一處比較平緩的地方，高臺階，月洞門，匾額上書「琅琊勝境」，儘管這已不是唐代建築，而是民國初年重建的廟宇，但仍不失莊嚴肅穆，頗具古剎氣象。只可惜門口有不少叫

賣旅遊紀念品的，把這氣氛給商業化了些。

雨中遊琅琊山，的確給人一種似醉非醉的感覺。這醉，半是口子酒的緣故，半是因為這兒的山水也是醉人的。

回家途中，得詩一首，因人是似醉非醉，故而詩亦非詩，且作韻文讀吧：「醉翁之意不在酒／山水牽著魂魄遊／琅琊峰下藏深秀／解醒閣中掩風流／流觴錯觚假興致／磋字切句真追求／一座小亭竟不朽／地以文名傳千秋。」

第一山莊——承德避暑山莊

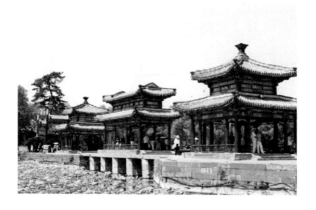

世界現存的最大皇家園林，是承德的避暑山莊。避暑山莊原名熱河行宮，俗稱承德離宮。現在是全國重點文物保護單位，已經被列入「世界文化遺產名錄」。

我最初對承德感興趣，是看了承德「露露」的廣告：「露露」一到，眾口不再難調。口氣不小。

再後來，讀了余秋雨先生的一篇文章，叫做〈一個王朝的背影〉，把承德看作整個清王朝濃縮在這裏的背影，可見有些根基。

於是就下決心去一趟承德。藉著到清王朝發祥地──遼陽（建州）出差的機會，特意繞道承德，看一看這到底是個什麼所在。

到達承德的第一天，天色已晚，公園關門了。我在門口轉了兩趟，望著一圈連綿起伏、直通山間的圍牆，酷似一座古城，真想像不出這裏面有多大，更想像不出數百年來這兒發生的牽連著億萬人眾命運的故事有多少。

第二天一大早，我們作為首批遊客進了門。但見門前匾額上懸掛著康熙皇帝的御筆「避暑山莊」，令人奇怪的是，那「避」字右邊應是「辛」字，康熙爺把「辛」字多寫了一橫，成了錯字。好好的字多加一橫到底是筆誤還是另有用意呢？看了資料才知道，康熙皇帝是特意加了一筆，還專門解釋：「此是避暑之避，不是避難之避。」不知康熙皇帝說這話時是什麼心態，總之是伏下了一種不祥的讖語。他的後代，竟有兩個皇帝死在這避暑山莊內。嘉慶之死雖不是為了避難，那咸豐皇帝卻的的確確是為避難死在這裏的。

初入莊門，並不覺得這兒有多大，那些宮殿也不怎麼金碧輝煌，而且多為平房，可是越往裏走越顯得開闊。跑了幾個小時，再翻一下導遊圖，才發覺僅僅跑了山莊的一角。

這是一座集宮、苑於一體的皇家園林，分為宮殿區和苑景區兩大部分。宮殿區又有正宮、東宮、松鶴齋和萬壑松風四組建築。宮殿區就是皇帝來此避暑休養時處理公務的地方了。整個宮殿建築青磚灰瓦、木柱古樸，不施彩畫。但是佈局規整嚴密，中軸線明顯，不失皇家氣派，這是皇帝在追求一種如仙似民的生活情趣和意境。康熙皇帝曾吟詩道：「谷神不守還崇政，暫養回心山水莊。」就是他心境的真實寫照。苑景區就是宮廷的後花園，分為湖區、平原區和山區。湖區舊時有溫泉，東南部宮牆出五孔閘引出一條世界上最短的河流──熱河，故而承德又稱熱河。看了湖區，彷彿到了杭州，湖面了水霧濛濛，橋、榭、閘、洲、樓、臺、亭，秀麗無比。平原區又極其開闊，不像南方園林惜地如金，擁擠不堪。這裏有「萬樹園」、「試馬球」，建築仿蒙古族風格。今天，那裏還有許多新置的蒙古包，供遊人休憩、住宿。山區就更加氣勢逼人了。蜿蜒而上的甬道，在山間盤旋，碧瓦朱欄的建築，星羅棋佈。這又與南方園林全然不同，像蘇州園林，多是假山，這裏把一片山區納入花園，何等粗獷豪放！遠望還有一座造型奇特的山，高岡之上，立一巨石，上粗下細，形似棒槌。人稱「棒槌山」，也叫「磬槌峰」。山區佔了山莊的五分之四，有四十四處勝景，「錘峰落照」是其中一景。一個宮殿區就已跑得我們氣喘呼籲，山區這次肯定去不成了。就遠遠看看，飽飽眼福吧。

這座集「南秀北雄」之特點的皇家園林，樓臺殿閣，寺觀庵廟等古建築就有一百二十多組，

其中康熙皇帝以四個字（如「水流雲在」）命名的又有三十六景，乾隆皇帝以三個字（如「煙雨樓」）與「避暑山莊」同列為世界文化遺產的還有「外八廟」。在山莊東部和北部起伏的丘陵上，眾星拱月般環列著十二座金碧輝煌的大型喇嘛寺廟，風格各異，是漢、蒙、藏文化交融的範本。

當年，這裏有八座寺廟由清政府理藩院管理，又都在古北口之外，因而統稱「外八廟」。「外八廟」金碧輝煌，富麗堂皇，有些屋面直接蓋著鎦金瓦，這顯示了康乾二帝用來統戰的一番苦心。清王朝提出：「合內外之心，成鞏固之業。」當時朝廷裏也有些不同意見，乾隆帝就告誡他們：「朕一廟勝過十萬兵。」

十二座廟座座都到，作為一個匆匆遊客來說，既沒有必要，也沒有時間和精力。我們只到了普樂寺、普寧寺，建築是藏式風格，外觀很像布達拉宮。一問，當地人就稱普寧寺為小布達拉宮。

這是一項極其浩大的工程。單是避暑山莊，從康熙四十二年（西元一七○三年）到乾隆五十七年（西元一七九二年），前後歷時八十九年才告建成，總面積五百四十六萬平方米，宮牆就達十公里，裏面大得能裝下十幾個北京的北海！外八廟也都在乾隆年間建成。可見那時的清政府經濟實力還是很了不得的。

由於這是一處人文景觀，我們就不能不聯繫歷史去做些簡單的思考。清王朝入主北京之後，承襲了明朝宮苑紫禁城。為什麼還要去修偌大的「避暑山莊」呢？或許，對一個常年策馬馳騁的民族來說，住在高牆深院之中，從形式到內容都感受到了前所未有的羈絆吧。紫禁城是華夏正統王氣

的象徵，應當牢牢佔據，不要去改造它。要麼就尋找一個新的支點，重建一個標誌工程，打上自己的印記。於是承德的避暑山莊就應運而生了。

但是，避暑山莊既成了清王朝鼎盛的標誌，又成了清王朝沒落的見證。當清王朝覆滅之時，這裏已經是荒蕪一片。如今，避暑山莊早已回到人民手中，成為一處遊覽勝地。不過，我走在那些宮殿的走廊裏，仍然感到有些陰森，慶幸自己好虧沒有生在康乾盛世，要不，也許我也在修築這個大園子的民伕之列，累死也未可知。

第一祖庭——白馬寺

佛教對於中國來說，其實是由外國引進的洋教。它始於印度，卻盛於中國，歷兩千年而不衰，這說明中國人在思想上並不排外。當然，這種不排外的思想，前提必須對統治階級有好處，或者至少是統治階級認為對自己有作用才行。否則絕不可能得到公開的張揚。最初的佛教引進，就是由最高統治者皇帝首肯的。這位皇帝就是東漢明帝劉莊。據傳說，劉莊夢中見到一位自西方而來的金人，在宮殿上空盤旋，早朝時就把這個夢告訴大臣們。大臣們就說西方佛國如何如何美妙，於是，劉皇帝就派人往西方取佛法。這比唐僧西天取經要早五百六十年。取經者在大月氏（今阿富汗一帶）遇天竺（今印度）高僧攝摩騰和竺法蘭。東漢永平十年（西元六七年），漢使梵僧以白馬馱經載佛像返回洛陽，第二年開始建寺。寺，本來是官署名。印度高僧到達洛陽後，皇帝親自接待，並安排在負責外交事務的鴻臚寺暫住。從鴻臚寺中取一「寺」字，從白馬馱經中用「白馬」一詞作為紀念，合成為「白馬寺」。此後，「寺」便成了中國寺院的泛稱。白馬寺於東漢建成後，經宋、元、明各朝及當代人重修，形成了今天佔地六萬平方米的規模。

這是佛教傳入中國後，由官家正式創建的第一座寺院，因此歷來被佛教界稱為「釋源」和「祖庭」。「釋源」即釋家（佛教）發源地，「祖庭」即祖師庭院。也有人稱第一古剎，第一名剎的，都不錯。但中原乃至北方古剎、名剎很多，如「少林寺」、「法門寺」也很古老、很有名氣，唯「祖庭」二字，非白馬寺莫屬，故以「天下第一祖庭」尊之。

白馬寺距今洛陽城東十二公里，北枕邙山，南濯洛水，古木叢中，殿閣掩映，寺廟群裏，寶塔高聳，牌坊門前，寶馬迎客，很是莊嚴古樸。寺東不遠處，殘破的洛陽古城垣，形容枯槁，似

在嵩萊灌木叢中喘息，依稀可辨當年作為帝都的洛陽城之龐大骨架。

近兩千年來，中國換了許多朝代，白馬寺也隨著改朝換代而沉浮榮枯。漢末，董卓火燒洛陽，白馬寺毀；唐中，武則天信佛，白馬寺大興；之後再毀再建。新中國成立後，作為文物保護，和接待外國友人之用，於一九七二年又大規模重修。如今這裏已成為一個重要的旅遊景點。

中國的寺廟，格局上大致相近，主體建築少不了大雄寶殿、天王殿、鐘鼓樓、藏經閣、齋堂、客堂之類。在此基礎上各有增加，增多增少隨緣而定。白馬寺的顯著特徵是山門前有兩匹高一點八米，長二點二米的石馬，彰顯白馬馱經之功，宣示白馬寺之來由。這兩件宋代藝術品，是其他寺廟所沒有的。

大凡古老寺廟，都有鎮山之寶。白馬寺也不例外。大雄寶殿中安放的三世佛、二天將、十八羅漢像都是元代作品，是從北京故宮移來的一級國寶，佛教藝術中的珍品。寺內還保存著唐代之後的歷代碑刻四十多方，其中以元代華嚴名僧仲華文才撰文的《洛京白馬寺祖庭記》最為上乘，碑文中稱白馬寺為「祖庭」和「釋源」。文詞已十分了得，書法更是一絕，字體神豐骨秀，酷肖書法名家趙孟頫的「趙體」。但因書者未留名姓，究竟何人所書至今仍為懸案。還有一塊巨大的殘碑，碑文不是如傳統章法一寫到底，而是分行分排的，有點像今天現代詩的排版方式，相傳為宋代翰林學士蘇易簡撰寫。這在當時算是一大革新，如今成了白馬寺的一大景點，被稱之為「斷文碑」。

白馬寺山門外有一座齊雲塔，高十三層二十五米，造型呈拋物線狀，有著女性形體的嫵媚雅致，創建時間只比白馬寺晚一年。據稱是中國最古老的佛塔。當然，今天所見磚塔也已不是原物了。依塔而建的齊雲塔院是河南第一座比丘尼道場，住的全是尼姑。僧尼比鄰而居，讓人覺得佛家也有人情味。聯想到唐朝的薛懷義主持大修白馬寺的故事，出家人可以自由進出宮闈，而君臨天下的武則天則甘願捨身事佛，流傳出不少為俗人津津樂道的風流韻事，就更加體味出佛家的可親可愛，富有溫情。至於後人發明的帶髮修行做居士的信佛途徑，以及少林寺和尚提出「酒肉穿腸過，佛祖心中留」的修行準則，對眾多既眷戀紅塵、難捨男女之道，同時又嚮往升入「極樂世界」的人們來說，是把佛教理論和飲食男女生存實踐做了務實的結合，這種「與世俱進」的創造，更容易為「性情中人」所認同。

佛教在中國最興盛是唐朝，最衰也是唐朝。到了唐武宗時，全國佛寺多達四萬多座，僧尼四十萬人。佛教中又分為禪宗、淨土宗、密宗、律宗各種派系，形成既鬥爭又聯繫的一張龐大「佛網」。龐大的佛教隊伍，要吃、要喝、要穿、要住，直接影響了中央財政收入，增加了老百姓的負擔。加之唐武宗篤信道教，於是下令「滅佛」。朝廷規定，京都及東都（即洛陽）只准留佛寺二所，每寺留僧三十人，各道只留一寺，其餘全都毀去，僧尼還俗，田產歸官，銅像鑄錢，寺廟改作驛舍，毀寺四千六百餘區，各種僧房靜室四萬多間，還俗僧尼二十六萬零五百人，收回良田數千萬頃，奴婢十五萬人。作為禪宗寺院的白馬寺，決策者們心知肚明，只有順應時勢，團結佛教各大宗派，以屈求伸。從此，中國佛教進一步本土化，「統一戰線」化了。可見「佛法無邊」

一說是難以自圓的。不過：「大肚能容容天下難容之事，笑口常開笑世上可笑之人。」這副佛像邊的對聯，倒是既體現佛家雅量，又能為凡夫俗子、帝王將相普遍接受的格言。

佛教博大精深，否則也不可能流傳數千年而不衰。因此，筆者雖不信佛，卻也不敢輕易貶佛，也不至於佞佛，佛就是佛，信不信由你。但是，白馬寺作為天下第一祖庭，作為一大重要旅遊景點，非常值得一去。這裏滙聚了中國佛教的十項第一，是中國第一座古剎，有中國第一座佛教古塔，第一次「西天取經」始於洛陽，第一名印度高僧在此居住，第一部傳入中國的梵文佛經《貝葉經》收藏於此，第一個譯經道場也設在此，第一部漢文佛經也在此譯出，第一本漢文佛律在此始譯，第一場佛、道之爭在此發生，第一個漢人和尚在此受戒。十個第一合稱「祖庭十古」，有點「十項全能冠軍」的意思了。

第一名刹——嵩山少林寺

說來真是淺薄，過去一直譴稱某此權要的貼身左右為「哼」、「哈」二將，卻不知「哼」、

「哈」二字的真實涵義。這次路過嵩山少林寺，經導遊解說，才曉得「哼」、「哈」二將的來歷。

原來，這兩位天將的最大本領就是，一個會從鼻孔裏「哼」，一個會從嘴巴裏「哈」。一

「哼」一「哈」，對方就會敗下陣去。

「哼」、「哈」二將天下無敵。因此，享譽「天下第一名剎」的少林寺，便請「哼」、

「哈」二將把守山門。

這便是「天下第一名剎」的由來。

少林寺始建於北魏太和十九年（西元四九五年），當時，釋迦牟尼大弟子摩訶迦葉的第

二十八代佛徒菩提達摩泛海到廣州，經南京北渡長江，輾轉來到少林寺，廣集信徒傳授禪宗。因

此，佛教界尊奉少林為禪宗祖庭，菩提達摩便是禪宗初祖。

少林以禪宗與武術並稱於世，隋唐時已具盛名。到了宋代，少林功夫自成體系，稱「少林

派」。元明時期，少林僧眾達二千餘人。

少林寺的選址堪稱一流。中嶽嵩山，峰巒起伏，松濤煙波，顛連百里，少林寺背倚五乳峰，

取「山包寺」之勢，三面群山環繞，藏氣避風，幽深雅靜。

我們邁進山門，越過鐘鼓樓，躡手躡足地從「哼」、「哈」二將像前經過，生怕驚動這威

力無比的二位天神。過天王殿，就是少林寺的主體建築大雄寶殿了。果然器宇不凡，有天下獨尊

之威嚴。飛簷凌空，斗角出世，古樹參天，群房拱衛，天井闊大，道路寬敞，鐘鼓齊備，香煙繚

繞，一派莊嚴氣象。

寶殿裏，供奉著的便是佛祖釋迦牟尼的裝金座像了。

過了大雄寶殿，依次還有藏經閣、方丈室、立雪亭、千佛殿等建築。每一道景觀都如屏風隔擋，不知道這偌大院落有多深。一如南方寺廟的格局，中軸線兩側對稱地建有文殊殿、普賢殿，供奉著文殊、普賢兩尊菩薩像。

據說少林寺藏有北齊後的歷代石刻四千餘件，千佛殿中藏有五百羅漢壁畫三百平方米，我們因來去匆匆，未及觀賞。

出得寺門，便去尋找塔林。

這塔林多次在電影、電視裏見過，特別是電影《少林寺》，不少武打場面就是在塔林中拍攝的。

去往塔林的路兩邊，開設了許多武校，習武的多是些十歲左右的孩子，在那裏「哼」、「哈」、「哼」、「哈」地打鬥。一個個汗流浹背，老師彷彿鐵石心腸，不但不叫休息，還呵斥著類似「加油」、「使勁」的話語。我們就感歎：「練少林功夫真苦啊！」真應該把各家的小孩都帶到少林寺武校來看看，學一學少林小子的吃苦精神。

進得塔林，又是一番景象。二百四十多座磚石墓塔，像一群神態莊嚴的塑像，立在斜陽之下。林中有些松樹，長得很挺拔的樣子，令人聯想起少林弟子「行如風，站如松，坐如鐘，臥如弓」的口訣。

所謂塔林，就是和尚的墓地。塔即是和尚的墳。這裏從唐代到清代，才建起二百四十多座磚石墓塔，可見不是一般僧眾的墓地了。僧人才有資格在圓寂後進入塔林。僧人故去稱為圓寂。一些有名望、有資歷的僧人才有資格在圓寂後進入塔林。

我們站在塔林裏，彷彿聽到千百年來佛教界的誦經聲，聽到少林弟子練功時發出的「哼」、「哈」聲。

我於是就想，這「哼」、「哈」究竟有什麼神力，竟能使千軍萬馬敗陣？練少林功夫，一拳一腳伴著一哼一哈，日積月累，自然就會有一種內在功力傳遞出來。聚天地之靈氣，集日月之精華，克敵制勝當在情理之中。

或者，「哼」、「哈」就是一種經咒，如同「唵嘛呢叭迷吽」的咒語那樣，修行到家，得道成仙者一唸那咒語，法力無邊，天神都聽其調遣，自然就戰無不勝、攻無不克了。

「哼」聲一般從鼻腔中發出，是由上而下的聲波，令人敬畏。

這是以剛克柔。

「哈」聲則是開口音，伴著笑臉，令人感到和藹可親。

這是以柔克剛。

一「哼」一「哈」，剛柔並濟，自然就會立於不敗之地了。

當然，這只是我們瞎想，少林功夫伴發「哼」、「哈」之聲是事實，但究竟「哼」、「哈」二字在練功中有無作用不得而知，不過，作為發功時的一種吶喊聲，可以幫自己鼓勁，同時震攝

對方，這作用是肯定無疑的。

少林寺周邊還有很多景點，但我們這次是沒有時間遊覽了。同行的兩位朋友開起了玩笑。

「哈，你可別公費旅遊。」

「哼，我下次再來。」

第一佛寺——法門寺

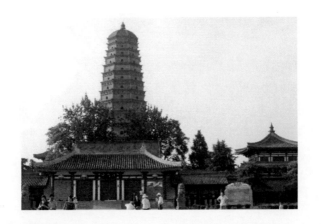

天下古寺名剎，大都與名山奇峰相依共存，以顯示佛之神祕。因此，佛與山之間素有「不是寺包山，便是山包寺」之說。

但是，位於渭北黃土高原之上的法門寺，四周圍卻是一馬平川，毫無山峰依託。偏就是它，得享「天下第一佛寺」之盛譽。這便更讓我生出瞻仰、考證一番的想法來。

時值早春，我們驅車出西安，沿古絲綢之路，往寶雞、咸陽方向前行。公路兩旁，沒有任何讓人流連的山水風景，只有大面積的蒜田。由於缺水少雨，那蒜苗看上去葉瘦幹細，楚楚可憐。

但據說這兒的蒜薹很有名，條支勻稱，水分少，吃起來倍兒脆，是扶風縣的一大名產。可見，凡物皆有特色，而特色不完全在外觀，重在內部質量。

憑窗遙想，當年的法門寺，是皇家寺院，那些皇帝后妃，前往燒香拜佛，一路龍車鳳輦。相反，皇室宮殿早已牆頹屋朽，那佛塔經堂，雖然也有些興衰變故，但總體走向卻是日漸輝煌，這其中緣由，倒也令人回味。

旌旗遮天蔽日，這沿途倒是無限風光。只是可歎，皇家寺院保佑不了皇家的萬世基業。

過了扶風縣城，往北再去十公里，到法門鎮。從外觀上看，這裏只是西部一個小城鎮，沒有什麼特別引人之處。但再往裏走，卻見高大的石牌坊當街聳立，有點佛國「莊嚴氣象」了。

下車後，迎面便是一大建築群，建築格局與其他寺院大抵相近，迎面是山門，橫切面很寬，但不是很高，匾額上書「法門寺」三字。山門後面，聳立著一座十三層高的寶塔。那便是供奉佛祖釋迦牟尼佛指舍利的所在了。這裏的大雄寶殿、長廊角亭、鐘鼓樓、禪房、寮房等建築，與我

過去所見的同類建築不盡相同，大都是大屋頂，外表不事裝飾，看上去不那麼金碧輝煌，但顯得老成持重，撲實莊嚴。原來，這些都是仿唐建築，是古色古香的唐代遺風。

法門寺始建於東漢末年，繼於北魏，興於隋，盛於唐。西元二七二年，印度阿育王為這裏安奉佛祖釋迦牟尼指骨舍利而建塔成寺，故名「阿育王寺」（亦稱「無憂王寺」）。唐高祖李淵立國稱唐後，根據佛典「為世之則謂之法，眾聖出入之通處為門，故云法門」之說，改「阿育王寺」為「法門寺」。

唐王朝是佛教鼎盛時期之一。繼北魏和隋之後，唐貞觀五年（西元六三一年），皇室又開塔就地瞻禮舍利，並規定此後為三十年開塔一次。唐高宗顯慶年間，武則天長安四年，唐肅宗上元元年，唐德宗貞元六年，唐憲宗咸通十四年，曾先後六次以極其隆重的儀式迎請佛骨至宮內供養。這當中，也曾起過風波。大文學家韓愈曾為諫迎佛骨而遭貶，還差點掉了腦袋。所幸的是韓愈為我們留下了一篇不朽的文字，即〈論佛骨表〉或〈諫迎佛骨疏〉。

元和十四年，憲宗皇帝欲迎佛骨至宮內供養三日，時為刑部侍郎的韓愈極力反對，上表進諫。他列舉了黃帝、少昊、顓頊、帝嚳、帝堯、帝舜及禹等前朝帝王年皆百歲，天下太平，漢明帝信佛，百姓安樂等先例，認為這些都不是「事佛」而致，因為那時中國並無佛教。恰恰相反，漢明帝信佛，在位僅十八年，宋、齊、梁、陳、元魏已下，「事佛漸謹，年代尤促」。一個朝代也不過幾十年就滅亡了。

梁武帝雖在位四十八年，並三度捨身施佛，最後卻為侯景所逼，餓死臺城，國亦尋滅……由此可見，佛是不足「事」的。「事佛」本為求福，結果卻得了禍。

韓愈的觀點，有理有據卻沒有用。皇帝大怒，要殺他。由於多種原因，或許最終還是佛家「慈悲為懷」的箴言起了作用，皇帝結果是把韓愈貶為潮州刺使。赴任途中，或許最終還是佛家

詩：「一封朝奏九重天，夕貶潮州路八千。欲為聖明除弊事，肯將衰朽惜殘年！」其實這時韓愈才五十二歲，便自稱衰朽了，或許這是他不信佛的「報應」吧。當然，對於中國文學界來說，韓愈若是信佛，便失去一篇擲地有聲的好文章了。

明、清兩代，法門寺香火大不如前。明隆慶三年（西元一五六九年），原木塔崩塌。明萬曆七年至三十七年，建起一座十三層八面磚塔。清順治十一年（西元一六五四年），因地震造成塔體傾斜裂縫，繼而斧劈似地塌了半邊。民國二十八年（西元一九三九年）經過補修，到一九八一年八月二十四日，寶塔終因淫雨連綿而崩塌。

一九八七年，政府決定重修寶塔，清理塔基時發現了自唐懿宗咸通十五年封閉的唐代地宮。在地宮裏，發現了塵封若干世紀的佛骨舍利。舍利原指佛祖釋迦牟尼遺體焚燒之後結成珠狀的物體，後來，德行較高的和尚在死後焚燒也有舍利。但相比之下，佛祖的舍利才是佛界最高聖物。佛骨舍利重現之時，適逢四月初八佛誕之日，這就更加顯得神秘。於是，法門寺又一次迎來了香火鼎盛期。

先是佛教王國泰國迎奉佛骨舍利，國王親自供養。繼而臺灣佛教界又迎奉至臺供養。因為法門寺佛骨舍利是迄今為止世界上發現的佛教最高聖物，所以，法門寺便成了名副其實的「天下第一佛寺」。

同時，地宮中發現了唐代以來的青瓷、金銀器皿、鐵器、石器、漆器、琉璃器、珠寶玉器、茶具、絲綢織物等世界級珍貴文物，使得法門寺成了聯合國教科文組織指認的世界第九大奇觀。

於是，法門寺成了佛教徒朝觀的聖地，香客們事佛的聖地，遊客們觀光的聖地，這其中，也有一些國家元首、政府要員。從而使旅遊成為當地的一大支柱產業。

我瞻仰了聖物，觀看了文物，流覽了廊前的展覽照片，隱約覺得，與其說法門寺是天下第一佛寺，還不如說它是關中第一博物館。這裏濃縮了中國一千七百多年的政治、經濟、宗教、文化史，在這裏可以觸摸到若干王朝的興衰軌跡，可以叩問歷史留下的榮枯成因，也可以尋訪世界人民祈禱和平的心境，還可以聽取歷朝歷代留下的各種傳奇故事，享用一頓文化大餐！

第一窟——莫高窟

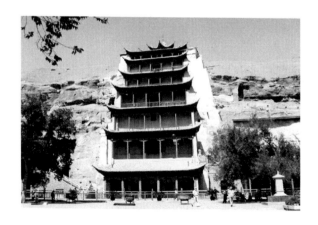

追尋著前人的足跡，二○○四年八月的一天，我來到莫高窟，圓了一回「敦煌夢」。

背倚三危山，面對鳴沙山，遠眺莫高窟，我恍惚中進入時光隧道，徑直前行一千六百多年。

前秦建元二年（西元三六六年）。僧人樂僔雲遊來到敦煌。那時的敦煌，因處於「絲綢之路」交通樞紐、東西文化交滙點而十分繁華了。「敦」意為「大」，「煌」意為盛，單這「敦煌」二字，人們就可領會它在當年的那種興旺景象了。但是，樂僔並不是專為尋覓繁華富貴而去。他看到了鳴沙山東麓有大面積的斷崖，崖壁整齊如刀削斧劈，崖高達十五丈也就是今天的五十米以上。這是鑿建石窟的理想選址。樂僔眼前金光萬道，彷彿鳴沙山東面的三危山上千佛降臨。他感悟到這裏就是佛地。於是決定在這崖壁上開鑿佛窟。這個佛窟，就叫做「莫高窟」。「莫高」可以是這裏的地名，也可以「禪釋」為沒有比之更高的意思吧。

佛從西來。佛教正是從西域經絲綢敦煌傳入內地。自樂僔鑿建第一座佛窟開始，之後的一千多年裏，各個朝代都有人在此鑿窟塑佛繪壁畫。直到元代，隨著陸上絲綢之路作用的喪失和經濟蕭條等原因，莫高窟才逐漸被冷落，逐步走向荒廢，被殘沙掩埋而變得鮮為人知。

當歷史快要走近一九○○年之前，莫高窟來了一位道士。他似乎發現了莫高窟潛在的開發價值或者叫使用價值吧。他要在這裏建立一座道教的太清宮。當然，首先得把這地方沉積了數百年的大量積沙清理出去。

經過一年多的努力，積沙即將清理完畢。就在這時，一段傳奇出現了。在一座石窟的牆壁上，出現了裂縫。道士用手敲了敲牆壁，傳出的竟然是空洞的聲音。原來洞中有洞啊！道士打開

了洞門，奇蹟般地發現時間跨度從四世紀到十一世紀七百餘年間的經史子集各類文書和繪畫作品等達五萬餘件。

這位道士叫做王圓籙，又叫王元籙。

王道士發現的這個密室就是著名的敦煌藏經洞。這個洞現在編號為十七號窟。

王道士發現藏經洞的這一天，是一九○○年六月二十二日。

一段塵封的輝煌重見天日本來是件大好事；可惜，這個發現來得實在不是時候；一個風雨飄搖的政權正處在自身難保的多事時節；一個文化無多的道士掌握著一批無價的國寶，其命運只能是走向悲慘！

此後的幾十年裏，英、法、日、俄、美等列強的冒險家、考察者聞聲趕到，中國政府的各級官員也加入了劫寶、藏寶的行列，分一杯羹。不久，藏經洞中發現之佳品，不是流入異國，便是秘藏於私家。如今這些寶藏，流落在十多個國家和地區。劫餘八千多軸，雖也彌足珍貴，但相對流失的極品相比，已不是精華。

莫高窟在流血！整個中國在流血！敦煌演變成為近代中國一部傷心史。

儘管如此，莫高窟還在，它無論從建築規模、歷史價值、藝術成就各個方面來看，都堪稱世界之最，名副其實的「天下第一窟」。

如今的莫高窟、外觀上變得既「敦」（大）又「煌」（盛），極大的停車場上停滿了各種車輛，綠樹叢中，掩映著仿古的大型建築，林果花木，鬱鬱蔥蔥。宕泉上建有幾座橋樑，沿岸造起

了鐵柵欄。隔河望去，一排排高大的鑽天楊直指雲天。隔著林木，幾百隻石窟憑崖面河，上下五層狀如蜂窩排列綿延一千六百多米。最具代表性的那座塔式建築，巍峨炫目，古色古香的門樓修建得也很氣派。我們憑著購買的百元門票，先去寄存處把照相機、攝相機和較大的包全部存起，然後空手排隊從橋上通過。過了橋就是石窟區了。在這裏，並不是可以隨便進出某個洞窟的。必須要組織起二十人左右的一個團組，然後由專職導遊率領，參觀指定的十個洞窟。這十個窟儘管精品不多，但具有一定的代表性。比如「藏經洞」，還有七層樓高的大佛窟，高達三十三米的大佛像，以及被劫寶者盜走佛像和壁畫的石窟，目前都是開放的。

據資料介紹，這裏總共有各種類型的洞窟七百三十五個，其中有壁畫和彩塑的洞窟四百九十二個，壁畫四萬五千平方米，彩塑二千四百餘身、唐宋木構窟簷五座。是一座集建築、雕塑、繪畫於一體的綜合藝術宮殿。一九六一年，莫高窟被國務院列為第一批全國重點文物保護單位。一九八七年，這裏被聯合國教科文組織列入世界文化遺產名錄。

出於對文物保護的考慮，幾乎所有洞窟出入口都已修繕加固，安裝了既密封又防盜的雙層門。絕大部分洞窟基本封閉，不與普通遊客見面。儘管我們只能參觀十個窟，但仍可窺斑見豹。

那些彩塑、壁畫，經歷一千多年，仍然神采奕奕，顏色新鮮。這一方面得益於敦煌地處氣候乾燥的沙漠地帶，衰落後人跡罕至，而使這些藝術瑰寶得以保存；另一方面也歸功於我國古代雕塑、繪畫等非同一般的藝術成就，特別是使用的原材料，大都取自於天然植物，用今天的話說，都是「綠色材料」，不褪色、不變形，這本身就是一個奇蹟。中國古代藝術的主流是佛教藝術，而佛

教藝術的鼎盛時期的輝煌傑作，如此集中於一處的，唯我敦煌莫高窟！看了這些稀世珍寶，我們體內仍會產生灼熱，為中華民族的勤勞智慧而自豪。

在一面巨大的壁畫前，多少人隨著導遊手電筒光的指引，駐足仰視，那上面竟被掏出一塊長方形的空白，這方畫已被西方盜寶者用特殊膠水黏貼而去。在一群雕塑的牆邊，地面上留下一個圓坑，導遊告訴我們，這裏原有一尊菩薩像，被英國人盜走了，現在存放在波士頓博物館……導遊解說的聲音是平靜的，但我分明看到了許多遊客眼中憤怒的目光，我的心跳也不由自主地加快！

壁畫上留下不少人為的劃痕，很可能是在採取嚴格保護措施前，某些遊客留下的「傑作」，這讓人心裏多少產生一些悲涼！

參觀完規定開放的十個窟，導遊說還有一些窟可看，但要加價，從幾百元到數千元不等。問其原因，答覆是為了控制遊客人數，以強化對文物的保護。這樣的做法，讓人不快而又不解。既然為了保護文物，就該採取措施把該封閉的都封閉起來，現在開放的十個窟，使用了冷光源和恒溫設備，加上半開放的玻璃屏障，難道不足以保護這些文物？如果不能保護，那就不能開放。如果這些窟能開放，其他一些窟也應該能開放、錢少就不能開放的道理。

有人建議在石窟外複製石窟，以供遊人參觀。在莫高窟對面的紀念館裏，我們的確看到了按原來形狀複製的幾個早期石窟，幾可亂真。這倒不失為一個好辦法。

夕陽西下。晚風中，安放著王圓籙遺骨的道士塔孤零零地立在場邊。王道士如果有靈，對莫高窟的今天不知做何感想。對那幾萬軸文書字畫的流失海外又不知如何感慨。遊人紛紛離去，沒有人和王道士道別……

「中華開國五千年，神州軒轅自古傳。創造指南車，平定蚩尤亂。世界文明，唯有我先。」

這是孫中山先生以民國大總統名義撰寫的致祭黃帝陵文。如今，筆者把「天下第一陵」列入「天下第一景」系列，作為遊記來寫，似乎對先祖有些不敬。然而，作為「天下第一陵」的「黃帝陵」，既的的確確是中華民族的祖陵，又完完全全是一大遊覽景區。不說別的，單是那陵、廟所在地的橋山，現存古柏八萬餘株，其中千年以上者達三萬株以上，是我國最大的古柏群。山下軒轅廟中有相傳為黃帝親手所植古柏一株，高二十餘米，胸徑十一米，蒼勁挺拔，冠蓋蔽空，英國林業專家羅皮爾等人考察了世界二十七國的柏樹後，定「黃帝手植柏」為「世界柏樹之父」。也就是名副其實的「天下第一柏」……這些，都足以稱之為「中華第一景」了。

從西安往延安，汽車必經黃陵，兩端的里程基本相等。三點一線，如同一根扁擔，黃陵一頭挑著西安，一頭挑著延安。

我們在西安吃了早飯，驅車往延安進發。沿途景色無奇，一馬平川，土地貧瘠，地裏有些莊稼也不太發旺，許多田裏豎著些乾打壘的圍牆，有點像山東人育蔬菜的大棚壁，只是牆順著田走，包圍的面積比蔬菜棚要大得多，似乎是為防風抗沙所用。時值早春，塬上本來就不多的樹木都還沒有發芽吐綠，見到一些水面，也都沉寂著好似冬眠未醒。

車子十分機械地往前開著，四周沒什麼吸引人處，雖是上午，也讓人覺得有些睡意上泛。

忽然，前面一處綠色映入眼簾，平川裏突兀起一堆翡翠，墨綠色的核，外面包裹著一層水靈靈的霧氣，嫋嫋地向上蒸騰。近了，那些黛青翠綠漸漸活起來，竟是滿山的蒼蒼古柏，直向我們擁

來。果然如古人所說「高者參天，低亦拂雲」，「非煙非霧，亦青亦蒼」，「黛橫半嶺，綠雄高岡」。在這滿眼一片土黃的高原曠野，乍見如此奇景，怎不令人精神為之振奮！

這是什麼地方？

橋山！

黃陵！

哦！果真非同一般。

車隊直發黃陵大門。

山下有停車場。往上有一片開闊地，不管什麼高官顯要「君民人等」，到此「一律下馬」。開闊地和全國各地的旅遊景點一樣，都成了露天集市。各式各樣的旅遊紀念品，分佈在廣場四周各式各樣的攤點上。攤主們推銷最廣的是一種紅帶子，一塊錢一根，說把這帶子繫在黃陵柏上，可以扶正驅邪，保佑闔家安康。價格不高，且意義非同一般，我們便都買了它。多的有十根二十根的買，至少也買三五根。

手持紅布帶，便往橋山來。快到山頂時，山路兩旁的柏樹上便可見到布帶飄動了。黛綠的柏樹枝頭，飄起一縷縷縷大紅，頓使千年古柏變得生機盎然，返老還童了。我買的布帶不多，便效仿別人，把編帶的紗拆下來，一根一根紮，嘿，一根布帶居然可紮十幾棵樹！紗線雖然不及布帶粗闊，但心意是一樣的啊，心到神知吧！我嗅一嗅，啊，滿山的松柏清香，直衝腦門。這不是浮動的暗香，不是飄忽的幽香，而是一種老成持重的、不容置疑的香，香透肺腑，香鎮魂魄，香舒胸

臆，令人久久得不能忘懷，以致歸家數日，鼻中依舊有松香繚繞。

謁陵須得購門票，售票人解釋是合理的，門票的收入要用來維修和擴建陵園。同時還鼓勵海內外炎黃子孫捐資修陵，捐款者不在少數。黃陵人打出的口號，就是以「守陵人」自居，他們是為十多億炎黃子孫捐資的。應當感謝他們，把先祖的陵墓守得如此完好。

陵園正南，有土築高臺一座，稱「漢武仙臺」。據《史記‧封禪書》載：「漢武帝北巡朔方，勒兵十餘萬還祭黃帝塚橋山。」傳說漢武帝劉徹當年從朔方巡遊歸來，在此祭拜黃帝陵。命士兵一人一擔土，一夜之間築起這座高臺。如今這座二十餘米的高臺，已用石塊砌築，鋪有石板階梯和護欄。登臺極目，四周盡收眼底。橋山背依二山，下托沮水，沮水在橋山腳下環流，讓人覺得這山就像架在沮水之上的一座橋，故此得名。

進入園區，有一祭亭，橫額上書「人文初祖」，據說為國民黨元老程潛所書，這四個字也是數千年來炎黃子孫尊崇敬黃帝的一個共同心聲。亭前有郭沫若手書「黃帝陵」碑石，遊人多在此照像留念。香火很旺。平時不燒香的人，到這裏也多請上幾炷香。當然「請香」也要花錢的。在此燒香倒不一定是講什麼迷信，而是了卻祭奠「人文初祖」的宏願。

過了祭亭，踏著地磚鋪就的古道，前行不遠就是黃帝陵墓了。陵墓主體只是一個大大的土丘，環墓砌著青磚花牆，據記載墓牆周長四十八米，封土高三點六米。陵前有明嘉靖十五年碑刻一方，上書「橋山龍馭」，意為黃帝「馭龍升天」之處。陵前有明嘉靖十五年碑刻一方，上書「橋山龍馭」，意為黃帝「馭龍升天」之處。

說起「馭龍升天」，黃帝就成了神話中的人物了。傳說當年，天上派一黃龍來接黃帝升天，

老百姓捨不得放他走，就拽著他的衣服靴子和寶劍不放，結果天命難違，黃帝還是駕著龍升天去了，但衣冠靴子和寶劍卻被老百姓留了下來。因此，後人說黃帝陵中埋葬的只是黃帝的衣冠、劍、傳著傳著，連黃帝是否實有其人也產生過懷疑，許多後人只把黃帝當成傳說中的神了。

幸而出了個司馬遷，他在《史記》中做了明確記載。根據司馬遷的記載，黃帝，姓公孫，名軒轅（一說黃帝為姬姓，號軒轅，因黃帝以熊為崇拜圖騰，固而又稱有熊氏），他「生而神靈，弱而能言，幼而徇齊，長而敦敏，成而聰明」。十五歲就當上了「部落酋長」，三十七歲登天子位。一生經五十二戰，服炎帝，誅蚩尤，結束了遠古戰爭，告別了野蠻時代，建立了中國第一個有共主的國家並當選為中華民族第一帝，中華文明時代從此開始了。因此，後世都尊稱軒轅黃帝為「文明之祖」，「人文初祖」。歷朝歷代，都祭祀拜謁黃帝陵。民間所說的「二月二，龍抬頭」，這一天就是黃帝的生日，平頭百姓即使不能到黃帝陵去祭拜，也會在自己家裏用不同的形式祭祀這位先祖。

而公祭活動，早在春秋戰國時代就開始了。秦代規定天子墳稱「陵」，庶民墳只准稱「墓」。漢代規定「陵」旁必設廟，於是漢初在橋山西麓建「軒轅廟」。唐代宗大曆年間，重修擴建軒轅廟，並栽植柏樹一千一百四十株。宋代因沮水浸蝕廟宇，宋太祖將軒轅廟遷至橋山東麓，即今天所存廟址。元、明、清各朝及辛亥革命前後直至當今，都對黃帝陵廟進行修繕擴建。

元朝曾有人破壞黃帝陵，朝廷震怒，明確降旨，大意說，黃帝是全中國人的共主，不論什麼民族，只要是中國人，便都是炎黃子孫。清代皇室不是漢族人，但祭祀黃帝勝於先朝各代。從清世祖到清宣統皇帝的二百六十多年間，祭祀黃帝二十六次。近當代，孫中山、蔣中正、毛澤東都曾

親撰祭文，國共兩黨還曾同時祭拜黃陵。新中國成立後，國務院把黃帝陵列為首批全國重點保護文物，編為「古墓葬第一號」，因此，黃帝陵更加無疑是「天下第一陵」了。港、澳回歸後，黃帝陵前又增加兩塊回歸紀念碑。臺灣同胞自發謁靈祭祖，年盛一年。由此可見，黃帝作為中華民族的初祖，其凝聚力、感召力與日月同輝，和天地共存，祖國統一，人心所向，勢不可擋！

廟前廣場可供公祭集會之用。廣場面積約一萬平方米，用五千塊大型卵石鋪成，象徵中華民族五千年文明史。廣場北端為軒轅橋，橋北端為龍尾道，共設九十五級臺階，象徵黃帝為「九五之尊」，至高無上。

公祭活動一般在重陽和清明兩節舉行。清明是華人祭祖的同一節日，而重陽則是軒轅黃帝升天之日。因此，黃陵縣重新確定重陽為民祭活動日，這一天，祭陵儀式上要擊鼓三十四聲，鳴鐘十三響，分別代表全國三十四個省、市、區，和全世界十三億華夏子孫。

出門的時候，許多人都在爭相購買一種獨特的紀念品──「百家姓姓氏起源」的碟片。一套要六十元，比市面上要貴許多倍。但沒有討價還價的，因為這裏是黃帝陵，感情上同根，感覺上可靠。我也買了一套。

車離橋山北上，沿途景色立刻又變成渾黃滿目，溝溝壑壑，好似缺齒少牙的老太太嘴。這黃土高原的生態環境，令人擔憂。為什麼橋山會如綠色明珠，數千年蒼翠蔥鬱而不蛻變？是龍脈？是風水？恐怕關鍵還在人們對其重視與關注，治理與保護吧！歎息、沉思，繼而一想，先看看碟片吧。車上就有播放設備。一看，本人先祖乃是炎帝。當然，炎帝和黃帝都是華人先祖！不過，何時能再去拜謁炎帝陵，則會更遂心願！

36

第一帝王陵──秦始皇陵

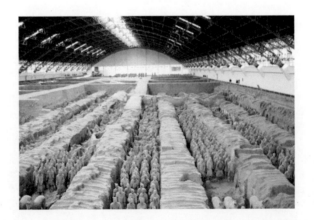

一個中年漢子，頭紮白羊肚毛巾，坐在一面黃土坡坡上，遙遙望著遠處隱隱的那座土山，眯縫著眼睛，定定地出神。一隻乖巧而漂亮的小貓，蹲在漢子的腳邊時不時用舌頭去舔舔他的腳面和手背。

腳邊有一口新打的井，一口不出水的井！以往打這麼深的井，一定是出水的，這回不出水，卻出鬼了，乾往下挖，就是不見水，掏出來的土，竟然像火燒過的，糊糊的，焦焦的。

遠處那座土山，栽植著一些草木，有開花的果樹，也有不知名的野草。那不是一般的山，下面埋的是千古一帝秦始皇。

那是號稱天下第一帝王陵的秦始皇陵，那高大的土山，原本是一座陵墓，

漢子祖祖輩輩生活在這裏。這裏有一座不算高大，名氣卻十分了得的驪山，行政區劃屬臨潼縣。當年，秦始皇統一中國，從三皇五帝中各取一字，合稱為「皇帝」，又因他是自古以來稱「皇帝」的第一人，所以又稱「始皇帝」。秦始皇從登基時就開始為自己準備陵寢，他在位三十七年，他的陵寢差不多修了三十六年多，因此，秦始皇的陵墓規模是極其宏大的，地面上的封土堆底部有五百一十五米長，四百八十五米寬，原來的高度是一百六十六米，經過兩千多年的風雨剝蝕，而今還高達七十六米。漢子打井的位置離秦始皇陵的封土堆有幾里遠，他在這個位置上仍能見到隱隱的土山，也就是那千古第一帝王陵。

漢子原本不信風水，如果真有風水，秦王朝統一六國後怎麼會二世而亡？可是這一回打井不出水，卻讓漢子心裏七上八下起來，莫不是真的驚動了這兩千多年前長眠於此的始皇帝？莫

不是動了皇家的龍脈、龍基？要知道，這地方雖然離開始皇陵外城還有一公里多，但仍然是在這位千古一帝的陵區之內呀！據說整個驪山不過是始皇帝的一隻枕頭呢，其陽多玉，秦始皇看中這方風水寶地，把自己的陵寢安排得頭枕驪山，腳踏渭河，死後仍然一手抓金，一手抓玉，生前死後都想把天下財寶搜在自己股掌之中。

帝王陵寢制度，形成規模格局的也應起始於秦始皇。登基伊始，他便組織一班人馬，專門為他修築陵寢，這差不多成了各朝各代帝王們繼承的制度。當然，在掃滅六國之前，他不太可能有更多精力投放到陵墓修造工程去的，真正大規模修造陵墓，當在他統一中國以後。西元前二四六年，秦莊襄王駕崩，年僅十三歲的嬴政即位，大權被宰相呂不韋和宦官嫪毐操縱。嬴政於西元前二三八年親政，鎮壓嫪毐叛亂，免呂不韋相職。旋即加快步伐推動統一戰爭，前二三〇年滅韓，前二二八年滅趙，前二二五年滅魏，前二二三年滅楚，前二二二年滅燕，前二二一年滅齊，前後不過十年，把一個封建割據、各自稱雄的局面，收拾成一統天下的中央集權制封建國家。統一法律，統一度量衡，統一貨幣和文字，全國的人才、財力、物力都統一由皇帝一人調配。這時候，修築巨大的陵墓才有必需的力量保證。他徵調七十萬人，先後經過數十年，修築起這座空前絕後的帝王陵。

皇帝陵寢，最講究的是地宮。秦始皇的地宮南北長四百五十米，東西寬三百九十餘米，總面積十八萬平方米，僅安葬他的墓室就達兩萬平方米。據史書記載，他的地宮上具天文，用絕大的珍珠，當作日月星辰；下具地理，取極貴的水銀，當作江河大海。宮內還刻石為像，塑立百官站

立兩旁，保證他死後仍然做一呼百應的始皇帝。裏面各種珍奇物品，不計其數。毫無疑問，這是目前中國已經探明，但還不想開採的一處地下寶藏，一座中國古代博物館，舉世無雙。

漢子遙對皇陵，默默自語：秦始皇啊秦始皇，你果真有靈，就該保佑三秦大地風調雨順，五穀豐登，不該讓我打井打不出水來呀！

秦始皇沒有應答，他也不可能應答一個平頭百姓的發問。秦始皇的詞典裏沒有「人民」這個詞，他對芸芸眾生的殘暴是舉世無雙的，且不說他為了修長城、滅六國徵調全國多少民力，死傷無數啊！就說全國統一之後吧，他為了統一輿論，加強集權統治，發動一場焚書坑儒的運動，把全國民間所藏的儒家經典、諸子書籍，及各國史書都集中起來燒毀，把以古非今的方士和儒生四百六十多名一起坑殺……令人毛骨悚然，令人義憤填膺。再說他死後，用活人殉葬，后宮妃嬪，凡未產子者，一律活埋在墓穴之中。接著，又把一批造墓的工匠活埋地下。據後人考證，秦始皇還立下宗室陪葬的規矩，在秦始皇陵西已發現十七座公子、公主陪葬墓，均為殺死後埋入陪葬墓中，當然，這些陪葬極有可能是秦二世胡亥為剷除異己而發動的手足相殘，總之，一批皇子、皇女是被殺殉在秦始皇陵側畔了。秦之殘忍可見一斑！

夜涼如水，冷月孤懸。驪山變成黑黝黝的一片影子，始皇陵也就在這片影子的籠罩之中，漸淡漸暗。漢子站起身來，跺了跺腳下的土地，納悶道：莫非我前世的前世，就是修這皇陵的工匠？冥冥之中有上天的指引，讓我的靈魂逃出這巨大的陰監，投胎於人世，再來看這作威作福的一代暴君，如今也只能被活人踩在腳下嗎！

漢子是凡人，凡人是有一點相信因果報應的，要不然那麼強大的秦王朝怎會「二世而亡」。

修築了萬里長城，暫時防禦了北方遊牧民族的侵襲。然而，殘暴的統治，引發了激烈的反抗，陳勝吳廣揭竿而起，劉邦項羽趁勢而行。在「先入咸陽為王」這一約定的激勵下，項羽殺入咸陽，以暴治暴，殺人越貨，把秦宮婦女、秦庫貨幣，一概劫納過來。更為荒唐的是，他把秦室宮殿宗廟，統統放火燒毀。當時有座號稱連綿三百餘里的阿房宮，也被項羽點火焚燒，宮室太太，前後燒了三個月。最後還剩一個土堆，如今這土堆高約七米，長約一千米，還被列為全國重點文物保護單位。與此同時，項羽派了三十萬士兵發掘秦始皇陵，掘得若千寶貝，最後又放一把火，把秦始皇陵的外部建築燒窯似地燒了一遍。

一座在人民白骨之上建立起來的都城就這樣消逝在新的白骨堆中。

千百年的風雨，剝蝕著歷史的血痕啼跡，同時，也滋潤著新生的花木草樹。生命總是頑強的，人類還是一代又一代繁衍生息於斯。秦始皇陵墓外面的壯麗豪華，已經被歷史無情地剝去，然而，這座陵墓的地下寶藏依然深埋未露。到了西元一九七四年的這一天，已經死去兩千一百八十四年的始皇帝，將要被一位關中漢子撩起一片歷史的面紗。一個激動人心的時刻，就要到來了，一個震驚中外的新聞，就要發生了！

漢子一宿沒睡，思來想去，不管它是什麼千古一帝，不管它是什麼風水龍脈，我必須探清究竟，到底這井為什麼不出水？到底打井就要打出水來，我只知道沒有水就沒有生命，我必須探清究竟，到底這井為什麼不出水？到底打出來的窯土是什麼玩意！

天未大亮，漢子就約好家人和朋友，沿井坑向四周開拓深挖！

文物部門的人聞訊而至！

一個驚天動地的時刻到來了！

一個轟動世界的奇蹟出現了！

這是一處陶俑坑！

是屬於秦始皇陵園組成部分之一的陶俑坑。

排列整齊的大批兵馬俑，頭梳各式髮髻，身著鎧甲短袍，紮綁腿，束腰帶，挾弓挎箭；執劍矛，持弩機，列隊向前！身高一點七八至一點八七米，與真人不相上下。馬拉車，車載人，栩栩如生！

這是中國兩千多年前的藝術傑作啊！不是一件兩件作品，而是六七千件！這龐大的陣勢，這威武的場面，這豪壯的景象，讓人聞到了兩千多年前秦國的強盛氣息，觸摸到兩千多年前中國工藝水平的高超！當然，也依稀感受到千古一帝的殘暴凶橫之氣！

看了這壯觀的場面，誰也不會懷疑，這裏出土的是一個世界奇蹟。按發現的順序排列，秦陵兵馬俑是「世界第八大奇蹟」。

然而，這個奇蹟還只是秦始皇陵那個未發掘之「奇蹟」的一小部分。人們只能知道，那是一座兩千多年前用土深埋下去的城市，五十多平方公里呀，在今天也是一座中等城市呢！兩千多年來，地面上的城市消消長長，不斷變遷，而秦始皇陵由於被深埋地下，儘管有楚霸王的挖掘和焚

燒，但總體沒有被破壞，重見天日的時間已經不會太遠。長眠於斯兩千多年的秦始皇，一旦重見天日，不知做何感想！倘若始皇帝果真有靈，他也許會感到一絲欣慰，幸虧把偌大國家統一了，否則，世代紛爭不已，國家何以強大?!也許會感到幾分愧疚，殘暴總是遭人唾罵，遭人詛咒啊！在世殺人，死後還要殺人，落得後人咒罵譏嘲：天下何曾屬爾家！

感謝那位打井的漢子！是你，為西安的旅遊業帶來了繁榮，是你，為中國考古帶來了驕傲！是你，一個中國最普遍的農民，揭開了平民與至高無上的千古一帝之間進行對話的新時空！

機遇就是這樣不可捉摸。當初打井不出水，如果漢子選擇了放棄，也就沒有今天及時的發現。儘管我們都知道，偶然往往就在必然之中，但我們更要知道，必然往往就在再堅持一下的努力之中啊！

第一孔廟——曲阜孔廟

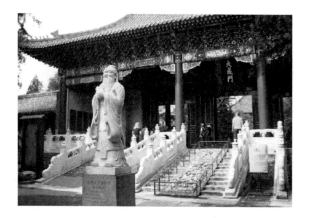

「我們曲阜，你隨手撿一塊用來趕雞子的磚角，那都可能是文物！」初到曲阜，一位年輕的朋友不無炫耀地告訴我。

是的，曲阜，是春秋時期魯國的都城，儒家創始人孔子的故鄉。幾千年的文化積澱，使這裏每一寸土地都沾上了文物的靈氣，抓一把土帶到海外，說這是來自中國曲阜，那便絕對是文物了。這裏有著馳名中外的曲阜「三孔」——孔廟、孔林、孔府。孔府、孔林，自當世上獨一無二，而孔廟，卻是天下眾多。海內自不必說。即便在海外華人圈中也多有尊孔祭孔的場所。除曲阜外，有許多孔廟也建得非常壯觀，比如北京的孔廟，在雄偉建築鱗次櫛比的京城內仍不失為一大引人注目、牽人駐足之處。

然而，普天之下難計其數的孔廟，唯曲阜孔廟獨尊！它的建築風格和封建帝王宮殿一樣莊嚴，一般威儀！它和北京故宮、承德避暑山莊並稱為我國古代三大著名建築群。

孔廟，顧名思義，是為了祭祀孔子而設的廟宇。

孔子，名丘、字仲尼。春秋末期重要的政治家、思想家、教育家、中國儒家學派創始人。孔子的思想在歷史上影響極其深遠，被視為中國文化的象徵。孔子也被公認為影響世界的重要思想家之一。他三歲時就死了父親，家庭生活極度貧困。貧困的環境磨練了他，形成了「食無求飽，居無求安」的頑強刻苦精神。二十歲以後，在魯國做過一些小官，同時學會了禮、樂、射、御、書、數等基本功。三十歲左右，就已通曉「六經」。五十一歲時，任中都宰。五十二歲升任大司寇。五十五歲，辭官離魯，周遊列國十四年，到處宣傳自己的政治主張，但到處碰壁。六十八歲

時回到魯國，晚年致力於整理古代典籍和教授門徒的事。傳說他有弟子三千，賢人七十二。傳之於世的著作《論語》是由孔子的弟子和再傳弟子編纂而成的。「論語」的原意就是「編排（夫子的）語錄」，它記錄孔子及其門徒的言行，彙集孔子的思想學說，核心思想是「仁」。強調「正名」，主張「有教無類」；崇尚中庸，反對主觀和墨守成規；相信天命同時重視人為，提倡後天學習，要求多聞、多見、多思，提倡「知之為知之，不知為不知」等等。綜觀孔子一生，活得並不順暢，可謂顛沛流離，起伏不定。在世時，並沒有受到重用，甚至沒有受到重視。

西元前四七九年，孔子逝世。第二年，魯哀公將其三間故宅改為孔廟。以後，除少數幾個特定時期外，歷代諸多帝王都在不斷加封孔子，擴建廟宇。到了清代，雍正皇帝又下令大修孔廟，形成了現在這樣一座南北長近一公里的九進院落。內有殿、堂、壇、閣四百六十多間，以及門坊、碑亭等諸多景觀。

那天早晨，我們起得較早，到達孔廟時，這裏剛剛開門，廟內尚無遊人。我和我的同伴雙雙徜徉在這歷史文化遊廊間，側耳傾聽兩千餘年中國文化在這裏碰撞、敲擊、吶喊、呼號，似乎見，一個勤奮好學、善於思考的青年，在這裏秉燭夜讀，又從這裏出去周遊列國，雖遭碰壁而不悔，最終把他的思想播撒在一個闊大無垠的國度裏，生根發芽，直至影響了整個人類的文明史。人與思想相比，再長的壽命也只是一瞬。孔子活了七十二歲，儘管在古代他已屬長壽，但與其流傳數千年的思想相比，實在是人生須臾，短暫如白駒過隙、轉瞬即逝啊！當然，孔子在世時也斷不會想到自己身後會留下這麼大的一片輝煌！唐王朝尊他為「文宣王」，宋王朝尊他為「集古聖

先賢之大成」的「至聖先師」，不斷加封，直至登峰造極。啊啊啊，不能再封了，再封的話皇帝就得把金鑾殿讓出來了！且慢，這是什麼所在？比金鑾殿還氣派，還威嚴！瞧這十根雕龍石柱，高浮雕托起一群靈動的巨龍，栩栩如生，昂首飛旋！這是在紫禁城內也沒有的龍柱，這是天下無堪匹比的龍柱，這就是孔廟大成殿前的雕龍石柱！孔廟龍柱居然超越皇家宮殿的龍柱，在皇權至上的社會是不可想像的。這本身就是違背了孔老夫子「君君、臣臣、父父、子子」的諄諄教誨！因此，每當皇帝來孔廟祭孔時，孔府後人一定要用紅綾布將龍柱包裹起來，防止被皇帝發現，招來不測之災。這說明，弄虛作假是聖人及其子孫都會的一種生存方式。也說明，至尊無上的皇帝，其實也很容易被欺騙，不過花幾匹紅綾，便可遮住天子的雙眼了。

「集古聖先賢之大成」，其實是孟子對孔子的評價，顯然有為褒揚而誇大其詞的成分。而說孔廟集儒學之大成卻是毫不為過的。這裏曾集中供奉過孔門弟子及儒家歷代先賢，聖蹟殿裏還藏有明代石刻連環畫一百二十幅，記述著孔子的業績，大量的碑雕石刻，記錄著儒家的學術經典……也許是因為集儒家之大成，所以到後來連孔夫子的夫人也「集」進來了。這位夫人，稱亓官氏，宋國人，十九歲嫁與孔子，先孔子七年去世，對她，古籍上少有記載，尊孔之初也未尊及她。直到一○○八年，宋真宗怎麼想起來追封她為「鄆國夫人」。元至順三年（西元一三三二年）又被加封為「大成至聖文宣王夫人」。明嘉靖八年（西元一五二九年），因改尊孔子為「至聖先師」，她也就被改尊為「至聖先師夫人」了。有了封號，就得有相應的待遇，於是就有了富麗堂皇的寢殿。寢殿和奎文閣、大成殿並稱為孔廟三大建築。

「推恩」和「株連」是歷代封建帝王慣用的兩手。要褒獎一個人，便把恩惠推及到他的全家乃至上下幾代；要懲罰一個人，則不惜株連九族，以求斬草除根！孔老夫人死後幾百年，忽然跟著孔子沾光，被無數人眾乃至「真命天子」尊奉起來，這是她生前做夢也不會想到的。秦始皇為了統一輿論，禁止儒生們「出則巷議，入則心非」的言行，下令焚燒全國除醫學、農學類書籍之外的所有書籍。也就是說所有的「社科類」書目都要燒掉。當時，孔子的九世孫孔鮒收藏起了《尚書》、《禮記》、《論語》、《孝經》等一批儒家典籍。始皇帝的野蠻倒成就了孔鮒保護古代文化的功績。於是，後人又在孔廟專門修座魯壁來紀念孔鮒。到了一九六〇年代末，中國又來過一次「空前文化浩劫」，一個紅極一時的女造反派，率領幾個追隨者，跑到曲阜，對準一些世界級文物，「英勇無比」地掄錘就砸，眼都不眨一下……當然，這些全都是小插曲，沒有影響兩千多年儒家文化長河的流淌。

數千年間，尊孔與反孔也有過一點反覆。最早的反孔應該追溯到秦始皇的焚書坑儒吧。秦始

有趣的是，兩千多年來，封建王朝是不停地改朝換代，但孔子後裔的封號——衍聖公卻一代一代地傳下來，並沒有因改朝換代而影響孔廟的香火，且越是改朝換代，孔廟香火越盛！為什麼？——正統！正統，是孔子倡導的思想。「必也正名乎」，「名不正則言不順，言不順則事不成」。尊孔了，就是正名了，就是正統了。原來，孔老夫子成了諸多皇帝登基的踏步雲梯，成了統治天下的一塊金字招牌，用魯迅的話說，是「敲門磚」！可以斷言，如果孔老夫子當年做上了帝王，哪怕是統一天下的大皇帝，他的後人也就不可能長期坐享其成、王位一傳幾千

了。中國時間最長的封建王朝也就存在三百年左右。一個新的朝代要代替舊的朝代，總是要對舊朝代進行批判，鏟除其生存和復辟的土壤。而有用的東西，新朝代是要採用「拿來主義」，繼續發揮其利用價值的。正統思想無論對哪個統治者來說，都是有用的法寶。這，也許正是孔老夫子畢生追求而活著時並未得到的東西。也許，孔老夫子畢生追求的目標並非如此，但後來的人需要他如此，他也便只好如此如此了。

38
第一祠——晉祠

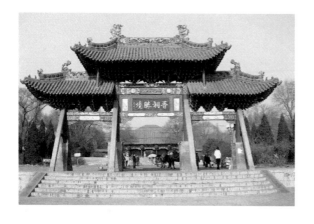

晉祠，是中國僅存的周室帝王家祠，也是我國現有規模最大的祠堂式古園林建築群之一。

到了太原，首選景點便是晉祠。這兒地形很奇特。太原的本意是大平原，「太」古漢語通「大」。山西多山，太原卻一馬平川。驅車二十多公里，都是黃塵古道，風起沙揚，出城便是一片荒涼。唯獨到了晉祠，眼前忽然一亮，山青水秀，如同到了江南。古人為何把晉祠修在這裏？到實地似乎就有了答案。

過去，我一直弄不清楚「祠」和「廟」有什麼區別，從一般詞典上看，祠、廟都差不多，祠堂、廟堂幾近通用。到過晉祠後又查資料，才知道廟的級別其實比祠要高。原來最初祭祀祖宗或先賢都有廟，而從秦代開始，尊君卑臣，天子之外，不敢營造宗廟，便變通著將廟稱為祠了。「廟堂」可以代稱為朝廷，而「祠堂」則不可。這就是區別。至於後來又出現了土地廟、山神廟以及文廟和各種家廟之類的廟宇，則又是另一回事了。那樣的「廟堂」與指代為朝廷的「廟堂」是從形式到內容都不一樣的。晉祠雖說實際上也是一座廟，但這是紀念一位諸侯國的國君，又是後人於秦代後若干年所造，故而不稱廟而稱祠吧！這是我的猜測，期待專家賜教。

晉祠背負懸甕山，此山因形體如甕高懸而得名。但不知此甕中所盛所物？是酒？是水？還是山西老陳醋？應該什麼都不是，而是一部歷史！不過，這部歷史十分厚重，味道也極其濃烈。因此，不妨把此甕先視作酒甕。這樣看晉祠，晉祠就成了——

一甕陳年的酒。酒是陳的香。作為文物，當然也是歷史越久就越有韻味的了。晉祠的歷史可以一直追溯到西周初年。周成王姬誦與其胞弟叔虞做遊戲，十三歲的少年天子用梧桐葉剪成玉圭

形狀交給弟弟，說是：「就用這個來分封你吧。」幾天之後，代攝國政的周公便要求周成王擇吉日正式封叔虞為諸侯。成王說那是開玩笑的話。周公則說：「天子無戲言。」於是，周成王就把唐地封給了叔虞。後來，人們便稱叔虞為唐叔虞。

這就是包括《呂氏春秋》和《史記》中都有記載的「剪桐封弟」的故事。

後來，叔虞的兒子變父見到晉水日夜奔流，就把這個諸侯國的國號改為晉。叔虞便成了第一代晉君。

叔虞以德治國，做了不少好事，深得民心。後人為了紀念他的功德，就在晉水源頭修建了叔虞祠，也稱晉祠。晉祠最早的文字記載見於北魏酈道元的《水經注》，書中記載：「際山枕水，有唐叔虞祠，水側有涼堂，結飛樑於水上。」酈道元的文章當在西元五○○年前後寫成。這樣推算，晉祠至少有一千五百歲了。

一千五百歲以上的晉祠，該見證多少滄桑變幻的畫面，經歷多少鼓角錚鳴的戰爭，記錄多少改朝換代的史實呢！於今，我們跨入高大的晉祠牌坊，依次走過水鏡臺、會仙橋、金人臺、對樾牌坊、獻殿、魚沼飛樑、聖母殿、三臺閣、唐叔虞祠……如同翻過一頁又一頁歷史典籍，數千年滄桑湧上心頭，眼前的晉祠已經變成──

一部線裝的書。這部書，以「剪桐封弟」為開篇。繼而又有人出來爭鳴。唐代大文學家柳宗元作為山西人，對發生在故鄉的千古佳話提出質疑。他認為「剪桐封弟」應為「翦唐封弟」，也就是翦滅唐地分封給弟弟。古方言「桐」、「唐」同音，作為鄉黨的柳宗元有發言權。當然，這

只是一種推斷，實骨子柳文〈剪桐封弟辯〉並非為了考證一兩個同音字，而是為某種政治變革革張目的，企圖是非常明顯的。

特別值得一提的當是唐太宗李世明親手撰書的〈晉祠之銘並序〉。原碑文為李世民於貞觀二十年（西元六四六年）所書。這塊碑歷經千年風雨，表面損壞嚴重。清乾隆三十五年，有人從民間搜得原碑拓片，重刻一碑立於唐碑側畔，新舊兩碑並存。唐碑無疑是重量級國寶，晉祠最珍貴的文物。

唐高祖李淵在晉陽起兵反隋時，曾到晉祠祈禱，求助叔虞神靈保佑。誓師起兵後，僅一百二十六天便攻佔長安，第二年在長安稱帝。李世民曾跟隨父親在晉陽居住多年，人稱太原公子。他一直把太原作為第二故鄉，對晉祠更是情有獨鍾。〈晉祠之銘並序〉是唐太宗宣揚李唐王朝文治武功、鞏固政權的代封禪之作，它通過歌頌宗周政治和唐叔虞的建國史蹟，宣揚叔虞神靈保佑了李氏王朝「龍興太原，實禱祠下，以一戎衣成帝業」的冥冥之功，告訴天下人，李唐王朝是正宗的，是「君權神授」的。當然，此文也是李世民的治國宣言。諸如：「德乃民宗，望惟國範。」「惟德是輔，惟賢是順。」「不罰而威，不言而信。」「無言不酬，無德不報。」這些語言，與「水能載舟，亦能覆舟」的思想可以說是一脈相承的。

這篇銘文，不僅體現了唐太宗的政治思想，同時也彰顯了他很深的文學造詣，政論、敘事、寫景、抒情，無一不佳，書法更是堪稱一絕。李世民一生酷愛書法，尤其對王羲之情有獨鍾，歷史上多人猜測他死後把王羲之的〈蘭亭序〉帶入了昭陵。這塊〈晉祠之銘並序〉書法具有王體特

色，全篇有四十個「之」字，無一雷同，在書法史上，被譽為僅次於〈蘭亭序〉的藝術瑰寶。

除了〈晉祠之銘並序〉外，李世民還留有一些詩篇記述榮歸太原時的得意之情。如：「一朝辭此地，四海遂為家。」「昔騎匹馬去，今驅萬乘來」等等。這些詩反映了當年戰爭的一幕。說實在的，在封建王朝更迭中，戰爭的殘酷淒烈非文字所能表述。而晉祠雖未受戰爭大破壞，但卻是戰爭的大見證者。甚至有人說這裏是復仇之地，征戰殺伐，生死輪回，多到晉祠告祭祈禱，因此，晉祠可算是……

一塊戰爭的策源地。晉國曾經雄起一方，是著名的春秋五霸之一。誰知到了晚期，卻被幾個世卿大夫們控制了政權，那些臣屬們搞起了割據，成了國中之國，弄得互相爭鬥殺伐，由十多家火拼成六家，當時稱為「六卿」。「六卿」又進行火拼，剩下韓、趙、魏、智四家。這四家中實力強的是智氏。智氏集團的首腦智伯瑤野心勃勃，貪得無厭，向其他三家各索要一萬戶人口的縣一個。韓康子、魏桓子畏懼智家的勢力，割地讓人。唯趙襄子不肯。這智伯瑤就發動戰爭，脅迫韓、魏兩氏出兵協同攻趙。把趙襄子圍困在晉陽城裏。戰爭進行了兩年仍未分勝負。智伯出了個損招，挖了條幹渠，把汾、晉二水引向晉陽，把河的另一端用壩截斷，成為一大懸空水庫，待大雨過後，山洪爆發，水位陡漲之時，決堤淹沒晉陽，使得全城都浸沒在水中。趙襄子派出一個叫張孟談的人潛出城外，用唇亡齒寒的道理，說服韓、魏兩家暗中倒戈。結果，這三家聯手，把水倒灌進智伯軍營，大破智伯軍，擒殺智伯，還把智氏的土地全部瓜分掉。不久，韓、趙、魏成了獨立的諸侯國，這就是歷史上的「三家分晉」。這也是山西被稱為「三晉」的由來，而「三家

分晉」的直接誘動是智伯發動的「晉陽之戰」。可笑的是，一個十分愚蠢的人卻叫做「智伯」。

有趣的是，本為害人而修的「智伯渠」，後來卻成了澤被萬世的「民心工程」。這智伯渠至今還在汨汨流淌，從晉祠邊流過，引導清泉潤澤晉陽大地。歷史居然這樣諷刺未來，一個害人害己的人，最後卻把名字留在了一項利國利民的工程上，乍一聽「智伯渠」三字，還當智伯是什麼歷史功臣呢！

這裏與戰爭有大關聯的紀錄還有不少。其中最重要的涉及到朝代興替。一是前文所及，隋末李世民與父親李淵起兵反隋，曾在晉祠起誓發兵，結果一百多天就得了江山，開創大唐三百年基業。二是宋太宗趙光義，在這裏消滅了北漢政權，使中央政權又一次形成大一統的局面。三是唐宋兩朝之間，經歷過五代十國。五代十國中有個後唐政權，由當時的晉王改稱唐主的，目的是表示自己很正宗。這後唐升壇稱帝的第一代首腦叫做李存勖。聽起來好像是李唐之後，其實和李世民風馬牛不相及。李存勖是少數民族出身，沙陀人，原姓朱邪。襲祖上封號為晉王。其父李克用臨終之前，曾經用三支箭交付他三件大事，一是滅梁，二是掃燕，三是逐契丹。李存勖把這三大任務全都完成得很好，把推翻唐王朝的梁主君臣，頭顱都割下來用漆漆起，裝在小木盒裏，到祖廟裏祭告，何等威風！誰知好景不長，這李存勖晚節不保，失去人心，結果宮廷內亂，身邊人把他給害死了，死時不過四十二歲！

這樣看來，正統，確實是一筆無形資產，但是真正決定生死存亡的關鍵還在自身。晉祠使唐興，晉祠看唐亡。別人借助一個「唐」字，也興也亡，興勃亡忽，來去匆匆。唯有晉水長流，晉

祠長存。晉祠彷彿是一個成敗輪迴的八卦陣，遍及國中，還沒發現有哪一座廟宇祠堂，如晉祠那樣對朝代興衰、政權更迭有著如此豐厚的閱歷。它似乎是一位以不變應萬變的智慧長老，寵辱不驚地做著自己的事，在天地間畫著——

一幅色彩濃烈的畫。戰亂頻仍，朝代更迭之際，宮室廟宇，多災多難，像阿房宮等宮殿、廟宇，曾因改朝換代被焚燒搗毀，而晉祠從不受人為毀損。豈止不受損毀，朝代更迭一次，它就跟著增色一番，因為戰勝者都要在這裏打上自己的烙印，記載下自己的功德。日積月累，使得晉祠寶藏不斷增加。如同一卷歷史畫，越展越長。

晉祠處處皆景，步移景換。突出的有古十六景和三絕、三大古建、三大銘刻和三大文物。我輩走馬觀花，不能一一記述，擇其印象深刻者記之。

最著名的古建築是聖母殿。這座殿堂建於宋代天聖年間（西元一○二三至一○三二年）。重簷疊山，坐西朝東，南北寬七間，東西深六間。採用「減柱造法」，殿內無一明柱，整個屋頂完全由山牆內的暗柱和廊柱支撐，因此使前廊和內殿讓人覺得十分寬敞。殿內供奉的聖母是周武王的王后、姜太公的女兒、姬虞生母邑姜。殿內共有宋代彩塑四十一尊和後補的塑像兩尊。聖母邑姜端居殿中神龕內，鳳冠霞帔，蟒袍加身，神態不怒而威，有著帝後的莊嚴風度。而立於兩側的塑像神態各異。剛入宮的少女，天真無邪，一臉稚氣；久居深宮的侍女，眉間藏悽楚，面容帶憂傷，一副精神悒鬱的樣子；一些女官則慈眉善目，顯得悠然自足。這些雕塑，與我先前在江南所見許多雕塑不同。這是寫意與寫實的結合，雕塑尺寸與真人相近，但色彩反差很大，白是極白，

黑是極黑。傳神的眉目，流暢的衣紋，顯示出宋代雕塑的藝術水準，確實堪稱一絕。

木雕盤龍更讓人過目不忘。說來有點不好意思，我是第一次到這樣栩栩如生的盤龍雕柱，八條金龍各抱定一根大柱，虯髯環眼，金鱗利爪，勢如乘風駕雲而下。一般雕塑，龍與柱渾為一體，而這裏的龍看上去完全是後盤到柱上去的，顯得更有立體感，更逼真！一查資料，這是西元一〇八七年雕成的，經過近千年仍保存得如此完好，殊屬不易！

聖母殿的右側是一株樹齡逾三千年的柏樹，呈四十五度角側臥著，形同一位千歲長老在這裏閉目聆聽世事變幻的消息。這是周代傳下來的古柏。更有奇趣的是，旁邊還有一株名為「撐天柏」的柏樹，正好支撐著周柏的軀幹。這也是晉祠一絕。

舉世無雙的建築還有魚沼飛樑。魚沼是一方形池塘，是晉水第二泉源。沼上一座十字形橋，狀如大鵬展翅欲飛，故稱飛樑，它由三十四根八角形的石柱支撐。人行樑上，四面可任意走動，估計是為觀賞景物所用。有人說這是中國古代的立交橋，顯得有點牽強。這座十字橋樑實用價值並不大。但它是我國現存古建築中僅有的一例，因此它的文物價值便凸現出來了。

晉祠天然一絕當屬難老泉。泉水從一丈深的石崖裏湧出，順智伯渠渠都流淌著清澈見底的碧水，水溫常年保持在十七攝氏度，清甜可口，是綠色的天然飲料。晉祠內的溝溝渠渠都流淌著清晉祠，水草搖曳，小魚尾尾可辨。李白有詩寫道：「晉祠流水如碧玉，百尺清潭瀉翠娥。」碧和翠二字，便是難老泉水的真實寫照。晉祠周邊農田，綠秧碧水，不是江南，勝似江南，所產稻米，古代皆為貢品，如今則是上乘的綠色食品。

其他諸如水母樓中銅質金裝的水母像，金人臺上四尊鑄鐵武士像等，也都堪稱雕像極品。但是，由於晉祠的資格太老，這些塑像包括那座三十八米高的舍利塔，在這兒便都成了小字輩，很難排上名次了。

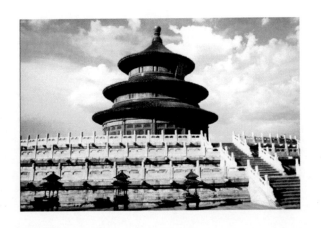

第一壇——天壇

39

北京有六大古壇：天壇、地壇、日壇、月壇、社稷壇和先農壇。諸壇之中，算天壇規模最大，再加之天壇是「天」字當頭，因此，天壇是名副其實的「天下第一壇」。這還不包括新世紀才建的中華世紀壇。

壇在古代是進行祭祀、朝會、盟誓等活動的高臺建築，在原始社會就有築壇集會的做法。此後的歷代帝王、諸侯也有築壇會盟的慣例，而用於祭祀，則因涉及邦國大事，築壇登高更不可免。築壇一方面可以使壇下眾多的人可以觀望壇上所進行的活動，就像今天開大會要搭主席臺似的。另一方面則是為了表示對天地神靈的親近、敬畏、尊重等意思。登高了，和天就近了；登高了，視野就開闊了。可以仰望，可以遠望。壇下的人仰望壇上的人，壇上的人仰望蒼穹，形成了一條連接天、地、人的鏈條，而壇就是拉動這鏈條的齒輪了。

最早得知天壇，是從撲克牌上看到的，天壇牌撲克很有名氣，大小王都印著一座圓形的建築，像一隻倒立扣著的大田螺，三層高，藍屋面，尖圓頂。

再進一步瞭解天壇則是聽說那有座回音壁，站在一座圓形的圍牆內，兩個人隔得老遠，向背而立，對著牆講話，竟可以像面對面說話一樣清楚。當然，如今有了電話，這種聲音傳播的快速已不為奇，而在古代，這種聲學原理的運用還是相當先進的。

經過這樣的一些接觸，天壇在我腦海裏就有了一定的神秘感和吸引力。因此，下決心到北京出差時，一定要去天壇。

這是一塊相當大的地方，佔地面積二百七十三萬平方米，比皇帝居住的紫禁城大好幾倍。天

壇分內壇和外壇兩重壇牆，均為上圓下方，表示「天圓地方」的意思。內壇有「圓丘壇」和「祈穀壇」，總稱天壇。功能是祭天、祈穀。

祭天可算是封建集權的統治者最偉大的發明，或者是他們對原始統治最有發揚光大的繼承。皇帝很謙虛地把自己說成是「天子」──天的兒子，所以，皇帝的一切都是替天行事。而天命是不可違的。天帝是什麼樣子，沒有人知道。而祭天之際，就是天帝和皇帝這「爺兒倆」之間的私事了，像談家務事一樣，凡人不得而知，於是該怎麼著就怎麼著，「孤王江山如鐵桶」，老百姓也就只有順從了。當然「民以食為天」，如果老百姓餓得活不下去了，也可能做出些「無法無天」的事來。因此，皇帝祭天的同時，一定要祈穀，祈求來年風調雨順、五穀豐登。通常情況下，老百姓不餓肚子是不會造反的。

這就是天壇的偉大功能！它始建於明永樂十八年（西元一四二〇年），後於明嘉靖、清乾隆年間兩次增修、改建，才形成了今天這樣一座極其龐大宏偉的建築群。

天壇有幾處入口。我第一次是從北門進去，經北天門，皇乾殿，到祈年殿，再到皇穹宇，擊掌三音石，對話回音壁，最後買了瓶飲料就出來了。當時的祈年殿裏，還擺著一個太平天國展覽，太平天國好像是拜上帝會，內部雖然互稱天父天兄，但與自稱「天子」的皇帝們祭天不是一回事，不知怎麼會把這玩意擱到這地方來。

第二次陪太太去天壇，當了一回導遊，也走了一回正道。正道當然是皇帝祭天祈穀所走的那條路了。

天壇周邊，有大片的松林，一股讓人提神醒腦的松香味，聞起來真舒服。太太正興奮地做著深呼吸，忽然一聲鴉啼。太太連連吐唾沫，認為撞上晦氣了。我說，能在都市閒聞鴉啼可是非常幸運的，說明環境保護搞得好了。的確，北京周邊幾處有樹林的地方，都有烏鴉，喜鵲棲息、飛翔、啼鳴的，鴉、鵲共生，讓人覺得挺和諧。

先看圜丘壇。這是一座很大的圓壇，用三層白石砌成。因為它是祭天所用，而天是凌空的，所以壇上不建房屋，稱為「露祭」。石壇上層有塊圓形大理石，人站在上面說話，聲音竟會非常洪亮。原來周邊的石欄都起到反射聲波的作用，站在這裏說話會立即引起共鳴。這塊石頭被稱為天心石，又叫太極石。圜丘壇兩側有齋宮，皇帝祭天前要齋戒三天，不食葷、不飲酒、不娛樂、不理刑事、不近女色，以表示對天的敬重。

向北便是皇穹宇了。這裏原是供奉皇天上帝及星辰風雨諸神牌位的地方。神牌前方，又放置了清代八位祖先的牌位。臺階前，有三塊奇妙的石板，叫做「三音石」。站在第一塊石板上擊一掌，可聽到一聲回音；站到第二塊石板上擊一掌，就可聽到兩聲回音；依次類推，第三石便有三聲回音。原來，聲波反射的距離不同，聽覺效果就不同。這兒周邊的圍牆，就是神奇的「回音壁」，在牆內兩個人無論距離遠近，無論角度大小，只要互相對牆講話，便一定近在耳邊，比打電話還清楚，一點都不失真。這種聲學奇蹟，是中國古代文明的偉大體現。然而，帝王們是不會向老百姓普及科學的，他們正好用這種奇蹟來宣揚天子與天帝溝通的神秘或者神聖，以神權來保護皇權！所以，科學這東西，要看掌握在誰手裏，如果原子彈掌握在恐怖分子

手裏，那地球就離毀滅不遠了。

整個天壇裏最有代表性、最輝煌、最壯觀的建築還數祈年殿，也就是那撲克牌上代表大小王的標誌性建築。

我們沿著高出地面四米，寬三十米的丹墀橋面北而行。這條大道總長三百六十米，象徵上天庭要經過遙遙漫長的路程。大道又一分為三，像高速公路上的分道線，中為神道，左為御道，右為王道，皇帝走御道，大臣走王道，神道大概是留給天帝走的。我們當然不管這些。走一走王道，不過癮；再走一走御道，不過如此；又走一走神道，還是和在普遍的道路上走路差不多。看起來得道成仙也只是精神作用罷了，這些等級，都是人為制定出來的呢。

祈年殿的確不同凡響，首先是它的基座，高達六米，面積達五千九百多平方米，一色的漢白玉臺階圍欄，一色的雲龍塑柱，基座分三層，每層還有一塊巨大的雲龍石雕。基座之上，砌就一座高三十八米，直徑近三十三米的三層大殿。三層藍色琉璃瓦簷逐層收縮，殿頂是傳統的鎏金大頂，光彩奪目，造型和清朝皇帝的帽頂子很相似。據資料記載，這座大殿的結構很特別，它沒有大樑長檁，靠的是二十八根巨大的朱漆楠木柱和三十六塊枋、桷互相銜接支撐。這兒的所有木柱、木枋、木桷，數字上都有講究，如四代表四季，十二代表十二個月、或十二個時辰，二十四則代表節氣，二十八則代表星宿，千方百計總要找出一個象徵來。包括三層屋簷，明代是上藍、中黃、下綠，分別代表上天、皇帝和臣庶。清代時改為清一色深藍琉璃瓦，完全成了藍天的代表，純正的「天」壇。大殿地面正中，有一塊圓形大理石，上面是天然龍鳳花紋，不知是何時何

處何人發現，進貢到朝廷，讓皇帝供奉到這兒來了。毫無疑問，這龍鳳石也是皇帝向老百姓展示身份的一道無言昭書，老百姓看了龍鳳石，會從心裏敬畏皇權，不去造反了。

從祈年殿出來，忽然發現臺基上站滿了人，清一色的黃色綢緞鑲紅邊的古彩服裝，個個腰際掛隻鼓，周圍還架起了好多攝像機，像是拍什麼電視、電影。一問，果然是香港人來此拍片，片名叫《吉慶有餘》還是其他什麼的，沒問清，更沒記清。當時只覺得，畢竟時代不同了，黃土高坡上的腰鼓隊一直打到京城，一直打到皇帝祭天的壇子邊，比當年李自成進北京遛躂一圈又逃跑要威風多了。

瞧，威風鑼鼓打起來，整個天壇都被震動了。不，不是震動，是感動！如果真有天帝，他也會被這鑼鼓隊伍感動的，那整齊劃一的動作，精神抖擻的模樣，全世界的人見了都會翹起拇指誇獎：如今富裕起來的中國農民，都把腰鼓打到京城的天壇上了！瞧他們的精、氣、神，絕了！

據傳媒報導，二○○三年六月一日，天下第一鬼城豐都將永遠沉入江底。

「閻王」將變成「龍王」！

這倒使人心裏有些隱隱地作痛！

畢竟，這座鬼都，這座鬼城已經伴隨我們走過了千年歷史！

畢竟，鬼文化在中國文化中有它的一席之地。

人們怕閻王、恨閻王，但當閻王真地要永沉水底時，倒免不了生出些惋惜和同情來。

我的思緒又回到了三年前。

那是夏末的一個清晨。

我乘船在豐都上岸。

上岸就是為了看一看鬼都，鬼城。

或許是心理暗示的緣故，一踏上豐都的土地，我就覺得汗毛豎起，心中悚然。

那是一片藍色的領域，天是幽藍的，山是幽藍的，房屋是幽藍的，連腳下的土地都變得幽藍起來。

街上有行人，路邊有賣早點的小店鋪。過去看神怪書籍聽說鬼城裏的吃食都是泥土和蚯蚓做的，讓我不敢吃那些路邊店的東西。但肚子不答應。於是，一行四人還是在路邊買了粥和油條。

還好，這裏的粥和油條和我們家鄉的食品毫無二致，同樣的香噴噴、熱燙燙。

就在我們吃早飯的時候，旁邊過來一個中年男人，農民裝飾，手裏抓著一疊零錢，向我們調

換百元面值的人民幣。

那人理由說得很充分：「我要到岳父家去做生日，身邊都是平時積攢下來的零錢，拿出去不好看，請您調張整票，您要怕麻煩，我用一百零二調你一百。」

我的同行老李很受感動，當即掏出一張百元大鈔。那人便一五一十地點給老李一百元零鈔，有五元的，有一元的，最小的竟有一毛。一百元兌了一遝。

我們當時吃了早飯就登山路往上，看到一座牌坊，上書「名山」，原來豐都城依託的這座山就叫做名山。山上有些藍幽幽的建築，遠遠望去就像舞臺上閻王爺戴的那種帽子，我看整座名山彷彿就是一張閻王爺的臉孔。

走過牌坊，就是鬼城的地界了。進鬼城要買門票，大人一百元，小孩六十元。同事老葛的女兒還是學生，但是一量身高，要購全票。老葛和售票的磨了好長時間，對方認定非買全票不行。

一怒之下，老葛父女倆就不進去了。我們又勸，千里迢迢地來了，就看一看吧。

這樣，三個大人一個小孩，花了四百元，賣了通往鬼門關的門票。

我當即口占兩句：「有誰見過真地府？不花陽幣去不成。」

進了鬼門關，頓覺陰風颯颯，只聽裏面鬼哭狼嚎，令人汗毛直豎。

行不多遠，就到了陰陽界河，河上有橋，這就是讓人聞名喪膽的奈何橋了。傳說中的奈何橋十分難走，橋頭有夜叉把守，要想通過得行賄才行。橋下是萬丈深淵，河水據說有的陰冷刺骨，有的灼熱銷骨，一旦掉入河中，鬼魂也將體無完膚。

我看這座奈何橋，就是幾根不鏽鋼管鋪成的，拱形，弧度較陡，一腳踩上去人就往下一滑。

正在這時，旁邊有個年輕女聲提醒：「當心！鞋底硬的請從這邊走。」

定睛一看，是位女服務員，身上穿的藍衣服，黑暗處看不大清楚。

聽到人說話，我們當即把懸著的心放下來了，我觸景生情，口吟一絕：「豐都鬼城走一遭，陰風颯颯豎汗毛，定神再看心發笑，佳麗守護奈何橋。」

過了奈何橋，裏面就全是陰司的玩意兒了，有判官審案的公堂，有懲罰淫婦姦夫的地獄，有忠臣孝子在這裏受到禮遇的場景……看來看去，還不如在劇場裏看傳統鬼戲。

只看了幾個場景，大家就覺得興味索然了。這裏有兩個原因，一是這種情景不好看，沒有賞心悅目的鏡頭；二是陰氣太重，讓人心裏發毛，不肯繼續前行。

也不知那陰街多深多遠，我們只轉了一截就轉回頭了。

出鬼城時，天還未大亮，整個豐都依然為一片幽藍籠罩。

上了「計程車」，我就在想，人為什麼要造這麼一個鬼的世界出來呢？首先恐怕還是為了尋找一種精神寄託，古代科學還不發達，無法解釋人從哪裏來，死後到哪裏去，於是，神鬼文化應運而生。其次，統治者是極需要用神鬼文化來奴役百姓的，服從統治，死後升天；不服從的，死後打入十八層地獄。這種精神統治要比鐐銬、枷鎖有效得多。

豐都是鬼的首都，但陽界卻又住著數以萬計的活生生的人。人鬼雜處千百年來相安無事，而且豐都人還沾了鬼的光，比如建了這座鬼城，就發了一筆難以計算的財。這正應了我們家鄉的一

句話：「靠山吃山，靠水吃水，靠著閻王吃小鬼。」

我在一份雜誌上看過一篇文章，說豐都人下午做生意的時候，要在店鋪裏放隻水盆，每收一筆錢都要放入水盆裏，如果是鬼錢，入水即無。

到了船上，我提醒老李，你兌來的錢，會不會是鬼錢，鬼錢就是紙錢灰呀。

老李把錢掏出來一數，天哪，還剩六十七塊。

四個人眼睜睜看那人數過的一百元，怎麼竟剩下六十七元？估計他數錢時是把票子摺起來數的，一張就成了兩張。

不得不佩服那人的手段，真正是個「鬼精」。

鬼城將永遠沉沒於水底，而新的豐都都已在江對岸建起。

不鏽的陽光正將新豐都籠罩！

「擎天一柱礙雲低，破暗功同日月齊。……文焰逼人高萬丈，倒提鐵筆向天題。」這是元代詩人馮子振讚美開封鐵塔的著名詩句。

好一個「倒提鐵筆向天題」，它在題些什麼呢？

我站在鐵塔之下，目光沿著鐵色琉璃磚的塔身直視蒼穹，藍天恰如一幅闊大無垠的彩箋，鐵塔酷似一支如椽巨筆，在蒼茫時空中書寫著肉眼不可得見的文字。

鐵塔並非鐵鑄，卻勝似鐵鑄。近千年來，它就這樣櫛風沐雨、傲然挺立於天地之間，經雷轟電擊而不毀，遭水淹風摧而不塌，遇地震戰火而不垮，真正的巋然不動，這是建築史上的奇蹟，這是人類智慧的結晶。

開封，城市不大名氣大，古名汴梁、東京，是中國六大古都之一，人稱「十朝都會」。她的鼎盛時期應為北宋，當時人口超過百萬，其繁華景象，有舉世聞名的〈清明上河圖〉佐證。數千年來，黃河水滋潤著這方土地，黃河水也摧殘著這方土地。黃河每決堤一次，便用泥沙把這古城覆蓋一次，不屈的人們在舊城上面造新城，形成了「城摞城」的奇特格局。考古發現，周王府蕭牆下壓的是金皇宮城牆，宋內城牆下壓著的是唐汴州城城牆。因此，開封的許多古蹟，已深埋地下，地面建築，很多是複製、仿製的東西。而鐵塔，則是為數不多的原始文物之一。

據史料記載，鐵塔的前身是一座木塔，八角形，十三層，高達一百二十米，僅這高度便可想見當年的雄姿了！當時這塔建在開寶寺福勝院內，故名「福勝塔」。古塔大都與佛教相關，「福勝塔」也不例外。當年此塔上安千佛萬菩薩，下奉阿育王佛舍利。木塔初成，身傾西北，斜得屬

害，世人多不解，以為是建築失誤。設計大師喻浩說，京師地平無山而多西北風，吹不到百年這

塔身就正了。可惜，木塔從西元九八二年建成，到一〇五五年（也有資料稱是一〇四七年）就被

雷擊而焚毀了。從建到毀，不足百年，未能驗證西北風的「功力」，卻給後人留下了一團不解之

謎：供奉菩薩的佛塔，卻為何反遭菩薩的摧毀呢？可見，佛和菩薩以及供奉他們的寶塔，都是人

造的，是人們的一廂情願，雷電不認這個賬，誰違背它的意志，它就要打擊誰。今天看來，一根

避雷針，勝燒萬炷香！

俗說舊的不去，新的不來。木塔毀了，人們就建鐵塔。當然，這座鐵塔用料不是真正意義上

的鑄鐵，而是鐵色琉璃磚。用磚砌五十多米高的塔，設計上非同小可。支撐鐵塔的力量核心是塔

心柱，各種外壁磚瓦構件均與塔心柱緊密扣接，渾然一體，形成了強有力的抗震體系，這在九百

多年前，是一個了不起的科學設計。

塔身外鑲幾十種花紋磚，飛天、麒麟、坐佛、菩薩、獅子、伎樂、花卉都有。頂上嵌著一

隻葫蘆式的銅質大寶珠，遠遠看去，就像出家人戴著莊嚴的僧帽。塔身的窗子設計也很別致，有

明窗和盲窗兩種，明窗每層一隻，一層在北，二層在南，三層在西，四層在東，依次類推，直至

最高層。所謂盲窗，其實是打不開的窗模。當年，這塔是汴京的一大重要景點，名為「鐵塔行

雲」。登塔遠眺，黃河如帶，大地似錦。但如今看來，五十多米高的建築物已不算高了。

還有一個傳說，鐵塔下為一泉眼，與大海相通，人稱海眼。倘海水自此眼湧出，即要淹沒開

封。故建此塔於海眼之上，以鎮水患。聯想起當年塔身傾向西北為迎擊風吹，而塔基又鎮海眼而

防水患，可見此塔還是開封的「風水」寶塔呢！

然而，風水好壞並不取決於選址。儘管有「天下第一塔」鎮守開封，開封仍免不了經災歷難。有時，人禍更比天災兇惡。明末李自成起義，率軍攻打開封，明朝巡按竟然扒開黃河大堤，企圖淹沒起義軍，結果把開封城淹成一片廢墟。包括鐵塔的基座，也沒入了黃河水沖來的泥沙之中。如今的黃河，高懸於開封城區地面十米之上，開封人時刻不敢掉以輕心，許多標誌性建築都相當於防洪警示標誌。比如在鐵塔公園，溝渠縱橫，讓人一看就覺得這裏有一套相當完備的排澇體系，更為明顯的標誌是，塔基之南，有一方牌匾，上書「天下第一塔」，這區安放得十分奇特，造型是由一條鼇魚銜著，或者說是將碑石整個兒堵在鼇魚嘴裏的。這又讓人聯想到鐵塔鎮海眼的說法，可見開封人提防水患的意識多麼強！

「倒提鐵筆向天題！」

好豪邁的詩句！題什麼呢，我似乎明白了，也許題的是「風調雨順」，也許題的是「歲歲安瀾」，題來題去，核心其實還是一個尊天敬地的「智慧」，這「智慧」與佛家的「悟」應該是一致的吧！

第一斜塔——虎丘塔

蘇州的園林太多，以至於距市區七公里的虎丘往往被遊人忽略。

我也是把蘇州市內所有園林幾乎遊遍之後，才下決心去虎丘的。

沒想到，這裏還有個「天下第一」！

這就是中國第一斜塔——雲岩寺塔。雲岩寺塔就是虎丘塔了。

車沿虎丘路開了不到半小時，便見一片青山隱隱，一條曲徑通幽，一彎碧水流淌，一座古塔斜插雲天，彷彿告訴我們，虎丘到了。

進得園門，景點還真不少。海湧流輝、頭山門、海湧橋、二山門、憨憨泉、試劍石、枕頭石、孫武子亭、千人石、白蓮池、二仙亭、劍池……這些景點，一個名字便是一串故事。而且這些名字，文野參半、雅俗交融。比如「海湧流輝」，一聽便知是文人雅士的命名。可「憨憨泉」、「枕頭石」就完全是寫實到底的名字。「憨憨」更是吳儂方言，村叟農婦都聽得明白的。

據介紹，憨憨泉是梁代憨憨僧所鑿，已逾千年，泉水依然清冽醇厚。還有人說井中之水可治眼疾，如屬實，那就不須再開眼藥水廠了。

千人石就是一塊盤陀大石，可坐千人。

千人石的北壁上，鐫有「虎丘劍池」四個顏體大字，據考證，虎丘二字是後人補上去的，而劍池則是顏真卿真蹟，因此有「真劍池，假虎丘」之說。

試劍石在許多山中都可見到，但在虎丘見到試劍石，感覺全然不同。因為中國著名的鑄劍高手干將、莫邪曾在此鑄劍，鑄成試劍，劈裂巨石的傳說當然更能成立，更容易為世人接受。

懸崖壁下，有一窄長形如寶劍的水池，這便是劍池。據考證，吳王闔閭的墓可能就在這裏。

相傳當時曾以魚腸劍和其他寶劍三千柄為吳王殉葬，因此稱之為劍池。

佇立劍池畔，彷彿又見兩千多年前吳越爭霸的刀光劍影。這些王侯首領，生前征戰殺伐還嫌

不夠，死後還帶走那麼多好兵器，到地下去搏殺！真正令人感歎不已。

虎丘十八景，最著名的當然還是虎丘塔了。

虎丘雲岩寺塔建於宋建隆二年（西元九六一年），塔為八角形，計七層，高四十七點五米。

由於建塔時未打地基，加之虎丘山地質構造複雜，四百年前塔身開始傾斜，且日漸嚴重，據科學

測定，塔頂已偏離塔基中心二點三四米，這個傾斜度，在國內名塔中首屈一指。當然，義大利有

座比薩斜塔，塔頂偏離塔基中心達四點四米，那是國外的，我們不去和它比。再說，和人家去比

傾斜度也沒有什麼意思。

看千年斜塔，雄踞樹木蘢蘢的虎丘山頂，領略一下「古塔出林杪，青山藏寺中」的風韻，足

以讓人心胸蕩層雲，思古發幽情了。

虎丘山，傳說吳王夫差葬其父闔閭於此，後三日，有白虎踞其上而得名。後人建虎丘寺，所

有寺牆都沿山道築就，硬把一座山包入了寺中，是謂「寺包山」。宋代王元之有一首〈遊虎丘山

寺〉的詩，就記述了遊覽時的情狀：「寺牆圍著碧屏顏／曾是當年海湧山／盡把好峰藏院裏／不

教幽景落人間／劍池草色經冬在／石座苔花自古斑／珍重晉朝吾祖宅／一回來此便忘還。」

原來，這虎丘山是東晉時司徒王珣、司空王琅兄弟舍宅而成的，用今天的話說，就是把自家房屋捐贈出來做了寺院。因王元之與王絢、王琅同姓，所以稱虎丘寺為「吾祖宅」呢。

虎丘以山得名，以寺出名，以塔揚名。而塔的意義卻不是所有人都知道的，包括我。

離開虎丘後，在一本資料上讀到，中國古塔始自東漢，原本是宗教的象徵，大多數古塔都是為保藏經書、紀念佛祖而建造。後來，又出現了一些風水塔，凡叫文峰塔的大都屬後一種。塔的用途，除了保藏經書和鎮守風水外，還可登高遠眺、瞭望敵情、導航引渡等等。

虎丘塔位於虎丘寺中，顯然是座佛塔了。

不過，蘇州畢竟是座有著二千五百多年歷史的古城，虎丘塔是座跨越一千多年時空的古塔，虎丘斜塔作為中華一景，絕對值得一遊，絕對值得一記。誠如宋代大詩人蘇東坡所言：「到蘇州不遊虎丘乃憾事也。」

我輩不敢妄加猜測。當然，

第一畫廊——武陵源

經過三四個小時不停地攀登，一行人早已汗流浹背，腿足疲軟，眼睛發花，腰酸背痛，後悔不已，不該上那個畫家吳冠中的當，到這蠻荒一片的深山中「充軍」！這有什麼好看的呢？不錯，沿山處處蒼翠欲滴，樹木蔥蘢，但我們畢竟不是搞林業考察呀，幾百平方公里的原始次森林，那些銀杏、珙桐、豆杉、伯樂樹、香果樹等，固然是極有價值的寶物，但對一般遊人來說，那種吃力，那種疲乏，到了一種極限之時，嘿，不後悔才怪！

跑了半天，除了樹還是樹，便覺單調無趣，而且步步登高向上，又不似公園漫步的輕鬆愜意，那種吃力，那種疲乏，到了一種極限之時，嘿，不後悔才怪！

正在這時，一陣裏著樹木清香的輕風吹過來，這風告訴大家，我們已經登上了山頂！

啊！這是什麼所在？

一望無邊的石柱、石筍、石墩、石槍、石劍、石棒、石杵、石針，在橫無際涯的雲絮、雲朵、雲花、雲浪、雲潮、雲濤之中沉沉浮浮，飄飄忽忽，完全是一片太虛幻境！

這是一幀動靜結合的國畫！

這是一幅虛實一體的油畫！

這是一部納天地於一爐的映畫！

這是武陵源的西海！

這裏的雲霧滙聚成海！

這裏的山峰滙聚成海！

這裏的樹木滙聚成海！

人在海之上，海在人腳下。當我們仰視山峰的時候，覺得自己是那麼渺小。如今登上山頂，

俯視腳下群山如海，雲波霧濤匐匍禮拜之時，這才領略到「會當凌絕頂，一覽眾山小」的意蘊！

精神為之一振，心胸與眼界頓時開闊起來！

過去，我們也零零散散地看過一兩座奇峰，七八塊怪石，便為大自然的神功造化驚歎不已，

而今站在西海邊上，腳踏一千多米高的山峰，眺望著下前方這三四千座垂直高度四百米以上的石

山、石峰，如此筆陡直立地聚集在一起，簡直無法想像，這到底是一種什麼力量的驅使！

三億八千萬年之前，這裏是一片波濤翻滾的真正海洋。是地球的「造山運動」，把這裏抬

升為陸地，形成了山脈、河流、湖泊、溶洞。又經過若千年的穿透、切割，精雕細琢，造就了砂

岩、峰林、峽谷，構成了溪水潺潺，奇峰聳立，怪石崢嶸，雲纏霧繞的獨特自然景觀！這是容

奇、野、峻、險、幽、秀、巧於一體的天然雕塑之園！

無論怎樣形容武陵源的美都不會過分！

且看那些天然雕塑。或如「天子坐朝」，或如「眾將出征」，或如「金雞報曉」，或如「雄

獅回頭」，「採藥老人」正在尋找靈芝仙草，一群神仙正在聚會人間桃源……「十里畫廊」十里雕

塑，不，何止是十里？是百里、千里，遍及武陵源五百平方公里，處處皆是畫廊，據資料記載，僅

天子山一片，就有：「一座天橋，兩口天池，三座幽谷，四個天門，五處飛泉，六個洞府，七個景

區，八十四座天然觀景臺，九千九百九十九座奇峰。」整個武陵源連成一體，成為我國首家「世界

自然遺產」，名副其實的「天下第一畫廊」。

古代大旅行家之一的魏源足跡幾遍域中，他對山川的研究自成一家。魏源在〈衡嶽吟〉中，對五嶽曾做過生動描繪：「恒山如行，岱山如坐，華山如立，嵩山如臥，惟有南嶽獨如飛。」或許魏源沒有到過武陵源，這裏的山總括五嶽之形神，行、坐、立、臥、飛俱全，而且那倒立翻筋斗、駕雲騰空走的群山靈動之勢，是五嶽所不及的。看到這裏，我把一身疲勞早已忘之乾淨，倒是來了「靈感」，閃出幾句似詩非詩的句子來：「仙人遊戲張家界，四處倒插碧玉簪，留下畫廊接天外，半成山水半煙嵐。」

下山有一段平路，山民備有馬匹出租。在這種如詩如畫的山道上騎著馬兒溜躂，不失為一大享受。但我還是沒有騎馬，不是捨不得錢，實在是捨不得撇下風景。上了馬，或走或停便由不得自己了。

一路上走走停停，看看記記，來到一處叫「水繞四門」的地方，吃了午飯，又沿金鞭溪前行。金鞭溪的風光又與西海不同。瀑布成群，溪水潺潺，山峰疊翠，幽雅而靈秀。如果把「十里畫廊」比作是一群古老將士在列隊接受檢閱，這裏則如一班仙女在濯足沐髮，前者一派陽剛之氣，後者凸現陰柔之美。金鞭溪兩邊的山形也充滿柔情蜜意，即使有些奇特的造型，也都飽含人情味，有「千里相會」、「玉兔望月」、「劈山救母」、「夫妻岩」等等。唯溪首有一雄奇山峰，狀如一隻待飛雄鷹，雙翅欲展未展，鷹嘴欲啄未啄，鷹目注視著面前一根直插半空的「金鞭」。這個景點，人們稱做「神鷹護鞭」。那根金鞭叫做金鞭岩。造物主果然考慮周到，金鞭溪既是仙女們的天然浴場，那自然是不容凡夫俗子隨便偷窺的，於是，他就在溪口設了一根金鞭，

如同人間警戒區域的警示牌吧！

金鞭溪畔，還有一尊很特殊的雕塑，這也是當代人的一大發現。這尊雕塑看上去一邊像中國文豪魯迅，一邊則像原蘇聯的文學巨匠高爾基，把中外兩大文學家集中到一尊雕塑上，真是很妙的創意！發現者把這稱做「文星岩」。大概造物主也覺得一般人無法描述這裏的奇峰、幽谷、秀水，便特邀中外文學大師攜手來此採風記敘呢！

的確，這裏的景區太大，景點太多，金鞭溪人稱「天下第一溪」；沙刀溝兩峰之間有座天然石橋，人稱「天下第一橋」，黃龍洞幽深闊大，堪稱「天下第一洞」，還有黃獅寨、寶峰湖、百丈峽、白虎堂……無論哪一處景點，都足以寫成一本書。不，這些景點寫是寫不完的。即使魯迅和高爾基再世，也無法把武陵源準確地描述出來，這不，他們至今還在這裏觀察著、思考著，打著腹稿……魏源說：「遊山淺，見山膚澤；遊山深，見山魂魄。與山為一始知山，窈窕形神合為一。」魯迅與高爾基在山裏得到了永生，他們與山「形神合一」了。

古人說：「天下名山僧佔多。」三山五嶽皆不能免。而武陵源的山卻多未被僧佔去──且慢，張家界有一山峰，形似老僧迎客，稱為「迎客僧」，呵呵，結果還是僧佔了名山！當然！武陵源總體上不是佛教名山，而是天然畫廊。人文景觀相對要少些。「天子山」的得名，是因為古代一位土家族首領「向王天子」上山聚義的英雄傳奇。除此而外，我所知道的便只有水繞四門堆了座張良墓，天子山建了尊賀龍銅像。張良是漢高祖的謀臣，賀龍是新中國開國十大元帥之一。一古一今。一文一武，忠實地守衛著武陵源這座「地球紀念館」。

回頭想想，還該感謝吳冠中先生，是他寫了篇〈養在深閨人未識〉的文章，把武陵源推向了世界，才使我有了這趟終生難忘的湘西之行。此行雖不能與武陵源形神合一，至少可以略見膚澤，從而對自然遺產倍加珍愛吧！

第一長聯——昆明大觀樓長聯

彩雲之南，美景極多。而到了雲南首府昆明，首赴之景點還是大觀樓。當然，論其自然水光山色，遠不及西山，論其民俗風情特色，遠不及民族村，論其建築風格特點亦不及金殿。但是，大觀樓自有其不可替代之處，就是它這兒有一副「古今天下第一長聯」。

上聯：

五百里滇池，奔來眼底。披襟岸幘，喜茫茫空闊無邊。看東驤神駿，西翥靈儀，北走蜿蜒，南翔縞素。高人韻士，何妨選勝登臨。趁蟹嶼螺洲，梳裹就風鬟霧鬢；更萍天葦地，點綴些翠羽丹霞。莫孤負：四周香稻，萬頃晴沙，九夏芙蓉，三春楊柳。

下聯：

數千年往事，注到心頭，把酒凌虛，歎滾滾英雄誰在？想漢習樓船，唐標鐵柱，宋揮玉斧，元跨革囊，偉烈豐功，費盡移山心力。盡珠簾畫棟，捲不及暮雨朝雲；便斷碣殘碑，卻付與蒼煙落照。只贏得：幾杵疏鐘，半江漁火，兩行秋雁，一枕清霜。

仰慕長聯之名，我們驅車前往近華浦。這裏隔湖遙對西山，西山狀如「睡美人」，滿山綠樹如美人秀髮沒入滇池，滇池的水比西山綠樹更顯深綠。可惜這不是正常的「綠水」，而是被嚴重污染了的「綠水」，水上滿是茂盛的綠萍，顯然是湖水富營養化的結果了。好在堤岸翠柳騰煙，青葦搖曳，園內人工栽植的各種花卉爭奇鬥艷，樓前水面上有三隻鼎足式的椿柱，仿西湖三潭印月的構造，幾隻遊船徜徉其間，空中沙鷗振羽，也還使這裏成為一幅動感十足的立體圖畫，流溢著一派高原水鄉風光。

大觀樓映掩在綠樹叢中，樓腳下便是滇池，下樓幾步便有停駐遊船的碼頭。樓僅三層，層高欠足。高個者登樓，常怕碰頭。楠木結構，飛簷翹角，倒也小巧精緻，古式古香。這樣的一座樓，倘置於大都市高樓群廈之間，實在不會起眼。倘置於蘇杭園林之中，更加難顯特色。凸現出來的價值和吸引遊人之處，當然應歸功於「天下第一長聯」。

長聯作者孫髯翁，是清乾隆年間寄籍昆明的一介窮儒，原籍陝西，好學勤奮，科舉童試時，因不願受搜身之辱而棄考，而且終身不再應試，成了賣詩文餬口度日的「白丁」。是個沒有學歷，更沒有學位的「民間文藝家」。不考試就沒有官做，沒有官做當然就沒有大的收入。其實民間文人連小的收入也很難有的。窮極無奈，為了生存，孫髯翁曾到一所寺廟，在一處叫做「咒蚊臺」的角落裏賣卜為生，替人算命打卦，混口飯吃，終日「求百錢而不可得」。

文人落魄，便只能靠「咒咒蚊子」而已：「咒蚊」諧音「謅文」，孫髯翁居然「謅」出了一段「奇文」！

就是這麼一個叫花子一般的民間文人，撰寫出這麼一副傳之於世、人所公認的「天下第一長聯」。

上聯以大觀樓為中心，寫盡東南西北遠近景物，清麗而壯美，讓人如讀一幅昆明的「清明上河圖」。下聯則縱向寫出雲南乃至中國一部歷史，厚重深遠，史中帶景，借景騁懷，氣勢宏大而沉鬱，令人掩卷沉思，心潮難平。據說毛澤東生前對此聯極為讚賞，能完整背誦吟哦它，評價它是：「從古未有，別創一格。」

有好文字還得有好書法與之相配，這副長聯最初由昆明名士陸樹堂行書書寫就並刊刻懸掛在大觀樓南門。後被火毀。又經清末書法家趙藩於光緒十四年重寫，趙字筆力蒼勁，堪稱書中珍品。

可題款卻是岑毓英重立。這岑毓英是雲貴總督，曾經在雲南鎮壓過回民起義，還在中法戰爭中打敗過法國人，代表清廷完成滇越邊境的劃界事宜。因為此人是個地方長官，寫了他的名字，書法家自己便不好題簽什麼名號了。

現在的大觀樓，已經形成一個景區。除主樓外，還有湧月亭、凝碧堂、催耕館等多處景點。與之相鄰的還有樓外樓——魯園景區，以及庾園——花圃——柏園景區。如果孫髯翁再世，這一百八十字就概括不了大觀樓的歷史地理山水景色了。

不過，我一直弄不明白，孫髯翁作為一介窮儒，他撰寫的這副對聯怎麼被遴選刻上樓的？綜觀各處景點，大凡留字的不是有權的，便是有錢的，至少是有名的，趙藩題字，岑毓英留名便是鐵證，可孫髯翁那個終身棄考的「白丁」，當時應是「無名鼠輩」，他怎麼有資格把「天下第一長聯」撰上大觀樓的呢？

正不解之際，見到電視上播出有獎徵聯啟事，恍然大悟：或許清朝也搞過這樣的活動啊，否則，這長聯無法問世，那將會造成多大的「遺珠之憾」啊！哦，不，沒有「遺珠之憾」，因為長聯倘不問世，便無人知曉那一百八十字會是字字璣珠的。

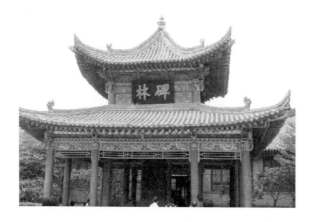

樹碑立傳是多少人夢寐以求的事。從帝王將相到稍有實力的文野名士，皆不能免。因此，有名景必有名碑就成了中國一大特色風景線。而把許多碑刻集中到一起，形成一片碑林的地方還不是很多。這種地方得有相當的文化積澱和歷史淵源。西安就具備這樣的條件。它不僅地處最早統一中國的封建皇權核心地帶，而且中國古代文明最燦爛的星河也發端於此。

西安的碑林形成的歷史已有九百餘年，規模達兩千餘方。也許，單講歷史長短或規模大小，它不足以稱天下第一。但綜合起來，它便絕對是天下無雙了。特別是西安碑林集中了一批天下名碑，用今天的話說，這些碑刻「含金量」極高。

去西安不去碑林，那便如同到杭州不遊西湖，會留下莫大遺憾。

仲春時節，到西安出差。下榻處距碑林很近。晨起，與三五同行相約，去碑林。

走過兩條街道，看到了西安的古城牆。這一段古城牆很是氣派，嶄新，看得出是才修過的。順著城外的道路前行，路旁是露天的文物市場，有賣碑拓的，有賣古錢幣的，有賣小型兵馬俑的。都是贗品。比如碑拓，據說是拓碑人自己仿刻了一方碑，然後再拓出字貼來拿到這兒來兜售。不管它，徑直前行，不遠就到了碑林。

這地方叫做三學街。大門口是陝西省博物館的牌子。我們以為走錯了路，一問才知碑林就在這裏面，是博物館的一大組成部分。

進得門去，迎面是一座仿古方亭，四角飛簷，兩層。由十餘根朱紅柱子撐起，上置匾額，刻著「碑林」二字。

整個院落收拾得清爽整潔，格局呈「T」形，中軸線明顯。兩旁的遊廊和碑亭相互交接，院內花木扶疏。桃花正放，粉粉的，艷艷的，令人喜愛，與肅立在亭廊中的碑刻恰恰形成鮮明的對比。碑刻彷彿一批古代文人墨客正凝神聚氣，筆走龍蛇，桃花如同添香的紅袖在為他們剔燭研墨……

碑林有七個大型陳列室，以及幾座遊廊和碑亭。據資料載，這裏館藏碑石上至漢下到清共有兩千三百多方，展出的有一千多方，而且多為唐人所刻。其中歐陽洵、顏真卿、柳公權等書法家的刻石，皆為親筆所書。如果無假，那就是頂尖的文物，世界級墨寶了。此外，王羲之、蘇軾的作品這裏也有。當然，王羲之最著名的〈蘭亭集序〉是在浙江紹興，至於書聖留在這裏的其他墨蹟，無論仿製與否都已無關緊要。單是把歷代書法名家的墨寶滙集到一起，就是一件極其了不起的工程。這項工程始建於北宋哲宗年間（西元一〇九〇年），算起來已有九百多年歷史。當年，這裏是碑林、文廟和府學三位一體，是古西安封建文化教育的重要基地。

現在碑林保存的文物大致有三種，一是碑石墓誌，如李壽墓誌、王羲之書法碑等；二是石刻藝術，如唐昭陵六駿等，珍貴石刻有八十三件之多；第三便是文廟古建築的部分遺存。

走進碑林，彷彿進入時光隧道，在這裏，你可以同歷史對話，同歷代書法聖手對話，你會感受到中國文化的博大精深，中華文明的源遠流長。這裏的碑石，是古代的正版典籍，是中國文化的歷史教科書。這便是許多人流連忘返、去而復返，難以釋懷的原因所在。

當然，由於碑林的專業性特強，要感受它得用心用腦，對於休閒娛樂看風景的旅行者來說，

去碑林最好請位導遊，講解一下，引領一下，你會受到震撼，受到感染，受到一種文化氛圍的美麗薰陶！

遺憾的是，正當人們沉浸於厚重的文化氛圍、陶醉於同歷史對話之際，那碑林深處竟傳來陣陣「乒乓」敲擊之聲。循聲而去，但見幾個中年漢子，把宣紙貼在塗滿墨汁的古碑之上，在紙上再覆蓋一層氈毯之類的東西，就揮舞起手中的木棒，無情地敲打起來。記得二十年前猜過一則謎語，叫：「要它白，用墨磨。」說的正是這事——拓碑。碑上的文字是刻的陰文，一筆一劃都勒於石中，平面上塗了墨，再用白紙拓下來，紙變黑了，字便凸現出來。這是一門絕技。然而，這兒的石碑可都是文物呀！這樣日復一日、年復一年地敲擊，這碑怎麼會不受破壞?!有一年我們在山東曲阜參觀一個碑群，規模比西安碑林小，大約有幾十方吧。但那裏的碑石全都被玻璃罩罩起。即便如此，還規定不許用閃光燈照相，原因是光也會對碑石的生命起破壞作用。我覺得這種保護文物的措施不可謂不到位。可是，西安碑林為什麼如此「大方」地任由拓碑者在此不停地敲擊呢。

細想一下，似乎明白了。碑拓是可以賣錢的，讓人拓碑可以創收，這叫利益驅動。再則，西安碑林天下第一，傷害幾塊碑無足輕重，好碑還多得是。這樣一想，就又記得一句話來：「垃圾是放錯了地方的寶貝。」反過來：「寶貝放錯了地方便成了垃圾。」

碑林中的任何一塊碑石，放到其他地方都是寶，不幸的是，清代一些石碑，儘管也是寶貝，但錯來到西安碑林這座寶庫中，便讓人給「末尾淘汰」了。

林幸甚，國寶幸甚！

不過，贗品就是贗品，別充真蹟。購買者也別求真蹟，「可惜」的事就會不再可惜，如此，則碑

回頭想想門外那些假碑拓，仿製一塊碑刻，再去拓製碑文，這倒不失為保護文物的善舉呢。

我彷彿聽到碑林在哭泣，「碑林」正在成為「悲林」！

可惜啊！

第一井——新疆坎兒井

嚐過吐魯番的葡萄，我們一行來到一處坎兒井。地面上有許多現代建築，包括一座規模不小的展覽館，館中展出的是坎兒井的歷史和現實，以及許多國家領導人、水利專家參觀、視察、考察坎兒井時的圖片、題字等。展館前面是一條擺滿各種旅遊紀念品的長廊，這些當然都與坎兒井沒有直接關係，但它們卻因坎兒井而生存、而發展。走到長廊的盡頭，見一錐形建築，內置一方形井口，井口下視，可見井中清泉在從右往左流動。我很驚奇，井水怎麼會朝一個方向流動呢？

再往前走，右首出現了一拱形地道，斜斜地通往地下。沿地道下行，感覺漸漸清涼起來，耳聽淙淙水聲，猶如有人彈琴。再走幾步，卻見一條地下小溪，寬約一米，深可尺許，塊石駁岸，溪水叮咚有聲，歡快地暢流，水質絕佳，清可見底。沿溪溯源，卻見它鑽進土裏，前不知所來，後不知所終。溪旁另有一地道，拱形頂，平底。我們穿過地道，前面豁然開朗，一座地下大廳呈現眼前。剛才不見了的小溪正從這座大廳正中穿過。大廳一側，擺設著一方貴賓席，木桌上鋪著華美的羊毛氈毯，席上陳列著新鮮的葡萄、哈蜜瓜和剛從溪中打出的清水。幾位維族姑娘頷首微笑，在招呼客人入座。

這就是馳名天下的坎兒井。

據史料記載，這種「井渠」，早在二千多年前的漢代就有人開鑿了。開鑿的方法是：定點挖掘深井，各井底又以渠相連，從井中取水，供人畜飲用。積少成多時，便可引來灌溉農田。這種井渠，水取於地下，貯於地下，流於地下，不易蒸發流失，在乾旱地區尤其具有實用價值。一

「坎兒」就是井穴。打井若干，以明、暗渠連接，便成了「井渠」。

條完整的井渠，包括豎井（也就是取水口）、地下暗渠、地下明渠、地面明渠或澇壩四個部分組成。豎井最深的超過九十米，最淺處則利用地面坡度自流灌溉，什麼動力也不用的。坎兒井每條長三至八公里，最長的超過十公里，一井可灌田三百畝，多的達五百畝。坎兒井主要集中在新疆博格達山南麓的吐魯番和哈密地區。全疆有坎兒井一千六百多條，僅吐魯番盆地就有一千二百多條，實際長度超過五千公里。人們把坎兒井與萬里長城和京杭大運河並稱為我國古代三大工程，從坎兒井湧流千年、澤及萬民的功績來看，稱它為一項偉大工程確實是當之無愧的。行文至此，筆底流出兩句詩來：名與長城堪同響，利比長城格外長。

新疆乾旱，吐魯番盆地尤甚，地表蒸發超過常年降雨量百倍以上。但由於眾多雪山的存在，融化後的冰雪水滲入地下，源源不斷補充地下水，使得坎兒井的開鑿有了充分的水源保證，這是坎兒井千年不竭的原因──為有源頭活水來。

看了坎兒井，你不能不由衷敬佩中華民族先民的偉大創造力！一八四五年，林則徐赴天山以南履勘墾地，見到坎兒井能引水橫流，漸引漸高，曾在日記中寫道：「水從土中穿穴而行，誠不可思議之事！」

坎兒井，是各民族人民共同的智慧結晶！作為「火洲」、「風庫」的吐魯番，能生產出馳名中外的葡萄、瓜果和糧、棉、油料，毫無疑問，這是得益於坎兒井清泉的澆灌滋潤。

第一池──天山天池

當年，周穆王姬滿聽聞西方有個西王母國，那地方瓊香繚繞，瑞靄繽紛。鳳翥鸞騰形縹緲，金花玉蕚影浮沉。處處有異香隨擁，步步有仙樂相從。更有一絕，在那叢山峻嶺之中，雲漫霞飛之處，竟有一碩大湖泊，碧水流藍，波平如鏡，雪山倒映其間，鳥在水中飛，魚在天上游……

哦呵呵，穆天子坐不住了，他駕起八匹駿馬拉的車子，帶上大批隨從和無數奇珍異寶，北渡漳水，西越崑崙，抵達崦嵫山，會晤了西方至高無上的女王——西王母。

神聖而美麗的西王母，和英俊而瀟灑的穆天子在風光旖旎而浪漫的瑤池邊度過了一段神仙也難忘的美好時光。他們互設筵席，歌詠唱和，千年冰峰為其伴舞，萬里林濤與之共鳴。臨分手時，穆天子依依不捨，西王母再三挽留，西王母歌道：「祝君長壽，願君再來。」

從此，這瑤池就成了天下嚮往的神聖處所，萬眾仰慕的浪漫仙界。

這瑤池便是天山的天池。

瑤池也好、天池也罷，天下都不止一處。但雄踞天山之上的天池，接連冠以兩個「天」字，誰能與之媲美？當然應稱為「天下第一池」了。

穆天子離開瑤池後似乎再也沒有回去過。三千年後，我們來了。我們不乘八匹駿馬拉的車子，我們有四個輪子的汽車。

天池距烏魯木齊東北九十公里，我們乘汽車往阜康方向進發。沿途有大片的紅柳林和零星的駱駝刺。田間有玉米和向日葵，植株比南方矮小，但密度極高，幾乎都是肩挨著肩擠成一片。

一小時後，就進了阜康境內。兩邊的樹木忽然就茂密起來，大都是榆樹。這裏的榆樹與南方

又不一樣，南方的榆樹直而高，有「鑽天榆」之稱。這兒是榆樹都是盤龍虯枝，伴著汩汩奔流的溪水，像是古樸蒼勁的國畫展開在山間。

車子盤旋到半山腰，迎面一座門樓聳立，樓前一石突兀，上刻「天池」二字。這兒有一片很開闊的平地，已經停滿了各式各樣的車輛，車叢中穿梭著來自四面八方的遊客。當年穆天子駕車拜瑤池，想來也是在此駐足通報西王母的吧。

忽然發現遊客們大都穿上了厚厚的毛衣或者外套，還有不少人去租來軍大衣穿在身上。而我們還只穿著襯衫。山上山下竟相差一兩個季節，溫差十攝氏度以上。仙凡到底不同，仙界比凡間清冷，想必仙家也比凡人要耐寒些，耐寒者大都長壽也許有點科學道理呢，我們咬咬牙，不租大衣，徑直進入仙境。

車子穿過高門樓，就算正式進入「瑤池仙境」了。兩側群峰顛顛連連，山間碧樹翁翁鬱鬱。途中經過一個小天池，從高處望像一口形狀不規則的大水塘。但在海拔幾千米的半山腰，這一泓碧水便顯得極是靈秀。當地人說這小天池是王母娘娘的洗腳盆，估計王母那一雙玉足大小是十分了得的吧。

車子停靠在一處山腰平臺上。這裏極像領導人登臨的檢閱臺或者叫觀禮臺，憑湖臨風，頓覺天上人間融為一體。前瞻，靈山插雲，左右兩峰比肩而立，形同筆架，冰川積雪銀光閃爍，白雲如絮，似巾似帽，與冰山雪嶺交相影映，若靜若動，若虛若實，縹縹緲緲，引人生發出無限遐想。當年西王母是不是就是從那雲端雪域盤旋而下，來迎接周穆王的呢？也許，如今西王母的住

所就在那銀光靈動的山巔之際吧。

雪冠雲帔之下，是一片濃重沉著的深綠挺拔的雲杉，偉岸的塔松，漫山遍嶺，大概那都是西王母的儀仗隊吧。

靜若處子的天池水域，睡美人般地安臥於群山的懷抱之中，一塊碩大無朋的翡翠，一方平坦無垠的鏡面。由於四周的參照物都是高山林莽，所以身臨其境時並不感到天池多大，因此把天池看作一方鏡子是很適當的。後來查了資料才知道，天池長三千四百米，最寬處一千五百米，最深處達一百零五米，這麼一方湖泊，竟然高懸在海拔一千九百八十米的天山腰際，不能不令人歎羨大自然的神工造化了！西王母選擇這裏梳妝，真是獨具慧眼。穆天子不遠萬里，來此會晤仙姝，也是獨具慧心！

把天池當作銀鏡是最為確切不過的。你在周邊任何一個角落看天池，那水面上永遠都是倒映著的圖畫，藍天白雲，雪山森林，沒有哪一個角落不是畫，魚在天上游，雪在水底堆，水晶宮中生碧樹，九霄雲端走遊船，西王母與穆天子在這樣的地方舉觴共飲，怎能不依依難捨！那些浪漫神奇美麗的故事，怎能不傳之久遠！

天池又被稱為冰池、龍湫、龍潭，更多的則是被稱為瑤池。清乾隆四十八年（西元一七八三年），新疆大旱，烏魯木齊都統命民眾鑿口引天池水下山，使大批良田獲得灌溉。為紀念此事，當時在這裏立了一塊碑，碑銘題為〈靈山天池疏水渠碑記〉，天池從此得名。

新疆人民把天山奉為靈山，把天池奉為聖水。由於遠古神話傳說，給天池蒙上神秘色彩，故

而這裏歷史上就成了道教盛行的場所，寺、觀、廟、祠、窟、洞、庵應有盡有，香火旺盛。正在修建的王母娘娘廟即將竣工，毫無疑問，這座廟絕對要比當年西王母的宮殿富麗堂皇，只是不知款待周穆王的宴會廳有沒有修築。當然，只要天氣不十分冷，宴會還是設在池畔平臺為好，在池畔野外，飲酒觀景，那才是真正的賞心悅目。

沿池畔甬道前行，忽聞水聲如雷，拾級而下，一道飛瀑橫掛眼前，噴珠濺玉，雪浪騰煙。一道曲橋，直引行人登上中間的聞濤亭，但見白練凌空舞，沉雷腳下奔，水霧直沖亭上，驚濤穿谷而下，如萬千白盔白甲的將士，擂鼓衝鋒，吶喊前行。

環圍天池的景點很多，景區範圍也很大，達數百平方公里，遊人可結伴登高穿林莽，也可逐波破浪乘遊船，當然更能把酒臨風、吟詩作畫。移步換景的天池，是寫不完、畫不盡的人間仙境。

由於氣候的原因，遊覽天池最好在每年五月之後，十月之前。最佳季節當在八九月份，這是蟠桃上市時節。傳說王母娘娘每年要邀請各路神仙，出席她的蟠桃大會，可見蟠桃熟時，瑤池景色最美。

自古以來，多少文人雅士遊覽天池，留下多少佳作名篇，一時難以計數。如今，我們讀一讀那些景點的命名，或可領略其中的詩情畫意：「石門一線」、「龍潭碧月」、「頂天三石」、「定海神針」、「南山望雪」、「西山觀松」、「海峰晨曦」、「懸泉飛瀑」……日、月、山、石、雪、松、泉、瀑，無物不成景，無景不出名。然而且慢，這些景點，除了「定海神針」有點神秘色彩而外，都是那麼平實，感覺不出縹緲的神秘啊！可見，天池之美，美在天然去雕飾，美

在真實不虛幻。那麼，人為什麼要把極至的美都無償地貢獻給虛幻的神仙呢？也許是要借助神仙的無形力量對美景加以保護，告誡凡夫俗子不要逆天而動，做出辜負前人、愧對來者的蠢事來吧。

人說天池是西王母梳妝用的寶鏡，有理。雲間一鏡朝天映，它能照見藍天白雲，它能照見雪山森林，它能照見碧草羊群，它能照見人間歡樂的身影和笑臉，這一切，都因為它纖塵不染，一碧無垠。

但願「天下第一池」作為天地間的一面寶鏡，永遠能清晰地照見天地和諧的這幅壯麗圖景！

第一嶼——鼓浪嶼

與夢中情人相會，是人生難得的際遇。所留下的印象自然是甜美而難忘的。

鼓浪嶼就是我的夢中情人。多少年盼望與其相會，這次才得以實現。

我有點迫不及待，直奔海邊。眼前橫著六百米的鷺江，如同美人脖上的藍絲巾，隨風飄拂。

隔岸望去，橢圓形的鼓浪嶼像一架擺放在海天之間的碩大鋼琴，無怪乎世人稱其為琴島呢。當然，這琴島是我的歪解。琴島一說的真正緣由是，這個僅有兩萬餘人的島子上，竟會有六七百架鋼琴，而且，培養出了一批國家級、世界級的鋼琴家。

小島不大，只有不到兩平方公里，所以稱之為嶼。照《辭海》的解釋，嶼，就是小島。人們習慣於把島、嶼聯合組詞，稱為「島嶼」，泛指散佈在海洋、江河、湖泊中的小片陸地。

有遊船可做環島遊。佇立船頭，眺望小島，但見綠樹騰煙，紅瓦掩映，海灘金沙，灣中黛礁，如削的峭壁，突兀的丘峰，錯落有致地映入眼簾，又井然有序地退向身後，海鷗、白鷺掠過水面，為眼前畫面增添了幾分鮮活。這時，眼前的小島就像是一隻天然的盆景，半浮半沉地安放在碧波蕩漾的海水裏。沿島的岸線曲曲折折，起起伏伏如同荷葉邊式的裙裾。雪浪吻擁，使它變得飄逸而富有動感，島的西南方有兩塊相近的礁石，中有海水侵蝕而成的豎洞，每當潮漲水湧，浪擊礁石，洞為音箱，聲如擂鼓。人稱此石為鼓浪石，於是，明代人把這個原名叫做「圓沙洲」，別名「圓洲仔」的島子改名為「鼓浪嶼」。島中聳立一石，遙望，形同古代將軍的頭盔，那便是鼓浪嶼的標誌——日光岩了。環島遊船，一直以日光岩為軸心前進。前方有雄偉的鄭成功雕像，憑海臨風，威嚴莊重，令人肅然起敬。遊船攏岸。碼頭造型尤為奇特，酷似一架打開琴蓋

的鋼琴。如果說島形似鋼琴只是神似，那麼碼頭似鋼琴就是形神兼備了。因為碼頭已經被人們賦予了特定的內涵，成為鋼琴之鄉的標誌性建築。

離船登島，我們發現，這裏遊人如織，卻無車馬喧鬧。原來，鼓浪嶼整個是座步行島，全島道路暢通，但僅有六輛汽車，其中三輛用於消防，三輛用於環衛，就是裝垃圾的。

進入島內，滿眼可見千姿百態、中西合璧的建築物，有飛簷翹角，有紅瓦大頂，幾無雷同。原來，這裏曾被西方列強佔領，一九○二年曾被定為「公共租界」，英、美、法、德、日、西、葡、荷、奧、挪、瑞、菲等十多個國家都在這裏設立領事館，開辦洋行、醫院、學校和教堂。一九四一年，太平洋戰爭爆發，鼓浪嶼又被日本獨佔，直到抗戰勝利，才結束了這長達一百多年的殖民統治。

看到這裏，讓人胸中塊壘頓生。一種說不清、道不明的鬱鬱之氣、憤憤之情堵上心頭！儘管呈現在我們面前的是一座「萬國建築博物館」，但這座博物館向我們展示著的分明是一段屈辱的歷史。島上最高峰叫做龍頭山，和廈門的虎頭山隔岸相望，故而有一龍一虎把守廈門港的傳說。可一龍一虎守得住嗎？身後的祖國不強大，靠什麼龍虎把守關口都是沒有用的。

昨天的屈辱，已經成為歷史。而歷史是不會停止前進的。如今，我們走過這裏，就是走過一段歷史，走向新的前方。

從四周的建築物裏，不時傳出陣陣鋼琴聲。有西方名曲，也有中國的〈黃河大合唱〉，時而舒緩，時而激越。這裏的琴聲已綿延數百年。西洋人曾在這裏彈奏過海匪交響樂，東洋人曾在這

裏彈奏過強盜進行曲，鄭成功也曾在這裏彈奏過民族正氣歌。

前方是林蔭道。高低盤旋、斗折蛇行。樹木花草，滿目蔥蘢。這座小島上，集中了四千多種植物。八十多個科屬。綠化率達到百分之四十，一年四季鮮花盛開，絕對無愧於「海上花園」的美譽。

沿途景點很多，有博物館、紀念館、各種花園、公園，但最主要的景點還是日光岩。

日光岩舊稱晃岩。是鼓浪嶼的最高峰，海拔九十二點六八米。當年鄭成功登上此岩，覺得風光景色勝過日本的日光山，遂把「晃」字拆開，改稱日光岩。先前在船上遙望的那方巨石，現在已橫陳在我們面前。它高約四十餘米，成凌空欲飛之勢。峭壁上鐫有「天風海濤」四字。下方又有「鼓浪洞天」、「鷺江第一」兩方題刻。最早的題刻是「鼓浪洞天」，係明萬曆元年（西元一五七三年）江蘇丹陽人丁一中所書。這幾方題刻，時間上前後相差三四百年，但總體上是為鼓浪嶼做了綜合概括。

自古「天下名山僧佔多」，連小小的鼓浪嶼也不能例外。進入山門便是日光岩寺，建於四百多年之前。後來寺又改名為「蓮花庵」，由「僧佔」而為「尼佔」了。

沿蓮花庵向上，有一座龍頭山寨，是鄭成功在此屯兵時留下的寨門，寨右有亭，亭下有石，石上有題刻。

日光岩頂是一塊不大的平臺，四周環繞欄杆，形同高懸雲空的「吊籃」。登臨眺望，周邊諸島盡收眼底，上有浩浩之天風，下有泱泱之大海，頓覺心胸耳目，一起開闊起來。

無論以景論、以人論、以史論，鼓浪嶼皆堪稱「嶼中第一」。廈門人把日光岩視為廈門的象徵，就說明了它在廈門人心目中的地位和作用。鼓浪嶼作為「海上花園」，當為國人自豪，世界矚目。比如，保護和建設它是必要的，但切不可開發過度，人為地把天然美雕琢成帶有銅臭味的「臭美」。比如，鼓浪嶼同廈門島僅隔六百米的鷺江，修一座跨海大橋在今天只是舉手之勞，但廈門人沒有修也不會去修，這就是目光遠大的高明之舉，倘若沒有了輪渡，鼓浪嶼還有什麼海島風韻。可是，人們卻在沒有機動車的步行島上，架起了一條索道，如同在一位美女的細腰上，繫上了一條只有武士才用得著的鋼鐵腰帶，這「索道」便成了「索然無味之道」了啊！

依依難捨辭美人，揮手告別鼓浪嶼。但聞滿耳天風勁吹、海濤高歌，人聲、鳥語、琴音，繚繞其間。哦，這人與自然和諧共處的天籟之音，才是琴島永恒的奏鳴曲，才是海上花園不變的主題歌呢。



49

第一秀水——千島湖

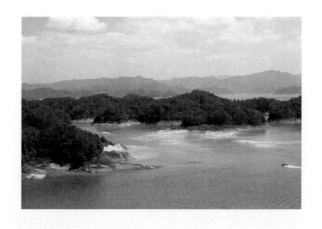

我沒法不說她的秀美——她是名副其實的「天下第一秀水」。

我沒法寫足她的秀美——我所掌握的詞彙與她的美不夠匹配。

其實我早聽說千島湖是「天下第一秀水」，風光不錯，但就是遲遲未去。不是因為路遠，也沒有經濟困難，就因為她是「水」。在我的出行計劃中，趁身強力壯時力爭多遊山，而年齡上身爬不動山時就擇機玩水。古人說：「仁者樂山，智者樂水。」而我則認為「壯者樂山，弱者樂水」是不錯的選擇。

這回去千島湖，完全是一種偶然，有朋友自駕車去浙江，一聲招呼，我便奮然從之。

到了千島湖，才感到實在是來得晚了點。真正的遊山玩水者，「一生愛好是天然」。如今的千島湖，卻增加了不少雕飾，而且大有方興未艾之勢。最顯眼處，是湖邊突出位置上的島嶼，長起一片鋼筋混凝土的叢林，密密麻麻的別墅群，成了千島湖入口的巨大屏風，有點霸道地遮擋住遊人的視線。

好在千島湖有五百七十三平方公里，湖上島子也有一千零七十八座，開發幾隻島子也不過九牛一毛，只是「樂山」、「樂水」之輩，感覺上有點詫異罷了。

旅遊碼頭邊，停靠著成群結隊的遊輪。但不知為什麼，售票處卻買不到乘大船的票，當然，願出高價，「黃牛黨」手裏有。我們不想花那冤枉錢，便乘了一艘小快艇。

水，實在是秀水。首先是它的清澈。順著岸邊往下看去，幾米深處的鵝卵石都能清楚地看到。據資料記載，這水的能見度達到九至十四米。大江、大河、湖泊中很難有這般明淨之水了。

總說「水至清，則無魚」，那還是因為水清而淺。千島湖水清若此，魚卻極多極大。別處的鰱魚品質不高，這裏的鰱魚頭卻是天下一絕，水無雜質，孕育得魚味也純正。巨網捕魚，那大魚筆直朝天躍起，成為千島湖一景。再看它的水勢，碧痕無垠，偏又水波不興，恰如無縫藍綢，直掛天際。天也是如洗的蔚藍，真正的水天一色。遠眺湖中群島，個個披錦戴翠，如同數千越女，在湖中濯足沐髮，湖藍墨綠，十分養目。千島湖的水質更是一絕。「農夫山泉有點甜」，那水就是取自千島湖。乘大船遊覽，相對安全。可乘小艇也有大船上享受不到的樂趣，那就是可以「親水」，舷窗外處處是水，伸手可掬，啜一口，沁人心脾。這兒的水是可以直接飲用的「純淨水」。

小艇犁開碧波，身後噴出一條白色的浪帶，有點像飛機表演時尾部拽出來的煙痕。這時，人倒不像泛舟湖上，卻有點遨遊碧空的感覺了。天藍湖也藍，天上有群星，湖上有群島，所不同的是，星星白天看不見，而浮在湖水上的島子卻那麼實在。湖風拂面，有一種提神醒腦的感覺。原來，島上都被森林覆蓋，這幾百平方公里方圓，就是一個天然的大氧吧。

千島湖原本不是湖。新中國成立後，政府在新安江上修水電站，築起了大壩，抬高了上游水位，數百平方公里的範圍成為庫區，淹沒兩座縣城。八鎮三十九鄉，近三十萬群眾遷往外地重建家園。我相信，那浮在湖上的一千多座美麗的島嶼，就是人民群眾捨小家為大家的功德碑！沒有他們做出的犧牲，就沒有今天的千島湖。

原先的諸多山頭沒入了湖水，矮些的成了暗礁，高些的就成了島。大島還如山，小島就剩些

山尖尖，好像不能移動的船。諸多的人工景點，就分佈在那些相對適中的島子上。蛇島、猴島、

鹿島、鳥島、鎖島，一島一景，讓人睹「物」生情。相互距離較近的島子，有浮橋勾連，橋中還

有魚池，供遊人觀賞、餵魚、拍照。

我輩必登之島是龍山島。因為島上建有海瑞祠。龍山自古為浙西名勝，海瑞則是浙西名人，

華夏名人。記得那場被稱為浩劫的「文革」，序幕就是從批判京劇《海瑞罷官》揭開的。海瑞祠

有點蒼涼，空空蕩蕩的院落裏，幾乎沒有遊客。讓人多少有點感慨。當真腳下那泱泱之水，沖淡

海瑞的歷史形象了嗎？或許，千島湖之水還是因海瑞之「清」而「清」呢！

自古聖賢皆寂寞，唯有「吟」者留其名。告別「海瑞」不久，我們卻在梅峰腳下「遇」上另

一位善「吟」的名人郭沫若。他在這留下一方偌大的詩碑，龍飛鳳舞地題了一首詩：「西子三千

個，群山已失高；峰巒成島嶼，平地捲波濤。電量奪天日，澤威絕旱潦；更生憑自力，排灌利農

郊。」沫若先生自己說過：「郭老郭老，詩多好的少。」這首詩不知他自己會擺在什麼位置，不

過這內容是道出了千島湖當時的眼前景物，道出了建水電站的功效，加上老先生那一手瀟灑的書

法，如今再造一塊大詩碑，為遊人提供了一處留影的屏風，成為千島湖上一個景點。

越過詩碑，登臨梅峰。眼前豁然開朗，數百座大小島嶼奔來眼底，讓人真正領略到「西子

三千，群山失高」的詩情畫意。最是那島子的基座與碧水相連處，一個個都圍著一圈金黃。這是

湖水漲落侵蝕而致島子表層植被被消失，裸露出的山石圈，這金黃色的「潮間帶」酷似美人西子繫

上了「金腰帶」，成為千島湖一絕。

人們常說：「黃山歸來不看嶽，九寨歸來不看水。」把黃山同九寨溝列為天下山水之冠。到千島湖一看，這話顯然有點絕對。在我看來，九寨之水有點妖，妖艷、妖氣托著妖嬈，千島湖的水才是真正的秀。說千島湖為天下第一秀水，愚以為不僅因為她的水秀，而是她的綜合秀。你看那千島浮沉飄逸的秀氣，綠樹金腰嫵媚的秀色，煙波碧痕襯映的秀影，畫舫漁舟靈動的秀姿……世間萬事萬物何曾有真正的獨秀？都是在陪襯、映照、烘托中秀出真美，千島湖正因湖涵千島，才被世人稱為「天下第一秀水」！

第一木屋村——寧國世界木屋村

蜿蜒伸展的盤山路，直讓人想到「躍上蔥蘢四百旋」的廬山。這兒的山勢沒有那麼陡，山路的彎道卻比廬山的密，大彎套小彎，斗折蛇行。轉來轉去，車子翻過一座山包，面前豁然開朗。U字型的山谷間，一片平川，成了人們聚集的廣場和停車場。廣場北側有座露天舞臺，臺旁有標牌，上寫：恩龍世界木屋村。口氣不小！廣場前面是一座網球場，網球場往下，偌大一片水面，藍澄澄的，讓人想起天山上的天池，儘管比天池要小很多，但周邊群山倒映池中的景象，同樣是那麼迷人，那藍天、白雲、綠樹、碧水交織起來的靈動，同樣是那麼迷人！

三面環山一面臨水，正應了國人選擇風水之地的秘訣：前有照、後有靠，青龍白虎兩邊繞啊！在這樣的地方駐足，心情上先就有了一種愉悅的滿足。廣場向上，是步步登高的山道。山道鋪著不規則的石板，紋理天然，色調和諧。一陣花香沁人心脾，原來路邊植滿花木，正在開放的是潔白的梔子花，名副其實的「花襲人」。

沿花叢叢山道前行，不過數十步，突然眼前一亮。但見那山腰間，幾十座木屋錯落有致地分佈在密林叢中，依著山坡的斜體，木屋外觀都是兩層，原木柱撐起木屋主體，木牆、木門、木窗，門前有一段不長的木質迴廊，幾十級石階導引客人登上迴廊，這也是木屋的門廳了。開門入室，客廳、臥室包括樓梯的所有裝潢也都是純實木。只有衛生間，因為經常與水親密接觸，不得不使用陶瓷材料。樓上樓下兩個房間，都不大，估計也就十一二平米一個吧。會客室略大一點，擺得下一張八仙桌和幾把椅子。所謂樓上樓下，其實擺上平面就是一層，因為有斜坡，必須把靠著山體的那地面抬升幾尺，才能做成平整的房間，這就形成了屋中樓。這麼一來，屋內就有了立體

感，看上去讓人感到很舒服，精緻而沒有任何壓抑。沿著U字形山路，分佈下四十多幢這樣的單體木屋。除此而外，還有一座連體木屋，也是U字形結構，幾十間木屋連成一體。

看了資料得知，這四十幾幢木屋才是規劃中的一角。投資者計劃用四年時間，建成一千座納世界各地不同風格於一爐的木屋。到那時，當成為名副其實的天下第一木屋村。

修建這樣一座木屋村幹什麼？當然是服務於遊客們觀光、度假、休閒、娛樂乃至商住了。

然而，寧國只是皖東南一個縣級市，能聚集起這麼旺的人氣嗎？人們的疑問會隨著青龍湖之旅煙消雲散。原來，這裏涵養著一方被專家稱為一級空氣一級水的國家級森林公園和湖泊。二百八十平方公里的綠水青山，山上全都是原生態的林木覆蓋，其中有人稱健康傘的古老樹種紅豆杉三千畝，據說紅豆杉會二十四小時放氧，如今這裏就是一座天然大氧吧。時至今天，健康對人的誘惑，已勝過人生的逐利追名；原生態自然景觀對人的吸引，已勝過城市的燈紅酒綠，如此遼闊的觀光腹地，怎能不成為人們追捧的旅遊福地啊！人們常說，既要綠水青山，又要金山銀山，但這兩者往往很難統一。如今，寧國人把它統一起來了，這片綠水青山，正在化作金山銀山。

入夜的木屋村，出奇地寧靜。這寧國，到底是國家級生態示範區，全國綠色小康縣，夏日夜晚，木屋村裏竟然很少有蚊子，也是一絕。我忽然想起，梔子花的香氣能驅蚊，木屋無蚊，是不是這個原因呢？推窗望天，月明星稀，座座木屋前的盞盞紅燈籠，撒在山腰，形成一圈琥珀狀的項鍊。久居城市喧囂的人們，得享一夜山林之怡，也不枉這趟「寧靜國土」之行了！

新銳生活01　PE0012

新銳文創
INDEPEDENT & UNIQUE

中國第一景
——50處遊山玩水的中國奇景

作　　者	賀壽光
責任編輯	林千惠
圖文排版	賴英珍 / 姚宜婷
封面設計	王嵩賀

出版策劃	新銳文創
發 行 人	宋政坤
法律顧問	毛國樑　律師
製作發行	秀威資訊科技股份有限公司
	114 台北市內湖區瑞光路76巷65號1樓
	電話：+886-2-2796-3638　傳真：+886-2-2796-1377
	服務信箱：service@showwe.com.tw
	http://www.showwe.com.tw
郵政劃撥	19563868　戶名：秀威資訊科技股份有限公司
展售門市	國家書店【松江門市】
	104 台北市中山區松江路209號1樓
	電話：+886-2-2518-0207　傳真：+886-2-2518-0778
網路訂購	秀威網路書店：http://www.bodbooks.com.tw
	國家網路書店：http://www.govbooks.com.tw

出版日期	2011年10月　初版
定　　價	310元

國家圖書館出版品預行編目

中國第一景：50處遊山玩水的中國奇景 / 賀壽
光著. -- 初版. -- 臺北市：新銳文創, 2011.10
　　面；　公分. --（生活風格類；PE0012）
　ISBN　978-986-6094-27-9（平裝）

1. 遊記　2. 中國

690　　　　　　　　　　　　　100015516

讀者回函卡

感謝您購買本書，為提升服務品質，請填妥以下資料，將讀者回函卡直接寄回或傳真本公司，收到您的寶貴意見後，我們會收藏記錄及檢討，謝謝！

如您需要了解本公司最新出版書目、購書優惠或企劃活動，歡迎您上網查詢或下載相關資料：http:// www.showwe.com.tw

您購買的書名：_____

出生日期：_____年_____月_____日

學歷：□高中 (含) 以下　　□大專　　□研究所 (含) 以上

職業：□製造業　□金融業　□資訊業　□軍警　□傳播業　□自由業
　　　□服務業　□公務員　□教職　　□學生　□家管　□其它_____

購書地點：□網路書店　□實體書店　□書展　□郵購　□贈閱　□其他

您從何得知本書的消息？

　□網路書店　□實體書店　□網路搜尋　□電子報　□書訊　□雜誌
　□傳播媒體　□親友推薦　□網站推薦　□部落格　□其他_____

您對本書的評價：(請填代號　1.非常滿意　2.滿意　3.尚可　4.再改進)

　封面設計____　版面編排____　內容____　文／譯筆____　價格____

讀完書後您覺得：

　□很有收穫　□有收穫　□收穫不多　□沒收穫

對我們的建議：_____

11466
台北市內湖區瑞光路 76 巷 65 號 1 樓

秀威資訊科技股份有限公司　　　收

BOD 數位出版事業部

..

（請沿線對折寄回，謝謝！）

姓　　名：＿＿＿＿＿＿＿＿　年齡：＿＿＿＿　性別：□女　□男

郵遞區號：□□□□□

地　　址：＿＿＿＿＿＿＿＿＿＿＿＿＿＿＿＿＿＿＿

聯絡電話：(日) ＿＿＿＿＿＿＿＿＿　(夜) ＿＿＿＿＿＿＿＿＿

E-mail：＿＿＿＿＿＿＿＿＿＿＿＿＿＿＿＿＿＿＿